蕭邦，浪漫又憂鬱的鋼琴詩人，一生為鋼琴而活，是古典鋼琴曲的代言人。
混血兒的背景，造就他多樣華美溫柔的曲風、如同白色天鵝絨灑落著紫色鬱金香香花瓣。
他的鋼琴曲在一百五十年後聽來，和聲仍充滿了活力與新奇感，藉由高超彈奏技巧，表達出言語難以訴說的內心澎湃。
而他與生俱來的柔情、歷經姊弟戀的熟成，讓鋼琴樂曲成為千古難得的佳釀，淺嚐一口、就會沉醉其中。

你不可不知道的

蕭邦

100首經典創作及其故事

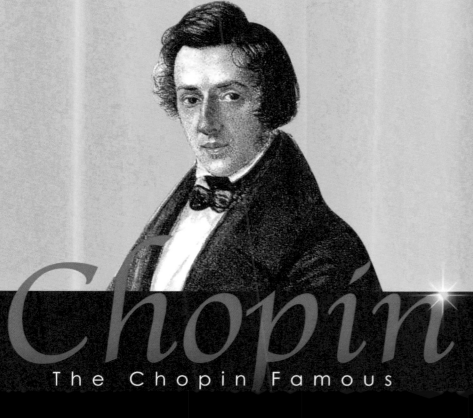

Chopin

The Chopin Famous

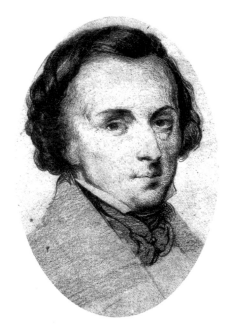

蕭邦肖像

出版序

珠圓玉潤‧傳唱不絕，蕭邦，最懂得鋼琴的心！

——鋼琴詩人蕭邦的作品，在將近二百年後的今天聽來，依舊充滿與時俱進的音樂精神。他那獨樹一幟的波蘭民族旋律與節奏，更讓國民樂派的名家，以他為典範，尊他為國民樂派的先驅。

　　蕭邦短短三十九年的音樂生命，雖然沒有留下驚天動地、恢弘壯闊的雄偉樂章，卻以耀目如晶鑽般燦爛的鋼琴珠玉作品，鑲綴起他不凡的音樂人生。

　　生於波蘭，父親是法國人，曾在德國受教育的蕭邦，結合了三個國家的影響，使他的性格卓爾超凡。「波蘭」使他擁有騎士精神並背負國家、歷史的深刻反省；「法國」血統造就出他風流倜儻的翩翩風度；而「德國」的濡沐，更令他擁有深刻的浪漫思想。

　　詩人海涅這麼形容他：「在纖細的外表下，蕭邦富有出眾耀眼的才華。他不僅是一位演奏能手，更是一位詩人作曲家。當他坐在鋼琴前彈奏樂曲時，一股熱流徐徐湧進，深深擄獲了每一個人的心。此時，他既不是波蘭人、法國人，也不是德國人，而是流露出來自莫札特、拉斐爾和歌德國度裡更高貴而純正的血統，他

真正的祖國是詩的夢幻王國。」

　　蕭邦是音樂史上最具有創造力的作曲家之一。在他的作品中，即使是最具有藝術理想的創作，仍然能讓不懂音樂的人深受感動。鮮少有人像他一樣，只專注於鋼琴的創作曲式，卻能在音樂史上擁有崇高的地位。而他寫出的作品，在將近二百年後聽來，和聲依舊充滿新意，並且擁有與時俱進的音樂況味。蕭邦的作品更是歷來鋼琴家最喜愛彈奏的曲子，他的作品兼具技巧和藝術境界的難度，讓人不致生厭或感覺乏味，也不會因曲意太過艱深而產生抗拒。

　　舒曼曾經在蕭邦剛剛嶄露頭角時，以嚴苛的樂評家之筆寫下：「各位，請脫帽敬禮，這是位不世出的天才。」孟德爾頌公開表達對他的誇讚；李斯特更是對他推崇備至。在當時人文薈萃的法國巴黎沙龍，蕭邦可說是社交圈裡的寵兒。

　　籠罩在浪漫樂派氛圍中的蕭邦，是一個真正符合浪漫派精神，跳脫十八世紀舊傳統格式的作曲家，他的鋼琴作品首首宛如珠玉般晶瑩剔透，包含：詼諧曲、敘事曲、馬厝卡舞曲、圓舞曲、夜曲、前奏曲等等，都在他手中重新獲得新的風格和型式，讓後人得以向他借鏡、仿效。而他對於祖國波蘭的愛，更是絲絲縷縷

交織在他的波蘭舞曲之中，那獨樹一幟的波蘭民族旋律與節奏，不僅豐富了音樂的內涵，更讓後來的國民樂派諸多名家，以他為典範，並稱他為國民樂派的先驅。

閱讀是一件愉悅的事情，尤其是規劃音樂書系的出版，一直以來都是高談文化的重要出版方針。我們始終堅持要邀請讀者，用眼睛欣賞高品質的美的閱讀元素；用耳朵聆聽美麗的樂章；並且用心思索這些人類的經典作品背後，深刻而感人的創作故事。

二〇〇六年，我們以《你不可不知道的莫札特100首經典創作及其故事》，和讀者分享莫札特獨創性強、音樂地位崇高的經典創作，並且感受全球公演莫札特的音樂熱力；二〇〇七年一開始，我們以《你不可不知道的貝多芬100首經典創作及其故事》，與您分享樂聖貝多芬雄奇壯闊、奔放瑰麗的精彩創作故事，及其挑戰命運、傑傲不馴的璀璨人生，以紀念他的逝世180週年；本書繼承前作，以充滿浪漫情懷的精神，與您分享鋼琴詩人珠圓玉潤、光燦奪目、傳唱不絕的精彩演出。

生活當中不能缺少的美好事物，包括：音樂、藝術、文學，它們之間息息相關，交錯發展，藉著閱讀、傾聽、經驗交換、用心思索，形成你個人的、我個人的獨特風格。優質、精緻，兼具入門、賞析，

可以輕鬆閱讀的音樂書籍，是高談音樂書系的出版堅持。《蕭邦100首經典創作及其故事》，當然無法涵蓋蕭邦所有的精彩曲目，遺珠之憾在所難免，但受限於出版規模，我們不得不忍痛割愛。

誠摯地感謝讀者們長期以來對高談音樂書系的支持與鼓勵，您的支持與指正，就是我們向前邁進的最大動力。

<div style="text-align:right">

高談文化總編輯

許麗雯

</div>

目次

圓舞曲 Valse

波蘭舞曲 Polonaise

馬厝卡舞曲 Mazurka

夜曲 Noturnes

詼諧曲 Scherzo

鋼琴詩人—蕭邦

Frédéric François Chopin, 1809～1849

好玩又頑皮的小男生

　　蕭邦出生於1809年3月1日，地點是澤拉佐瓦—沃拉（Zelazowa-Wola），這是離波蘭首都華沙六英里遠的一處鄉間。

　　蕭邦的父親尼古拉（Nicolas）出生於1770年（和貝多芬同齡），是法國洛林（Lorraine）地方的人；據說他本來就有法國血統，並是貴族後代，該貴族追隨波蘭王兼洛林公爵列津斯基（Stanislas Leszcinski）前往法國，從此落腳洛

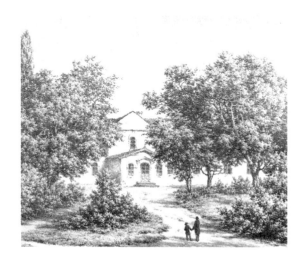

法揚斯的石版畫，描繪則拉左瓦‧沃拉（Zelazowa Wola）村的一景。

林，並將家族姓名由波蘭式的 Szopen拼法改為法國式的 Chopin。

蕭邦父親在1787年移民到華沙，是因為有一名法國同鄉前往華沙作菸草生意，他因此一同前去。蕭邦父親是家世良好、長相英俊，又頗具文化素養的平凡法國人。

1794年，波蘭發生科奇烏茲可（Kosciusko）大革命時，他加入了波蘭的警衛隊。因為革命，菸草生意受阻，迫使他只好以教職為生。之後，他輾轉來到澤拉佐瓦－沃拉，住進了史卡貝克女爵（Countes Skarbek）家，擔任她兒子的家庭教師。

就是在這裡，他認識了蕭邦的母親克麗札諾斯卡（Tekla

蕭邦的母親朱絲婷娜。

蕭邦的父親尼古拉。

Justyna Krzyżanowska, 1782-1861），兩人隨即在1806年結婚，婚後陸續生下了三女一子，蕭邦就是這唯一的獨子，他們為他取名為菲德列克·法蘭索瓦（Frédéric François），一個非常法國式的名字，或許這是為了標榜父親來自法國的緣故。

　　小時候的蕭邦，是個天性活潑、好玩又頑皮的男生，並不是一般傳說那種多愁善感的纖弱小男孩。之後，他們一家隨父親搬回華沙，父親在學校裡擔任教授（Warsaw Lyceum 華沙講堂），一家人過著親愛而平凡的日子，並不如早期的傳記說他家貧如洗而困苦。

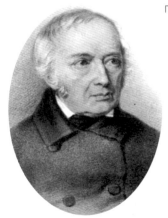

1826年，蕭邦成為華沙音樂學院的學生，院長艾斯納深知眼前的小男孩是塊可造之材。

「大家都在看著我的領帶」

　　蕭邦很早就顯露出音樂才華，雖然父母對音樂並不敏感，但他們卻及早為蕭邦請了位老師，就是後來蕭邦一直敬愛的祖威尼（Adalbert Zwyny）。祖威尼是波西米亞人，主修的樂器是小提琴，但也兼教鋼琴。

　　據蕭邦從小在波蘭的好友封塔納（Julian Fontana）說，蕭邦到 12 歲時，就已經學會所有老師要教的東西，所

以，大部份的時候，祖威尼都是採放任方式，由他自行學習。

　　蕭邦第一次的演奏會，是在1818年 2 月 24 日舉行，據說，才 8 歲的蕭邦完全不在意自己的演奏，只是很高興媽媽為他買了條新領帶，事後還洋洋得意地對媽媽說：「大家都在看著我的領帶」。

　　由於蕭邦出色的天份，讓他名聞波蘭貴族圈中，這也是他後來到了巴黎以後，也喜歡出入上流社會的原因。這之後，蕭邦轉投艾斯納（Joseph Elsner）學習作曲。艾斯納的教育對蕭邦有很大的影響，他知道眼前的小男孩是塊材料，他可以將之雕鑿成上品佳作；但他也知道，留下空間讓蕭邦自由摸索、發展自己的藝術性格也很重要。

　　蕭邦非常重視艾斯納的意見，後來他到巴黎時，當時正紅的作曲家卡克布瑞納（Kalkbrenner）要蕭邦再隨他學三年，蕭邦就曾寫信回波蘭詢問艾斯納的意見。蕭邦曾說過：「從祖威尼和艾斯納身上，就算再偉大的音樂家都可以學到東西。」

看起來會早死的年輕人

　　1827年，蕭邦 17 歲時離開了學校，終止了正常課業，全心投入音樂院；隔年，他前往柏林，第一次見到華沙以外的音樂天地。這時

的蕭邦，據在1830年看到他的鋼琴家海勒（Stephen Heller）所言，已經是個蒼白而體弱、看起來就像隨時會死亡的年輕人了。

　　蕭邦的姐姐死於肺病，這似乎說明了他家族遺傳中在這方面較脆弱的體質；成長後的蕭邦，從來不抽煙而且很厭惡煙味，雖然他的伴侶喬治桑是個老煙槍。

　　這次的柏林之旅，蕭邦光前後旅程就花了十天。在柏林，他見到了孟德爾頌等大師。回到華沙後，在1829年，蕭邦見到了前往華沙演出的帕格尼尼，這是他素所仰慕的小提琴名家。

　　然後，他又在1829年前往維也納，這次的奧地利之旅，他去了很多地方，1829年 8 月 11 日在沒有預先安排的情況，登台演出。他所彈奏的就是以莫札特歌劇《唐‧喬凡尼》中的一段詠嘆調「La ci darem la mano」（讓我牽起你的手）所寫的變奏曲（作品 2）；同時，他也演奏了另一首依克拉科威亞克「Krakowiak」主題所寫的輪旋曲，和其他早期作品。維也納的樂評人和觀眾普遍認為他相當傑出，只是演奏不是很有力。

　　據說，當時台下有位女士說了句：「真可惜他貌不出眾」這話傳到了蕭邦的耳中，讓他事後足足難過了一陣子。來到維也納的隔周，蕭邦又舉行了一次演奏會，之後他就前往波西米亞和布拉格等地。

多情才子容易動情

回返華沙的蕭邦，愛上了同在華沙音樂院的歌手康絲坦西亞（Constantia Gladowska），蕭邦對康絲坦西亞的愛遲遲無法說出口，他於是開始覺得留在華沙對他是一種折磨，他不斷地寫信向朋友訴苦，讓朋友都深感不耐。但才過不久，隨著蕭邦在1829年10月到波森（Posen）渡假時，他又愛上了另一位女子：伊萊莎公主（Princess Elisa）。

蕭邦天性中似乎很容易動情，這一點後來喬治桑也注意到了。

1830年3月17日，蕭邦在華沙舉行生平第一場音樂會，他演奏了他的《f小調鋼琴協奏曲》（後來成為《第2號協奏曲》）；隔周，他又舉行了一場音樂會，同席還有心儀的康絲坦西亞擔任女高音。這次的演出大獲成功，為蕭邦賺進了六百元，對當時的蕭邦來說是一筆相當大的收入。

相隔7個月後，蕭邦又在10月11日，舉行他在華沙的第三場音樂會，這也是他最後一次在華沙登台。這次音樂會，他演奏了自己的《e小調鋼琴協奏曲》（日後列為《第1號鋼琴協奏曲》），並邀請到康絲坦西亞同台演唱。

演奏會完不到一個月，蕭邦就在11月1號啟程前往維也納。

離去前，他始終沒有對康絲坦西亞說出心中的愛意。從此蕭邦再也見不到她，因為他沒有再回到過華沙，不久，康絲坦西亞嫁給一位商人，而這個名字，再也不曾出現在蕭邦的書信中。

那就付錢啊，禽獸

離開華沙的那段路，老師艾斯納帶著一群朋友和同學一同陪著他走了一程，臨行前，艾斯納送蕭邦一只酒杯，裡面裝波蘭的泥土，藉此提醒蕭邦，永遠不要忘了故土和朋友。

這次出國，蕭邦原本懷抱希望能像上一次一樣——在維也納獲得歡迎和肯定，但是他失望了。出版商不肯發行他的鋼琴協奏曲，從此讓蕭邦恨死了樂譜出版商，日後只要有出版商上門來邀稿，他一定會說一句口頭禪：「那就付錢啊，禽獸」。被罵禽獸還算是客氣的，有時蕭邦還會罵人是「猶太鬼子」。

不能如願的音樂事業，讓他動了離開維也納的念頭，他在1831年10月間抵達巴黎，這一年，蕭邦22歲。這位年輕的藝術家璀璨的生涯即將開啟，但卻遠遠短於他已經活過的歲數，未來，他將只有18年的輝煌歲月可以享受。

王子引薦，走進巴黎上流社會

　　1830年代的巴黎，是歐洲文化最薈萃之地，雨果、海涅都住在這裡，後者甚至把自己的德文名Heinrich改成了法文拼法Henri。左拉（Zola）和眾文人霸佔巴黎的聲色場所，白遼士、李斯特不時就在街頭出現。這些人，日後都將成為蕭邦的好友。此外，還有巴爾札克、大仲馬、小仲馬、畫家德拉克洛瓦等人。

　　在巴黎，蕭邦接連開了幾次演奏會，其中一次，卡克布瑞納和孟德爾頌等人都到場，為了抗議卡氏的自大，孟德爾頌在蕭邦演奏完他的《e 小調鋼琴協奏曲》後，便大力地鼓掌表示贊同，從此，樂界大家都知道孟德爾頌對蕭邦的推崇，再也沒人像卡氏一樣自大地想收蕭邦當學生了。

　　在此期間，蕭邦還是不斷與其他女性調情，包括鋼琴家畢西的女兒法蘭西拉（Francilla Pixis），並總是在寄給波蘭朋友的信中吹噓。但因為財務狀況不佳，他一度興起前往美國演出的計劃，幸好

1830 年 1 1 月 1 日，蕭邦首度前往歐洲音樂中心——維也納開獨奏會，舒曼的一句：「請各位脫帽致敬吧！這裡出現了一位天才。」無形中鞏固了蕭邦的音樂家地位。

拉齊威爾王子（Prince Valentine Radziwill）幫他在富商羅斯柴德（Rothschild）家中的音樂晚會找到演奏機會，從此，蕭邦打進巴黎的上流社會，開始靠著教琴維生。

　　音樂事業踏上順遂之路的蕭邦，一度沉迷於紙醉金迷的巴黎沙龍中，幸好這時他遇上幾位大師，將他拉回到藝術的道路上來，由於結識了李斯特、希勒（Hiller）、赫茲（Herz）等身兼作曲家的鋼琴家，蕭邦在經常與他們聚會、切磋的情形下，也開始拓展音樂視野和對自己藝術理想的追求。

一位奇女子的出現

　　1836年，蕭邦透過李斯特的介紹，認識了以男性筆名和裝扮行走巴黎文化界聞名的喬治桑，兩人陷入了熱戀。在這之前，原本總是豔遇不斷的蕭邦，忽然間定了下來，與這位生有一對子女的有夫之婦展開一段長達十年的關係。

　　蕭邦在巴黎之所以能夠這麼快適應，主要也是因為沒有語言障礙，在十九世紀初的波蘭，官方語言是法文而不是波蘭文，這一點是很少被提及，卻相當重要的一件事。

　　而就在蕭邦遇到喬治桑之後，他那不好社交的缺點得到了補救，

喬治桑廣闊的人際關係和社交手腕，解決了蕭邦很多不必要的困擾；而原本就對登台有恐懼的他，更因為有喬治桑的支持，索性不再公開登台。不過，喬治桑因為交遊廣闊，經常花光貴族丈夫給她的家用。

　　1838年，喬治桑帶著蕭邦和兩個孩子，一同前往西班牙外海的馬約卡島上過冬。原本他們是希望在這座南方的島上，能讓蕭邦的病情好轉，但卻遇到島上連續的冬雨，反而讓他病情加重。許多人相信，就是這一年在馬約卡島上的日子，壞了蕭邦的健康，讓他提早離開人世。

鋼琴詩人之死

　　1843年，蕭邦開始出現健康急劇惡化的情形，他和喬治桑的關係也因此惡化。隔年，蕭邦父親過世，讓蕭邦身心深受打擊，姐姐露薇卡（Ludwika）因此特地趕來照顧他。

　　與此同時，隨著喬治桑自己一對兒女逐漸長大，有了自己的想法，乃成了這對戀人關係決裂的重要關鍵。1847年，喬治桑的女兒結婚後，喬治桑因事斷絕與女兒的關

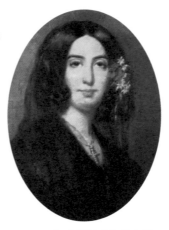

1836年，蕭邦透過李斯特的介紹，認識了女作家喬治桑，兩人陷入了熱戀。

以男性筆名和裝扮行走巴黎文化界聞名的喬治桑。

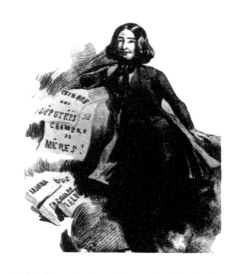

係，蕭邦站在喬治桑女兒這一邊，不顧喬治桑的說法，喬治桑百口莫辯，兩人因此各奔東西。

與喬治桑分手後的蕭邦，身體和創造力都快速地走下坡。

但他仍然在1848年 4 月間前往倫敦舉行音樂會，並在英女皇面前演出，一時之間，他在英國水漲船高，享受了第二次的事業高峰，他更在此收了許多學生，也前往英國各地旅遊。

不久，他的身體就因水土不服而生病，只好在 11 月底返回巴黎養病，不料，回巴黎後病情卻不見好轉，拖了近一年，就在1849年 10 月 17 日過世。同月 30 日舉行的葬禮上，沒見到喬治桑現身致哀的蹤影。死後的蕭邦，遺體葬在巴黎的拉夏茲神父公墓（Cimetière du Père-Lachaise, 官方名稱為：cimetière de l'Est），但心臟則被姐姐露薇卡依他的遺囑，帶回華沙保存於聖十字教堂（The Church of the Holy Cross）。

那是一處永遠的浪漫國度

　　蕭邦是音樂史上最具有創造力的作曲家之一。很少有人像他一樣，寫出的作品能在日後聽來還是一樣充滿了新意，擁有永不過時的音樂品味。

　　蕭邦也是歷來鋼琴家最愛彈奏的對象，他的作品兼有技巧和藝術境界的難度，讓人不致生厭或乏味，卻又不致因曲意太過艱深而抗拒。蕭邦很懂得拿捏樂曲在通俗和高尚藝術價值之間的平衡，他的作品中，即使是最具有藝術理想的創作，也還是能讓不懂音樂的人受到感動，這一點尤其是很少作曲家所能夠達到的。

　　蕭邦一生，幾乎只創作鋼琴相關的音樂，沒有寫作任何交響曲或管弦音樂，乃至弦樂四重奏，儘管如此，他依然是音樂史上最廣為人知的作曲家。他沒有崇高的形象，而經常被人形容是「浪漫派的鋼琴詩人」，靠著在鍵盤上發揮他最具想像力的創意，不強迫自己去向傳統靠攏，而是在無人耕耘的樂曲中找到自己新的創作路徑，他的鋼琴作品，像詼諧曲、敘事曲、馬厝卡舞曲、圓舞曲、夜曲、前奏曲等，都是在他手中重新獲得新的風格和型式，讓後人向他借鏡、模仿。

　　他是一個真正符合浪漫派精神，跳脫十八世紀舊傳統格式的作曲家，他那鮮明、自由的創作精神，即使到今日，依然是現代創作者的靈感；而他那些優美的鋼琴作品，在已經感動了十九～二十世紀以來千千萬萬的人之後，未來也將會持續感動更多的人們，帶領他們進入鋼琴音樂最甜蜜綺想的浪漫樂章中。

阿塔林（Baron Attalin）繪製的《杜勒伊的盛宴》（*Feast at the Tuileries to Celebrate the Marriage of Leopold I*）。在巴黎的蕭邦，出入於豪門世族之間，倍受禮遇，經常與他們平起平坐。

音樂家小故事

蕭邦哪一天出生？

　　蕭邦生日的確切日期多有爭論。蕭邦的姐姐對蕭邦傳記作者卡拉索夫斯基（Karasowski）的說法是1810年3月1日。但如今保存著蕭邦心臟的華沙聖十字教堂紀念館中，上頭的碑文卻說蕭邦的生日是1809年3月2日。

　　作曲家李斯特和包括尼克斯在內的蕭邦同時代人，都同意卡拉索夫斯基的說法，但一位波蘭鋼琴家娜妲莉‧雅諾塔（Natalie Janotha）卻說，蕭邦確實的生日是1810年2月22日，並在同年4月28日受洗，而據芬克（Finck）所取得在蕭邦受洗教堂中的拉丁文受洗資料顯示，上面的確載有2月22日受洗的日期。不過，目前依史學界的考證，認為3月1日才應是他正確的出生日期，2月22日是他父親在報戶口時，誤算了出生週數所致。

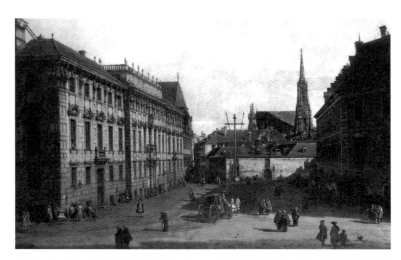

伯納多‧被勒托：《維也納羅布可維茲廣場》。十九世紀初的維也納，音樂幾乎是市民不可或缺的生活要素。

Piano Concerto & Sonata

鋼琴協奏曲
&
奏鳴曲

e 小調第 1 號鋼琴協奏曲

Concerto No.1 in e minor, Op.11
創作年代：1830年

　　1830年 10 月 11 日，在擁戴他為「波蘭的莫札特」的民眾面前，舉行了一場演奏會，他發表了新近才完成的《 e 小調鋼琴協奏曲》。他所不知道的是，這場演奏會將會是他向這群熱愛他的祖國觀眾的最後道別，一個月後，他啟程前往維也納打算舉行巡迴演出（這是他第二次出訪維也納，早在1829年他就去過一次），但就在演出途中，俄國入侵波蘭，從此，他再也無法返回故土，終生流落在異鄉巴黎。

　　這首他在音樂會上首演的協奏曲，日後就成為他的《第 1 號鋼琴協奏曲》。但事實上，卻是他生平第二闋創作的鋼琴協奏曲，更早寫的那首《 f 小調鋼琴協奏曲》，則陰錯陽差成為《第 2 號鋼琴協奏曲》。

　　這首《第 1 號鋼琴協奏曲》是在1830年4、8月間創作，並獻給鋼琴家兼作曲家卡克布瑞納（Friedrich Kalkbrenner）。卡氏是蕭邦來到巴黎以後才遇見的，他對蕭邦有提攜之情，所以蕭邦以這首新作提贈給他。

　　在演出的隔天，蕭邦在寫給好友沃切霍夫斯基（Titus Woyciehowski）的信提到，一位葛拉柯芙絲卡（Gladkowska）在同一場音樂會上演唱羅西尼歌劇《湖上少女》（La donna del Lago），其實就是蕭邦當時心愛的女同學康絲坦潔（Konstancja）。許多人認為，此曲第二樂章和《 f 小調協奏曲》的第二樂章一樣，都是寫對她

的思念。

這首協奏曲和第 2 號一樣，其核心樂章是慢板的第二樂章，蕭邦曾經在1830年 5 月 15 日寫給好友沃切霍夫斯基的信裡面提及：

「新協奏曲的極緩慢樂章不應彈得很響亮，而要有氣氛、很寧靜、憂鬱地。像是凝視著某處而喚起腦中千百種美麗回憶一樣，也像是在美麗的春宵就著月光冥思。」

他在給沃氏的另一封信中，也提及：「面對此曲，我感覺自己有如新手，好像自己對鋼琴完全不認識，從頭又認識了一遍一樣。這首作品太過原創了，我很可能無法學會此曲上台彈奏。」這首協奏曲在華沙那次首演非常成功，隔天寫給沃氏的信中，他提到自己謝四次幕。

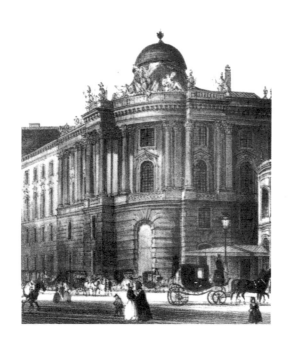

維也納城堡劇院的外觀。蕭邦第一次離開祖國到維也納開獨奏會，一試成名，獲得很好的評價。

此曲不僅僅是他道別祖國波蘭的樂曲，也是三年後道別巴黎觀眾，宣布不再公開登台，最後一次彈奏的樂曲。事實上，蕭邦來到巴黎、在維也納滯留期間，曾經開始寫過一首《第 3 號鋼琴協奏曲》，卻因為接觸到巴黎樂界後，開始對這種華麗的公開演出型式感到厭煩而作罷。

　　這首協奏曲中的第一和第三樂章那種華麗和炫技，是蕭邦同時期許多作品，像是波蘭舞曲、鋼琴練習曲都共同擁有的面貌，有評者將之歸為蕭邦的「華麗時期」（stile brillante），到了巴黎後，這種以炫技和強烈的曲風搏取注意力的作法，都會逐一褪去，徒留下第二樂章較內斂的風格。在首演隔天，蕭邦寫了一封信給他心儀的康絲坦潔提到，這首協奏曲贏得了滿堂喝彩。

　　這首協奏曲，很多動機都被後世學者指出和莫札特的學生胡邁爾（Johann Nepomuk Hummel）《a 小調鋼琴協奏曲》相似，顯示了蕭邦深受此作影響。但是，也有論者如作曲家荀白克（Arnold

聖十字教堂（Holy Cross Church）裡的蕭邦紀念碑。

Schoenberg）認為，這種判斷是受到蕭邦題贈作品給卡克布瑞納（Friedrich Kalkbrenner）的誤導。但無庸置疑的，蕭邦此曲的創作概念，是植基於莫札特鋼琴協奏曲——那種結合交響音樂和鋼琴華麗彈奏技巧的基礎之上。

　　此曲以傳統協奏曲三樂章譜成，分別是：莊嚴的快板（Allegro maestoso）、浪漫曲·極緩板（Romance. Larghetto）、輪旋曲·活潑地（Rondo. Vivace）。第一樂章的管弦樂序奏（Introduction）用了一百三十八個小節來介紹兩道主題，一直被認為是違反協奏曲序奏寫法，太長也太不講究效果了，調性的運用也被批評太單調，因此有很長一段時間，都流行將這段樂曲簡化刪節的。

　　要注意的是，蕭邦的時代，並不作興一口氣奏完協奏曲的三個樂章，而是會在第一樂章結束後，穿插歌唱家演唱詠嘆調或小曲，鋼琴家稍事休息後再上場。首演當晚，這個樂章演奏完後，就由一位女歌手沃爾柯娃（Panna Wolkowa）演唱了

專輯名稱：
CHOPIN Piano Concerto No.1 / LISZT Piano Concerto No.1
演出者：
Istvan Szekely · Joseph Banowetz / Budapest Symphony Orchestra / CSR Symphony Orchestra（Bratislava）/ Gyula Nemeth · Oliver Dohnanyi
發行商編號：
NAXOS 8.550292

專輯名稱：
Chopin：Piano Concertos 1 & 2 · Krakowiak · Rondos · Variations
演出者：
Garrick Ohlsson / Danielle Laval · Paolo Bordonl
發行商編號：
EMI 0094637147221 / 2 CD

卡克布瑞納：要蕭邦拜他為師

　　鋼琴家卡克布瑞納（Friedrich Kalkbrenner）是巴黎音樂院訓練出來的德國人，他父親在普魯士宮廷樂團中握有要職，深得普魯士王子寵愛。5 歲，他就在普魯士皇后面前彈奏海頓鋼琴協奏曲；8 歲時就能流利説講四種語言，是神童級的人物；11 歲時，他就大膽單獨出遊，前往義大利各地演出兩年，最後還到了維也納，以小提琴手的身份加入海頓神劇《創世紀》（The Creation）的首演。最後，因為父親在巴黎歌劇院取得要職，而回到父親身旁，並投入巴黎音樂院。

　　在巴黎音樂院期間，他曾在拿破崙面前奪得音樂院作曲和鋼琴大賽的首獎。然後，他就在海頓引薦下，投入貝多芬的老師奧布瑞茲柏格（Albrechtsberger）門下學習對位法。在這裡，他遇到了貝多芬和蕭邦都相當推崇的鋼琴家胡邁爾，與他組成鋼琴二重奏，在維也納舉行演奏會，並和貝多芬等音樂家時相往來。

　　到了 20 歲，他因為父親過世深受打擊，一度退隱田園醉心園藝，但因自己的銀行倒閉生活無以為繼，才又復出，輾轉到了倫敦重新發展演奏和教育事業，30 歲以後定居巴黎。在倫敦期間，他靠著改良一種訓練鋼琴家手腕和手指力量的機器（Guide-Mains），而大發利市，日後被學生聖桑一再讚揚，但如今這種機器早已為人遺忘。

　　他的鋼琴作品在他身後則不再被人提及，他自己似乎早有預感，他曾對蕭邦説過，在他死後他所代表的偉大彈奏學派將會後繼無人。不過，近年來，他的鋼琴協奏曲（d 小調第 1 號，作品 61、降 A 大調第 4 號）再度被找出來，被視為浪漫派早期的代表作。

　　卡克布瑞納的時代，正是鋼琴開始崛起成為重要樂器的年代，他強調以彎曲如碗狀的手掌形狀和較接近鍵盤彈奏的鋼琴理論，對後世鋼琴

彈奏有相當大的影響。英國著名的管弦樂團哈雷樂團（Halle Orchestra）創辦人哈雷爵士（Sir Charles Halle, 亦作 Karl Halle）生前接受過卡氏的調教，也見過蕭邦、李斯特等名家的演奏，他就指出在卡克布瑞納面前，李斯特等人等同於零，卡克布瑞納宛如鋼琴上的帕格尼尼。但在蕭邦面前，卡克布瑞納卻如同小孩。

卡克布瑞納和蕭邦是在1831年見面的，當時卡氏 46 歲，蕭邦則才只有 21 歲，在聽完蕭邦彈奏後，他客套地稱讚他幾句後，就保證若隨他學習三年必定有所成，幸好事後作曲家孟德爾頌（Felix Bartholdy-Mendelssohn）知道後，跟蕭邦一再強調，他的彈奏早就超越卡氏，而勸退了蕭邦。雖然有這一段交手的過程，卡氏日後和蕭邦卻一直維持很好的友誼。

蕭邦顯然不是很贊同卡氏那麼強調技巧的層面，因為蕭邦教學生在練技巧時最好一邊看報紙，而且，他也不贊同卡氏那套所有的音都要從手腕發力的說法。

尤其卡氏為人慷慨，任何上門討教或求助的人都能獲得他的幫助，所以即使蕭邦並未答應拜他為師，還是儘量幫助蕭邦在巴黎獲得演出機會，1832年 2 月間，他和自己投資的鋼琴商百雅（Pleyel）舉辦了一場演奏會，請蕭邦擔任壓軸演出，更讓蕭邦在巴黎一夕成名，對蕭邦立足巴黎有提攜之功。

一段詠嘆調，蕭邦還在信中提到她穿得像天使一樣。

　　在整個樂章堪稱殺伐之氣甚濃的左右下，卻有一道第二主題柔美地穿插其中，讓人難忘。在蕭邦的時代，鋼琴家的身份不僅僅在其作曲、彈奏能力，即興也是很重要的一部份，這首曲子也有強烈的即興彈奏色彩。

　　第二樂章以夜曲風格寫成，動用了巴松管獨奏和鋼琴有一段優美的二重奏；第三樂章的輪旋曲，其實是以波蘭的克拉科威亞克（krakowiak）舞曲的節奏譜成，所以帶有強烈的重音錯位，不落在每小節的第一拍上。

　　整個樂章非常流暢、輕快，快速的音階彈奏是整首樂曲的基本技巧所在，很少動用大的和弦等承繼自莫札特鋼琴技法的特色，正是浪漫派早期在當時鋼琴結構限制下的表現。

降 b 小調第 2 號鋼琴奏鳴曲《送葬》

Piano Sonata No.2 in b-flat minor, Op.35
創作年代：1839年

　　蕭邦只寫過四首奏鳴曲，三首是為鋼琴獨奏，一首是為大提琴和鋼琴合奏。對於傳統奏鳴曲式，許多評者都指出蕭邦在創作上的薄弱，自由的天性似乎使他較擅長開發新的音樂型式，像是詼諧曲、敘事曲、波蘭舞曲、馬厝卡舞曲上。

　　在蕭邦的三首鋼琴奏鳴曲中，即使是受歡迎的第 2 號，一向最擁護他的舒曼也無法接受，而批評得最嚴重的，則是曲中僅有九十分鐘長的終樂章。舒曼說：「這個樂章像是人面獅身的史芬克斯（Sphinx）嘲弄的微笑，根本算不上是音樂。」孟德爾頌也一樣，對這個樂章深惡痛絕。

　　不管是孟德爾頌或是舒曼，都流露出德國式中心的傲慢，那就是對這種以維也納為中心所發展出來之奏鳴曲音樂型式的獨佔心態。舒曼認為，蕭邦把四個非常古怪的樂章硬湊在一起，就要稱之為奏鳴曲，實在很不合宜。（舒曼的說法，是蕭邦把自己生的四個粗魯的孩子硬綁在一起）。但是，其實他們都無法跳脫貝多芬的包袱，來看蕭邦給予奏鳴曲這種型式的新可能性。

　　《第 2 號奏鳴曲》不合古典型制的地方，還不只在第四樂章。其四個樂章都以小調寫成，在1830年代也是離經叛道的事。然而，這第

四樂章卻偏偏正是全曲的精神所在。第四樂章完成於1837年，其餘樂章則是在兩年後才陸續完成。

1839年8月8日，在蕭邦寫給好友封塔納（Julian Fontana）的信中提到創作背景，當時，他人正在喬治桑的老家諾罕，與喬治桑相伴，他將把先前已經給封塔納聽過的進行曲（即《葬禮進行曲》），包含在此首奏鳴曲中。他還提到，樂曲會以一個快板、一個詼諧曲、葬禮進行曲和終樂章組成。曲中最有名的這個葬禮奏鳴曲樂章，是蕭邦採用自法國大革命以後才誕生的傳統法國式葬禮進行曲的型式寫成，在當時，這種葬禮進行曲相當具有法國味而不見得為其他國家的人民所認識。

二十世紀的波蘭鋼琴家魯賓斯坦（Artur Rubinstein）在自傳中，曾多次提到這首葬禮進行曲，原因是他每次只要公開彈奏這首奏鳴曲，都會有不好的事發生，而他認為是因為這個樂章帶有不祥的詛咒，因此，他總是儘量避免公開彈奏這首奏鳴曲。

當然，這種說法是一個出生在十九世紀的藝術家常常會套用的類似說法，藉此，讓聽眾覺得他們和作曲家之間有一種屬靈的、超乎常人的連結。舒曼非常厭惡這個樂章，曾經說過這個樂章可以拿一個降D大調的慢板去取代，而孟德爾頌在被人問到感想時，更簡潔了當地說：「我深惡痛絕」。

這首奏鳴曲的四個樂章分別是：極緩板－雙倍速度（Grave－Doppio movimento）、詼諧曲（Scherzo）、葬禮進行曲（Marche funebre）、急板（Presto）。第一樂章的第一主題和第二主題，都是

從葬禮進行曲的前三音動機發展而來的，另外，這前五個音符，正好就是葬禮進行曲主題的逆行。樂章的呈示部（exposition）中，會出現第三個樂念，到此呈示部就會告終。而其發展部則是環繞著第一主題發展，並很快就進入再現部（recapitulation），在這裡由第二主題主導，並隨後將發展部的最後一段嵌進來、讓第一主題也得以在再現部裡佔有一席之地。就是這種作法，讓許多學院派的評者認為蕭邦的奏鳴曲式結構能力薄弱。

終樂章則完全沒有主題可言，不是奏鳴曲終樂章應有的輪旋曲，而是一首無窮動，由兩首從頭到尾都以相隔八度的音程齊奏，一個和弦也沒有、一個主題也沒有、甚至連調性中心在哪都聽不出來，只感覺到應是小調，但中間卻又出現許多不和諧的音，在快速的三連音中尤其顯得格外的刺耳。而這股無窮動的動勢，則一直到最後第三小節，才稍微在二分休止符的暫停下得到緩解，最後樂曲停留在降 b 音八度上，並終止在降 b 小調的和弦上。

專輯名稱
FRYDERYK CHOPIN：Piano Sonatas
演出者：
Idil Biret
發行商編號：
NAXOS 8.554533

專輯名稱：
Chopin：PIANO SONATAS Nos.1 & 2
演出者：
LEIF OVE ANDSNES
發行商編號：
EMI 0094636546629

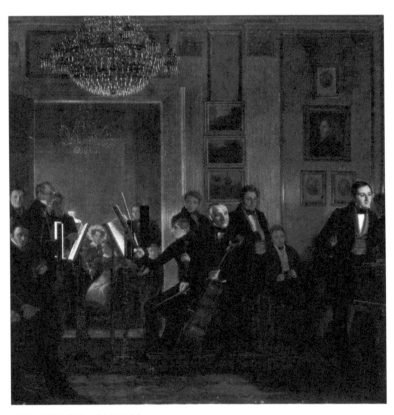

威廉·馬斯特蘭德：《音樂晚會》。

Ballade

敘事曲

敘事曲總論

打造一件屬於自己的音樂外衣

　　蕭邦一共寫了四首敘事曲,和他的四首詼諧曲一樣,是除了三首鋼琴奏鳴曲之外,他最長篇的作品,也是他在長篇鋼琴作品中最出色的代表作,蕭邦是第一位將「ballade」這個字用到器樂音樂的作曲家。他採用四六或八六(6/4, 6/8)拍子作節奏(八六佔最多),利用將主題一再變形(metamorphsis)的手法當作樂曲的發展結構,藉此發揮他在旋律、和聲和氣勢營造上的各種豐富度。

　　當你聆聽蕭邦的敘事曲時,好似在述說一則動人的故事。

　　據舒曼所說,當他在萊比錫遇到蕭邦時,蕭邦曾坦承是受到波蘭詩人米奇葉維茲(Adam Bernard Mickiewicz)詩作的靈感啟發,而興起創作敘事曲的意圖(蕭邦為四首敘事曲各舉了四首米氏的詩作)。

　　當蕭邦第一首敘事曲於1832年問世時,當代樂評人對他這種全新的型式創作,也頗感不解,有些人因此將之歸類為一種「輪旋曲」(Rondo),畢竟「Ballade」這個字源自於舞蹈,而且

是旋轉的舞蹈；另一些人則將之歸類為「具有詩般風格的故事」（poetical stories）。

　　蕭邦的四首敘事曲之間並沒有太大關連，風格各異，唯一共通點是對於素材的浪漫風格處理。艾勒（Ehlert）形容，蕭邦在這此說故事的那種口吻，像在講述未來還沒有遭遇過、卻在他心靈裡浮現的事那樣，帶著點期待的心情，是在自己即興（extempore）講述的情形下第一次見識到故事情節，與聽者一起感受著意外和驚喜。

　　包括克列津斯基在內的許多評者都認為，蕭邦在敘事曲中找到了自己最圓熟和完整的創作型式，這是連在他的奏鳴曲和協奏曲都沒有達到的。我們或許可以臆測，擁有自由靈魂的蕭邦，並無法擠進前人打造好的奏鳴曲式的外衣中，他必須依照自己的創作靈感，打造一件屬於自己的音樂外衣，而那就是敘事曲和詼諧曲。

原用來歌頌王子的「敘事曲」

　　「敘事曲」這個字，源自文學作品，正確的譯法是「三節聯韻詩」，指的是一篇含有三段各八句詩節（stanza）和一段四句詩的詩作，這類詩講究韻腳，而且有嚴格的形式（像每段詩最後一句都不能變 refrain），通常是用來歌頌王子才會使用，所以是連創作的對象都受到嚴格限制的文學形式。

　　「敘事曲」這個字起源於普羅旺斯文中的「ballada」一字，字根是 balar（舞蹈），和拉丁文的舞蹈（ballare）是同源字。這種文學形式在十四、十五世紀的法國宮廷相當受歡迎，像劇作家羅斯丹（Edmund Rostand）的《大鼻子情聖──西哈諾》（*Cyrando de Bergerac*）即是，他是創作這種韻詩的高手。不過，因為這種韻詩對韻腳的嚴格限制，其實是比較適合法文創作，在英文中使用特定韻腳的字因字數有限，很難創作符合其韻腳規定的詩，所以很少人費心去適應這種題材，中世紀的喬叟（Geoffrey Chaucer）是少數以創作這種形式聞名的詩人。後來，這種詩的形式又被借用到音樂中。中世紀聖母院大教堂樂派（School of Notre Dame）的著名作曲家馬蕭（Guillaume de Machaut）本身也是著名的詩人，就是以創作 Ballade 詩作再將之譜成 Ballade 歌曲聞名的作曲家。

　　音樂上的 Ballade，是在上聲部填上歌詞、下方的兩個聲部則無詞或以樂器伴奏的一種固定曲式（formes fixes），這樣的 Ballade 是早期複音音樂的知名風格之一，一直到十五世紀中葉才逐漸受到冷落。

　　在中世紀的原始曲式上，它是採用三段體，前兩段是一樣的旋律、但填上不同歌詞，最後一段則是較短的結尾；但是到了十八世紀以後，這個字開始出現錯用的情形，首先是被德國人借用，他們沿襲原字，卻將之用在以第三人稱講述故事用的詩作（或故事體）裡，形式自由而比

較接近俚俗的用法，後來又有德國作曲家將這些詩譜成歌曲，也一逕稱呼這樣的歌曲是 Ballade。

黑格爾（Georg Wilhelm Friedrich Hegel）就曾對敘事曲下過定義，他在《美學》（Aesthetics）一書中講到：「這種型式是敘事性（narrative）的，是要報告事件本末和過程，或是講述一個國族的興衰起伏。而其口吻則是抒情風、熱情奔放（lyric）的，因為這故事講述中首要著重的，並不在客觀性的描述和對於實際狀況的刻劃，而是著重於詩人在故事演進中所感受到的氣氛和情緒、恐懼和感受等等，是環繞在故事週遭的情境描述和主觀感受。因此給予喜悅、悲悼等主題更多的發揮空間。」

歌德（Wolfgang Goethe）則進一步申論說：「這種型式不僅僅要熱情奔放、又有史詩般（epic）的壯麗，其作品特色（character）還要有戲劇性（dramatic）。」雖然他的立論與黑格爾有些對立，但歌德對敘事曲的論述成為浪漫時代最主要的根據。後來，這個字再被英文借用，去掉字尾的 e 乃成為 ballad，也就是我們今日稱之為「敘事詩」或「敘事曲的形式」；接著，這個字又被二十世紀的美國流行樂壇借用，成了廣泛用來稱呼流行歌曲中較感傷的情歌的字。

而台灣近十年來，則以諧音近似的「芭樂」歌曲來稱呼這類情歌，卻又因為「芭樂」這個字在台灣俚語中帶有貶損的意味（像罵人爛芭樂或開芭樂票），芭樂歌在台灣又有指稱較俗濫歌曲的延伸意味。

至於蕭邦的敘事曲，則是沿用浪漫文學對於ballade這個字的定義，是一種追求史詩般壯闊（epic）、兼有熱情奔放、或抒情（lyric）和戲劇（dramatic）三種符合歌德論述特質的浪漫史詩。

音樂學者瓦格納（Guenther Wagner）在分析過蕭邦的敘事曲後，也舉出他作品中符合這三種風格的段落所在：像夜曲一樣吟詠的段落符合抒情的特質、像圓舞曲或波蘭舞曲的樂段符合史詩的壯麗色彩、而技巧艱難、澎湃洶湧的樂段則符合高潮起伏的戲劇性。

g 小調第 1 號敘事曲

Ballade No.1 in g minor, op.23
創作年代：1835年

　　舒曼在寫給宮廷樂長朵恩（Heinrich Dorn, Kapellmeister）的信中曾提到此曲，他說他曾親口向蕭邦稱讚此曲，認為是蕭邦所有作品中最出色的一首，而蕭邦聽到後，沉吟一會兒，乃回道：「很高興你這樣認為，因為我自己也最喜歡這首。」這或許是蕭邦的客套話，因為他用同樣的話回應過許多其他作品的稱讚。

　　在早年，這首敘事曲還流傳了一則顯然是杜撰的軼事，那是由克列津斯基這位著名的蕭邦權威在自己的《蕭邦偉大作品》（*Chopin's Greater Works*）中說出來的——有一位英國人為了學會這首敘事曲，還曾經將蕭邦囚禁了整整一個月，強迫蕭邦教會他彈奏此曲。

　　在蕭邦時代，四首敘事曲中就屬此曲和第 3 號最受歡迎，到我們的時代也是如此。有人指此曲是因為讀了米奇葉維茨的詩作〈康拉德・沃倫洛〉（Konrad Wallenrod）後寫成的，這個說法廣為流傳，但卻沒有人去對照該詩與此曲之間究竟有多少實質、標題上的關聯。

　　如果從歌德對敘事曲的三個主要元素來看，第8～44小節可視為壯麗的史詩風、第68～82小節為抒情風，最後第208小節開始的尾奏則是戲劇風；但也有分析者將此曲以奏鳴曲式（sonata form）來分析，則可將此曲視為由第一和第二主題發展成的一個奏鳴曲式樂章，

但其間的主題發展性卻不是很強。

　　這首敘事曲應該是1831年蕭邦從波蘭出發，在路經維也納時開始創作，直到1835年才完成，並於隔年出版。蕭邦將之獻給史托克豪森公爵（Baron de Stockhausen）。關於採用八六拍子創作大部份的敘事曲，有評者認為這和蕭邦採用了詩的音步（poetic foot）那種長短格（trochee, 一長一短）的節奏感有關。

　　樂曲的開始兩首齊奏的分解和弦，是以正規的「拿坡里六度」（Neapolitan 6th, 即在 g 小調二級和弦經過轉位後，將最上方的六度音降半音）寫成類似歌劇宣敘調（recitative）的自由吟詠風。

　　之後樂曲即進入激昂的樂節，再轉進華麗的裝飾奏段，在右手長段的琶音後，進入帶有夜曲抒情風格的第二道主題，之後再轉回到第一主題，予以再次的變形發揮後，進入圓舞曲的樂段。這段音樂頗像《第 2 號詼諧曲》的風格，原本在第一主題中暗示的圓舞曲節奏，這時獲得充份的發揮。

　　這段音樂，蕭邦再予以發展成華麗的無窮動（moto perpetuo），靠著右手在八分音符上不斷旋轉，然後又轉為強烈的裝飾奏樂段，樂曲的調性在崩解中，開始在加快的下行音階中尋找調性的中心，最後才落腳在降 b 大調的第二主題重返樂段上。之後主題再度重返，並將樂曲帶進最後充滿戲劇性的尾奏，樂曲在快速的上行和下行音階中走入尾聲。

　　關於這首敘事曲，胡涅克講了一個他想像出來的故事，原本印在他的《蕭邦，其人其樂》（*Chopin, the Man and His Music*）中，但現代

版已經予以刪除；但英國著名的現代作曲家羅斯頌恩（Alan Rawsthorne）卻在他的敘事曲分析中重新引用了該則故事——一株高莖百合屹立噴泉之中，向著太陽點頭作揖，它單調地點著水面，那節奏被一位有著午夜般黑眸的窄臀女孩重覆歌詠著。

同樣的附會也出現在英國版樂譜上，出版商給此曲下了一個標題：「塞納河的低語」（Murmures de la Seine），這顯然是要借由法國風味，來加強此曲對於英國人一種優勢文化輸入的狂熱。

專輯名稱：
CHOPIN：Piano Favourites
演出者：
Idil Biret
發行商編號：
NAXOS 8.553170

專輯名稱：
CHOPIN：4 Nocturnes・
Ballade No.1 Polonaise No.6
演出者：
Maurizio Pollini / Paul
Kletzki・Philharmonia
Orchestra
發行商編號：
EMI 0724356754928

F大調第 2 號敘事曲

Ballade No.2 in F major, Op.38
創作年代：1839年

　　《第 2 號敘事曲》應該是在1836年即已完成，一直到1839年 1 月間，蕭邦隨同喬治桑前往馬約卡島過冬時，才修改為最後的完成版。同月 22 日，蕭邦寄送作品 28 給校對者封塔納（Julian Fontana）時，曾應允過幾個禮拜會再寄上此曲，顯見此曲當時已然進入最後的階段。

　　這首敘事曲，據說是和米奇葉維茨的另一首詩〈魔湖〉（Le Lac de Willis），或是〈史維茲湖〉（Switezianka, 這是原詩的波蘭文標題，該湖位於現今的立陶宛境內）激發的靈感有關，但至今還沒有確切證據。

　　這首敘事曲蕭邦將它獻給舒曼，但舒曼對此曲的喜愛程度卻不如第 1 號。舒曼曾提到，蕭邦在他面前彈奏這首敘事曲後，曾提到他是因為讀了米奇葉維茨的詩而獲得的靈感，但他相信，就算是詩人聽到了此曲，也會想就這音樂來譜詞曲。

　　文中，他也提到，蕭邦在為他彈奏此曲時，樂曲是以 F 大調結束，而不是後來出版後的 a 小調。顯然蕭邦在為他彈奏之後有過更改，所以，舒曼也推測此曲中幾段相當熱情的插曲，是蕭邦為他彈奏時沒有，而是事後再添進去的。

　　德國蕭邦學者艾勒（Louis Ehlert）則說，此曲是蕭邦寫過最動人的故事。他還說自己曾見到小朋友們聽到此曲後，都顧不得手邊的

遊戲，靜下來傾聽。他形容此曲好像是動人的神話故事化為音樂般美好，樂曲中的四聲部又是那麼的清晰，就像是春天的微風輕拂過棕櫚葉，那輕柔又甜蜜的氣息，洋溢了整顆心和整個人。

俄國鋼琴家安東‧魯賓斯坦（Anton Rubinstein）也深愛此曲，他將形容為是一朵在原野上的花朵，遇到了一陣風，一開始風輕輕地吹拂著，但花兒抗拒，所以風兒就化為暴風雨威逼，花兒於是乞憐，最後在風下殘破敗落。那花兒就像是村間的少女，而風兒則如蠻橫騎士。這種浪漫時代的比喻，在二十世紀已經被揚棄了，但對於音樂的愛樂者而言，又何妨多一則浪漫的故事來增加聆聽的樂趣呢？

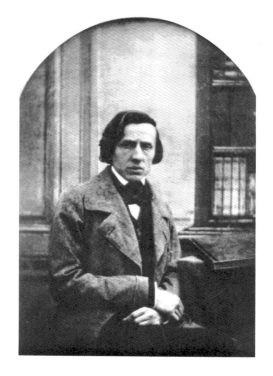

此曲的第一主題是以西西里亞舞曲（Siciliano）譜成的，因此，所有的評者都認為是帶有田園風（idyllic）、牧歌風的（pastoral）；有評者更因此認為，〈魔湖〉的故事講述

蕭邦晚年於巴黎所攝之照片。面容憔悴，已有不久人世之感。

在鄉間美好景致下，一對戀人的愛情悲劇。這樣的想像與魯賓斯坦如出一轍。

這首敘事曲被部份學者標為 F 大調／a 小調，甚至有些學者直接標為 a 小調。前者原因，在於蕭邦不顧這是一首單樂章的樂曲，逕自在樂曲採用了這兩個遠系大小調（F 大調的關係小調應該是 d 小調、a 小調的關係大調應是 C 大調）的「漸進調性」（progressive）作曲手法，讓樂曲從 F 大調突然地往遠系 a 小調移動、然後又完全沒準備地移回來，如此來回數遍。這在當時很不尋常，一般浪漫派音樂採用的都是單一調性「monotonality」，就算再大型的樂曲，分成三四樂章，還是會追求調性的一致性（tonal integrity）。

專輯名稱：
Chopin：Piano Sonatas 2 & 3．Scherzi ．Ballades
演出者：
Cecile Ousset
發行商編號：
EMI 0724358551129 / 2 CD

我們再回溯到前文舒曼說過，蕭邦原本在他面前彈奏此曲是結束在 F 大調的一番話，更加深了對蕭邦在此曲調性結構上大膽創新的印象，這種「泛調式」（pantonality）是二十世紀以後才有的一種和聲手法。

也有學者如亞伯拉罕（Abraham）推

專輯名稱：
Chopin：Piano Sonatas 2 & 3．Scherzi ．Ballades
演出者：
Cecile Ousset
發行商編號：
EMI 0724358551129 / 2 CD

《第2號敘事曲》好似動人的神話故事似為首架，春天的微風輕拂過枝椏菓，那輕柔又甜蜜的氣息洋溢了整顆心。（波提且利：《春》。）

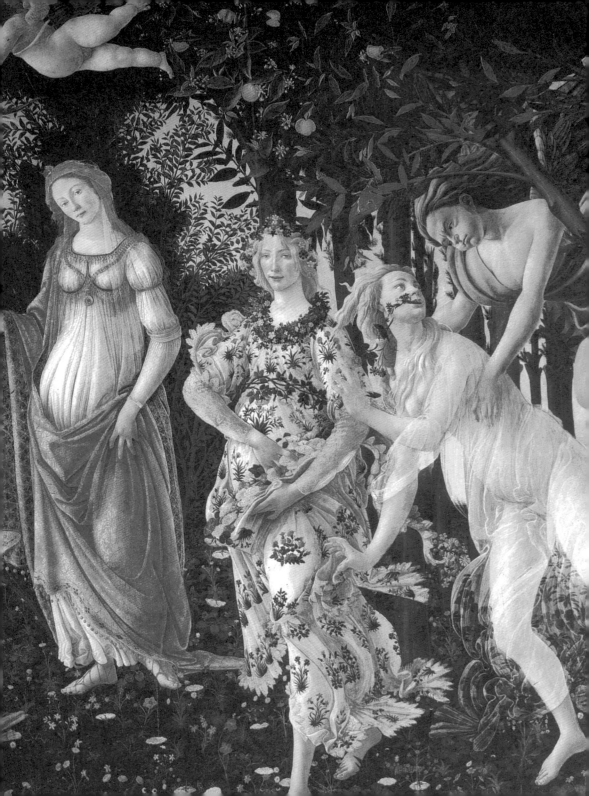

論，很可能當初舒曼聽到的版本，是蕭邦將樂曲彈奏 a 小調的結尾後，又反覆到樂曲一開始再彈奏到轉進 a 小調前結束。至於被稱為 a 小調的原因，則是因為樂曲最終以 a 小調結束。

那段 F 大調的主題，現代鋼琴家兼著名的學者羅森（Charles Rosen）說這段旋律帶著民謠般的感覺，但蕭邦把它處理得像是在腦海裡回憶著一首民謠那樣的效果；至於 a 小調那狂暴的主題，則被波蘭的蕭邦權威亞奇梅茲基（Zdzislaw Jachimecki）指出應就是〈魔湖〉一詩的故事來源，這狂飆的樂段似乎在描述為了躲避俄國入侵的恐怖殺戮，而自甘沉於史維茲湖中的一群少女。

降 A 大調第 3 號敘事曲

Ballade No.3 in A-flat major, Op.47
創作年代：1841年

　　《第 3 號敘事曲》，蕭邦說他是從米奇葉維茨的詩作〈水妖昂丁〉（Undine）為靈感寫成的，此曲在1841年 11 月間出版，獻給諾艾葉絲小姐（Mlle. Pauline. de Noailles）。

　　舒曼認為，此曲和前兩曲都不同，應該被視為蕭邦最具原創力的一首作品；尼克斯認為，此曲在情緒張力上，不能和其他敘事曲相比；魏勒比（Willeby）則指出，此曲一開始的樂句和《第 4 號詼諧曲》一個段落有相似之處。

　　此曲的兩道主題之間，不像前兩首敘事曲那樣強烈的對比，反而是有著許多地方明顯相似，而樂曲就依著這樣溫暖的主題往下自由地發展，而不依循傳統的曲式結構。在四首敘事曲中，此曲是最不給人壓力的，雖然在中間的發展部裡有些較陰森的色彩，但整體而言相當愉快而溫暖。

　　創作此曲時，蕭邦經常和喬治桑往返於巴黎和她位於諾罕（Nohant）的故鄉之間，同進同出。喬治桑是個好客的人，賓客不斷的家中耗盡了她從夫家拿來的財富，經常有金錢短缺的情形，蕭邦卻因為有著心上人相伴，而不以為苦，相反地還非常愜意；同時期，他也認識一群志同道合又有趣的朋友，在不想受人打擾時就和他們廝混

在一起。這樣的生活，讓他得以免去了名人的困擾，卻還是享受著頗有文化的生活。

　　1841年4月間，蕭邦曾登台演出，當時他已經很少公開演出了，之後又在隔年的2月間舉行了另一次罕見的登台，這次他和女歌手薇亞朵（Pauline Viardot）同台，在百雅廳（Pleyel's Rooms）演出，席間並彈奏了這首敘事曲，一般認為這應該就是此曲的公開首演。台下的聽眾都是穿金戴玉的貴族、富人、千金、名媛。而這種場合想必也很適合這首敘事曲的風格，因為此曲較溫和的曲意，正能投合這些中產階級和貴族的喜愛。

　　此曲中，蕭邦一再刻意將調了一個降A音，像是鐘聲一樣地獨立由左右手的八度音來彈奏。樂曲到了後半段時，一段以左手演奏第二主題，右手在三個八度的升G音上來回跳躍的方式，讓人想到了李斯特的練習曲《鐘》（*La Campanella*）。

喬治桑年輕時的肖像。

此曲和《第 2 號敘事曲》一樣的
地方在於，蕭邦在完全沒有醞釀的情況
下，就貿然從第一主題轉入第二主題，而
且其情況還要更突然，但因為這次這兩道
主題之間有著較高的同質性，其衝突並不
那麼明顯，但也因此蕭邦更進一步讓兩者
的出現有著交混（前者還沒結束、後者就
進入）的情形。藉此在第213小節時，製
造了一種調性和主題上的張力。

　　胡涅克說得很好，此曲太知名了，
所以根本難以加以分析。言下之意，此曲
的動聽讓分析都顯得多餘，因為再陌生於
蕭邦作品的人，也能自然被此曲的溫柔和
激情所感動。

專輯名稱：
Chopin：Famous Piano Music
演出者：
Musique celebre poour piano /
Beruhmte Klaviermusik
發行商編號：
NAXOS8.550291

專輯名稱：
Chopin：Piano Sonatas 2 &
3・Scherzi ・Ballades
演出者：
Cecile Ousset
發行商編號：
EMI 0724358551129 / 2 CD

f 小調第 4 號敘事曲

Ballade No.4 in f minor, Op.52
創作年代：1842年

　　這首敘事曲創作的時間和第 3 號僅隔一年，在1843年出版後，獻給羅斯柴德公爵夫人（Mme. la Baronne C. de Rothschild）。蕭邦學者克列津斯基見證了此曲剛問世時的悲慘命運，由於蕭邦同時代其他的樂評人，都對蕭邦在大型作品中的前衛轉調和缺乏型式頗不認同，在此曲問世後，其獨特的型式更因此引來眾人的撻伐。

　　此曲的抒情性格，初看和第 3 號接近，但在情緒和氣氛上則較第 3 號陰暗些。一開始，此曲展現故事性的史詩風格，中段則轉為夜曲的抒情性，到最後則轉為激烈的戲劇效果，正符合歌德對敘事曲應有的三元素要求。特別的是最後的樂段是以全新的素材，完全不加準備地就投入尾奏中。

　　胡涅克稱讚此曲是有如《蒙娜麗莎的微笑》之於繪畫史、《包法利夫人》（Madame Bovary）之於小說一樣，是鋼琴史上的巨作。而其艱難的彈奏技巧，則避免了此曲被不能看到其優秀特質的人侵犯亂彈。

　　參孫認為，此曲不像其他首敘事曲那麼外放，比較私密，像是蕭邦在講述著和自己相關的故事，講著講著竟然激動了起來，無法自己。有人認為，創作此曲這一年，因為蕭邦的恩師和好友相繼去世，給了他相當大的打擊。

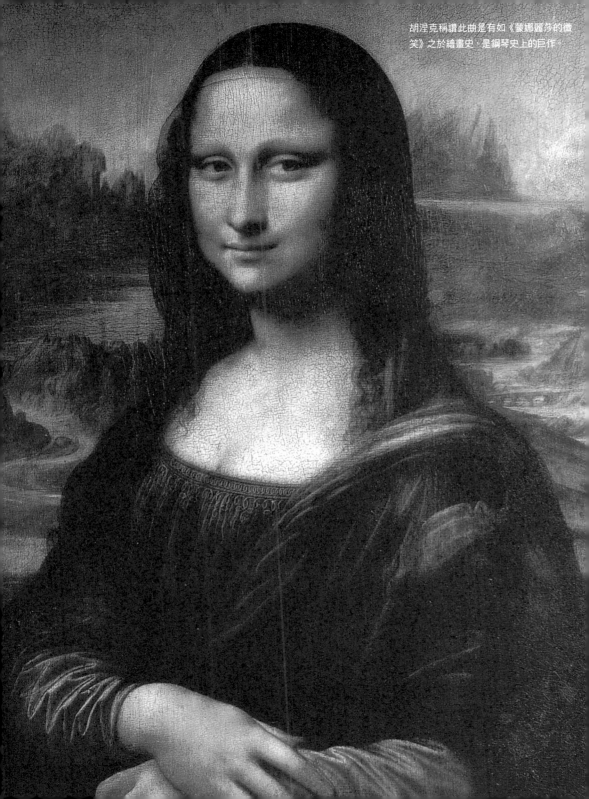

此曲第一主題，胡涅克認為是以圓舞曲的風格寫成緩慢而悲傷的色彩。全曲中最讓人讚歎的，則是尾奏那以幻想曲風寫成的狂飆樂段。這段音樂中有一種憤世嫉俗的不甘心和抗議，是蕭邦作品中少見的情緒。

胡涅克曾表示，此曲是蕭邦最抒情、最內省的一首，光是為了此曲，他就可以寫上一本書。這種抒情是一種熱情洋溢的抒情，那是一種渾然忘我、不外放出來的情感，是屬於斯拉夫民族的自抑和害羞性格所致。

英國現代作曲家羅斯頌恩就指出，此曲和《第1號敘事曲》是四曲中情感最深刻的，但卻很諷刺地以圓舞曲的三拍子節奏來伴奏。彈奏時，必須以敏感細膩的彈性速度來表現，才不會面目全非。

參孫則認為，此曲是蕭邦所有作曲藝術的總合，是他最高的傑作，包含了從最通俗到最嚴肅、最優雅到最流俗、最嚴格的對位到最官能的熱情。蕭邦在其中穿梭於奏鳴曲式、輪旋曲式和變奏曲式之間。

專輯名稱：
Chopin：Piano Sonatas 2 & 3．Scherzi．Ballades
演出者：
Cecile Ousset
發行商編號：
EMI 0724358551129 / 2 CD

專輯名稱：
Chopin：Etudes & Ballades
演出者：
Andrei Gavrilov
發行商編號：
EMI 0724358641721

Etudes

練習曲

練習曲總論

讓學生感受樂曲的美感

十九世紀初，單純為訓練技巧而寫的機械性練習曲，開始大量出版。在更早之前，音樂史上並沒有這樣的作品問世，庫普蘭（Francois Couperin）、史卡拉第（Domenico Scarlatti）和巴哈這些巴洛克時代的作曲家，雖然都曾經為了教學寫過類似的練習作品（庫普蘭寫了《大鍵琴的觸鍵》（L'art de toucher le Clavecin）、巴哈寫了平均律、創意曲、組曲 Partitas、史卡拉第則寫了奏鳴曲 Sonatas），但都是兼具藝術價值和練習功能的作品。

是到了十九世紀末工業時代初興，啟蒙時代對於精神和肉體的二元化看法，才讓作曲家開始寫作完全不具藝術價值、純粹為機械性彈奏功能用的練習曲。克萊默（J. B. Cramer）寫的練習曲，被貝多芬視為提昇自己彈奏技巧的重要工具、克萊曼第（Muzio Clementi）寫了《朝向帕納塞斯神山的台階》（Gradus ad Parnassum, 神山帕納塞斯是希臘神話中九位繆思居住的地方）則被奉為重要練習曲經典；貝多芬的學生徹爾尼，更是寫作這類機械性練習曲的名家，

徹爾尼練習曲至今都還是鋼琴學生指定的教本。另外，小提琴練習曲，如羅德（Rode）和克羅采（Kreutzer）也都在同時期問世。

　　但在這中間，所謂的機械性的練習曲（exercise）和藝術性的練習曲（study或etude）就開始區分出來。蕭邦的練習曲就屬於後者。蕭邦的作品 10 和作品 25，各有十二首練習曲，蕭邦並沒有為所有調性都寫作練習曲，其中部份調性重覆了好幾遍，有些調性則沒有使用過。二十四首練習曲之外，蕭邦另外還寫有三首名為「新式練習曲」（Trois Nouvelles etudes），在1841年單獨出版，這三首作品則沒有作品編號。

　　蕭邦曾在1829年 10 月寫了一封信給好友沃傑喬夫斯基（Titus Woyciechowski），提到他正以自己的風格寫作一首練習曲。他強調是自己的風格寫成，這也正說明了這兩套練習曲在音樂史和整個浪漫樂派的特色：雖然浪漫時代的鋼琴練習曲，不乏如李斯特的《超技練習曲》（*Douze Etudes d'execution transcendante*）和韓賽特（Adolf Henselt）、阿爾肯（Charles Alkan）等人的寫作，但蕭邦這兩套練習曲，不管在拓展練習曲的藝術性、乃至於在浪漫樂派音樂作品的獨特性上，都有著非常獨特的代表性。

　　因此，這兩套作品從完成以來，就被視為是蕭邦個人最重要的作品，也是歷代鋼琴家和學生都必須練習和彈奏的對象。雖然要將每一種技巧都彈得完美相當困難，但是，自從蕭邦寫下這套練習曲以來，鋼琴家累積了更多的經驗和知識，漸漸地，這套作品的難度就相對地沒有剛問世時那麼高。於是，到了十九世紀末，波蘭鋼琴家（還曾當選過波蘭總理）郭德夫斯基（Leopold Godowsky）在他二十三歲時，就已經覺得此曲的難度不夠他表現技巧，於是，他將之改編成更艱難的練習曲。雖然這套作品在完成後，遇到了二十世紀追求忠於原作的詮釋觀而一度受到忽略，近年來，則有越來越多的鋼琴家在其中找到樂趣和認同。

　　蕭邦的練習曲，其目的不只在手指的彈奏技巧，也在曲趣、氣氛掌握、樂曲織體、聲部的訓練，彈奏的人因此不能怠惰地只沉浸在機械性手指技巧的練習，這是很多鋼琴教師不斷教誨學生應該在練習時避免的，而蕭邦就是以正面的藝術價值；透過讓學生感受到樂曲的美感，而主動揚棄機械性練習的弊病。

十二首練習曲 · 作品 10

12 Etudes, Op.10
創作年代：1829～31年

　　這十二首練習曲的確切創作日期並不為人知，大概只知道是完成於1829~31年間，並於1833年出版。蕭邦將此曲集獻給作曲家李斯特。我們可以注意到，蕭邦將一套講究彈奏技巧的樂曲獻給那個時代最偉大的技巧家，這其中的意義。

　　這套作品出版時，蕭邦才只是個剛來到巴黎三年的小地方作曲家，在他之前，波蘭音樂家從來沒有在西方樂壇裡有過地位，雖然來到巴黎不久，就得到舒曼、李斯特等人的提拔，但很顯然地，蕭邦急於想要在這塊新天地裡，找到自己的定位和肯定，而透過將這套作品獻給賞識他的超技大師李斯特，便有機會讓這套作品經由李斯特的廣泛彈奏或引述而獲得聲名。同樣地，四年後又將作品 25 的第二套練習曲獻給李斯特夫人，也有這層用意。

蕭邦曾寫信要求舒曼的妻子克拉拉不要彈奏第 5 號《黑鍵練習曲》。

唯一有紀錄確定創作日期的是《革命練習曲》，據卡拉索夫斯基（Karasowski）所說，此曲寫於1831年 9 月間俄國入侵華沙當天。但這個說法也不能獲得證明。與蕭邦同時代的索溫斯基（Sowinski）則記得，當蕭邦於1831年抵達巴黎時，身邊就已經帶了這十二首練習曲的樂譜，所以，我們大概可以推測蕭邦是在19～22歲之間完成這套作品。

這十二首練習曲中，最知名的要屬有「離別曲」之稱的第 3 號。此曲自完成以來，就格外因其優美的旋律受到喜愛。據說，蕭邦也承認他

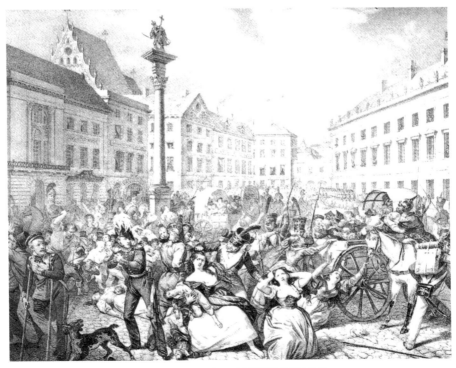

據卡拉索夫斯基所說，《革命練習曲》寫於1831年 9 月間俄國入侵華沙當天。
圖：1831年華沙起義的情景

一生寫過的旋律，沒有比此曲更美的。這也是經常被改編成管弦樂的一首作品。

　　另外，也相當知名的是第 5 號《黑鍵練習曲》，但蕭邦自己的評價並不高，他曾寫信要求舒曼的妻子克拉拉不要彈奏此曲，因為若聽的人不知道此曲是為了在黑鍵上彈奏而寫，根本就無法瞭解其樂趣所在。可見蕭邦是為了將就黑鍵而寫，因此減損了他在藝術上層面的要求。

　　《第 9 號練習曲》中，蕭邦為左手寫的指法是5444，這樣的指法要讓左手第五、第四指彈五度或四度分解和弦是很困難的，但蕭邦顯然別有用意，希望藉此鍛練更平均的第四指，並避免第三指彈奏 C 音上造成不平均的音量。

　　《第 12 號練習曲》慷慨激昂的曲趣，和「革命」的標題，激發了人們的想像力，即使沒有這個標題，此曲也足以名留青史，標題只是讓人們在提起這首練習曲時更方便罷了。

專輯名稱：
FRYDERYK CHOPIN：Etudes
演出者：
Idil Biret
發行商編號：
NAXOS 8.554528

專輯名稱：
CHOPIN：Etudes Op.10 & Op.25
演出者：
CLAUDIO ARRAU
發行商編號：
EMI 0077776101620

Op.10 的 12 首練習曲中英曲目

C 大調第 1 號　　　　　　　　　No.1, C major （Arpeggios）

（琶音，《逃亡聖詠練習曲》）

a 小調第 2 號（半音階）　　　　No.2, a minor （Chromatic scale）

E 大調第 3 號《離別練習曲》　　No.3, E major （Adieux）

升 c 小調第 4 號　　　　　　　　No.4, c-sharp minor

降 G 大調第 5 號《黑鍵練習曲》　No.5, G-flat major （Black Keys）

降 e 小調第 6 號　　　　　　　　No.6, e -flat minor

C 大調第 7 號（觸技風格）　　　No.7, C major （Toccata）

F 大調第 8 號　　　　　　　　　No.8, F major

f 小調第 9 號　　　　　　　　　No.9, f minor

降 A 大調第 10 號（節奏、重音）　No.10, A-flat major

降 E 大調第 11 號　　　　　　　　No.11, E-flat major

（大和弦琶音，《豎琴練習曲》）

c 小調第 12 號《革命練習曲》　　No.12, c minor （Revolutionary Etude）

十二首練習曲·作品 25

12 Etudes, Op.25
創作年代：1830～34年

　　這套練習曲推測應是在1830~34年間創作，並於1837年出版。蕭邦將之獻給達顧爾女爵（Comtesse Marie d'Agoult），她原是達顧爾公爵的夫人，但在1835年卻跟著作曲家李斯特私奔，後來也和喬治桑一樣，在文學界以男性筆名闖出名聲，她的筆名是丹尼爾·史坦（Daniel Stern）。她和李斯特後來還生了三個孩子，其中一個女兒名為柯西瑪，和達顧爾女爵一樣生性奔放自由，先是嫁給著名的樂評人畢羅（Hans von Buelow），後來又公開和華格納私奔，成為華格納夫人。

　　作品 25 和作品 10 最大的不同就在，蕭邦開始希望拓展練習曲單一主題素材的限制，因此有幾首練習曲（第 5 和第 10）就出現三段體的情形，類似作法在作品 10 中只有第 3 號「離別」稍微觸及。

　　第一首練習曲以「風神的豎琴」或「牧童」的標題聞名。其目的在練習左右兩手的分解和弦彈奏。舒曼說蕭邦曾告訴他，此曲和《第12 號練習曲》一樣，是作品 25 中較晚完成的作品。

　　「牧童短笛」的標題，據克列津斯基所言，是蕭邦一次在向學生解釋曲趣時，說彈奏此曲時他會在腦海中想像有個牧童，為了躲避暴風雨而藏身在山洞中，在遠處的風雨聲中，他安靜地吹奏著自己的短笛。如果此話屬實，那就是蕭邦少數自己給予作品標題性介紹的作品。

12 首練習曲（op.25）中英曲目

降 A 大調第 1 號　　　　　　　　　No.1, A-flat major

（牧童短笛、風神的豎琴）　　　　（The Shepherd Boy, Aeolian's Harp）

f 小調第 2 號（《蜂群練習曲》）　　No.2, f minor

F 大調第 3 號　　　　　　　　　　No.3, F major

a 小調第 4 號（切分音練習）　　　 No.4, a minor

e 小調第 5 號　　　　　　　　　　No.5, e minor

升 g 小調第 6 號（《雙三度練習曲》）No.6, g-sharp minor

升 c 小調第 7 號　　　　　　　　　No.7 c-sharp minor

降 D 大調第 8 號　　　　　　　　　 No.8, D-flat major

降 G 大調第 9 號（《蝴蝶練習曲》）　No.9 G-flat major（Butterfly's Wings）

b 小調第 10 號（八度音）　　　　　No.10, b minor

a 小調第 11 號　　　　　　　　　　No.11, a minor（Winter Wind）
（《冬風練習曲》/《枯葉練習曲》）

c 小調第 12 號（琶音，《大海練習曲》）No.12, c minor

至於「風神的豎琴」，則是庫拉克（Theodor Kullak）轉述舒曼的文字，他說舒曼曾寫道第一首練習曲時，提到「想像風神的豎琴上可以彈奏出所有的音階，而一位藝術家只要彈奏它，就可以激發所有的裝飾音，連帶地還能聽到其低處和高處的主要歌聲。」就是舒曼這番話讓此曲有這個標題。

　　現代保存了一份蕭邦為了教學用而謄寫的《第 2 號練習曲》的手稿，那是份未完成的樂譜，他在譜上寫道：「在彈奏快速音階時，如果節奏平穩就不會被人注意到你的觸鍵不平均，所以不用一定要求每個音都彈得平均音量，好的技巧就是要將好的音色作最好的混合。」這樣的話，一定普遍被浪漫派鋼琴家奉為圭臬，因為我們聽很多擅於操弄音色的浪漫派鋼琴家的錄音，就會發現，他們並不會尋求單調的音色統一，而是懂得使用不同音色的效果來服膺樂曲的精神。

伊凡‧帕斯基維茲將軍，他是鎮壓華沙起義的俄軍指揮官。

　　《第 6 號練習曲》要以右手彈奏快速三和弦的音階和顫音，過程中還會大量用到最難執行這種和弦的第四和第五指合作，所以是非常難以完美的技巧；《第 9 號練習曲》是以練習右手穿插於圓滑奏的和弦和八度音彈奏為基礎寫成的，但其「蝴蝶」這個廣為人知的標題，卻不知從何而來的。

　　《第 10 號練習曲》是八度音的快速音階彈奏，蕭邦提醒彈奏者要注意手腕和上臂在彈奏這種快速八度音時的關係，這和

十九世紀初大部份鋼琴家承繼維也納式，那種強調不能用到手腕的彈奏法是不同的。但他也強調，不能像卡克布瑞納那樣，什麼都只用手腕去彈奏。

《第 11 號練習曲》日本人稱之為「枯木」，但一般以「冬風」為人熟知。有人說這個標題是來自查理・霍夫曼（Charles A. Hoffmann），據說此曲一開始的四個小節，那靜態的單音和和弦，也是霍夫曼建議蕭邦後，他才加上去的，這四個小節的添加為全曲增加了強烈的對比，而讓樂曲的音詩（tone-poem）性格更濃，而免於只是單純的華麗音符。

Prelude

前奏曲

前奏曲總論

巨鳥翺翔在無名深谷之上

蕭邦的作品 28 號這二十四首前奏曲,是依照巴哈的鋼琴平均律(Well-Tempered Clavier),將二十四個大小調分別寫成前奏曲和賦格的型式寫成的。在音樂史上,蕭邦是第一位在巴哈之後,重新賦予前奏曲新的生命、並讓它獲得重要地位的作曲家。這是一種浪漫時代的新古典主義(neo-classicism)精神。

舒曼稱這套前奏曲是「速寫、有如練習曲之開端、殘骸、又有如鷹之羽翼,各式各樣的風格全都混雜在一起。」這番話,正顯露出即使同時代對浪漫自由創作精神頗能深入的舒曼,也難以跟上蕭邦所發揮的高度創意。

再來看法國詩人波特萊爾(Baudelaire)形容蕭邦的音樂是「巨鳥翺翔在無名深谷之上」(cette musique legere et passionnee qui ressemble a un brilliant oiseau voltigeant sur les horreurs d'un gouffre)的一番話,顯然這兩人對蕭邦的理解中,也不免有著無法窺得巨人全貌的窘境,正好說明這套前奏曲帶給同時代人的震撼和

啟示。

　　蕭邦的作品，有些是比較商業取向的——像是夜曲、圓舞曲、馬厝卡舞曲等，但也有些是較個人、前衛、他視為在藝術上的代表作——前奏曲、敘事曲和詼諧曲都是這一類。

　　儘管這套作品非常大膽、前衛，蕭邦時代許多保守派的音樂家卻是透過這套作品才真的認識到蕭邦的才華。像德國鋼琴家莫歇里斯（Moscheles）以往一直認為蕭邦在轉調上非常幼稚、不夠專業，卻在這套作品中第一次見識到蕭邦具有代表他們時代的音樂天份。

　　在蕭邦之後，德布西、史克里亞賓都曾踏著他的腳步，寫了著名的鋼琴前奏曲，而他們的模範就是蕭邦，是蕭邦在這套前奏曲中展現了他對鋼琴音色、技巧和鋼琴音樂的

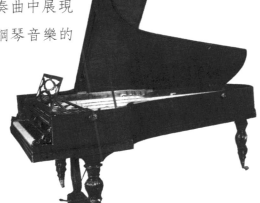

波列意牌的大型鋼琴。

新觀念，推動了十九世紀初鋼琴音樂的革命。

這二十四首前奏曲的集結，一開始可能並不是就以前奏曲為目標寫成的，其中可能是想寫成單曲的冊葉小品（album leaf），像是第 2、4、5、6、7、9、10、11、20 號前奏曲，在蕭邦在集結作品 28 出版前，就已單獨寫在送給朋友或贊助他的貴族的贈送樂譜上，並以「冊葉小品」之名為題，這幾首前奏曲因此在篇幅上都非常簡短。

至於像第 3、8、12、16、19、23 和 24 號，則很明顯打算要寫成練習曲，但最後改名為前奏曲，這幾首作品則是篇幅較長、曲趣較單純、而且是著眼於彈奏技巧去創作的；第 13、15、17、21 號前奏曲，則帶有蕭邦夜曲的抒情意念，只是不那麼強調旋律的裝飾線條；至於第7號，則可視為「偷渡的馬厝卡舞曲」。

但是，雖然如此，作品 28 的這二十四首前奏曲，彼此之間卻有著動機隱隱相連，因此，一般鋼琴家都傾向以套曲的方式，將二十四首一口氣彈回，視之為一部作品而不是單獨的散曲。前奏曲原來在巴洛克時代以來，都是當作導奏其後作品的第一曲，但是在這裡，卻不應該沿襲這個意思，而視其為獨立的小品。李斯特也說，蕭邦給了這套前奏曲這麼不起眼的標題，事實上他卻重新給了這個標題完美的定義。

　　蕭邦對巴哈的景仰廣為人知，他曾對人說起他在演奏會前，會彈奏巴哈的平均律來穩定性情和手指，這套作品中因此除了在調性上依循平均律外，在整體架構和連續性上，也和平均律一樣，有一種連貫性的作品。

　　蕭邦在波蘭學習時，就從老師祖威尼（Adalbert Zywny）處承襲了對巴哈音樂的熱愛精神，在保存至今的蕭邦演奏會節目單上，可以看到他排出巴哈平均律或鋼琴組曲的曲目，顯見彈奏巴哈也是他的招牌曲目之一。

　　另外，巴哈作品也經常是蕭邦指定給學生彈奏的對象，甚至到後來巴黎出版巴哈樂譜時，也請到蕭邦擔任校對。而他在前往馬約卡島校對並編集這套前奏曲同時，身邊也帶了巴哈的平均律一同前往。

　　而早在他另一首完成於1834年的《降A大調前奏曲》（遺作，無編號）中，就已經顯示此曲和巴哈第一冊平均律中的《D大調前奏曲》的相似處，這一點是蕭邦從來都不避諱示人的。而到了這套作品28時，蕭邦受到巴哈的影響更是處處可見痕跡。

　　不過，蕭邦並不是巴哈之後，第一位借用他的平均律精神創作的作曲家，只是像克萊曼第（Muzio Clementi）和克雷默（Kramer）

等人，都以練習曲的態度在看待巴哈的平均律，進而也寫出較具有練習曲意味而不具音樂會演奏價值的作品。

蕭邦自己也注意到這些前輩的同類型作品。1829年，他在寫給好友沃傑喬夫斯基（Wojciechowski）的信中，就提到一位作曲家兼鋼琴家克蘭戈（August Klengel）用自己所寫的四十八首「卡農與賦格」（Canon & Fugue）開的獨奏會。當然，他也注意到這套曲目和巴哈平均律間有著薪火相傳的情形；胡邁爾（Hummel）、莫歇里斯等人，也都在蕭邦之前寫過類似平均律或前奏曲之類的成套作品。

而蕭邦在早年學生時代寫的一些卡農或賦格曲也被保存下來，但並未出版，這些作品較像是習作，一板一眼地隨著巴哈和對位法的規則在走。而在這套前奏曲中，蕭邦有一種延長回到主音的手法，就是會一直在樂曲進行當中不回到主音，藉此讓樂曲有一種搜尋和期待的懸疑感，在他的時代常被批評是太過原始，但其實是他從彈奏和研究大量巴哈音樂中所培植起來的習慣。

雖然大部份論者稱這套作品是蕭邦在1838～39年間創作，其中有一半應是與喬治桑在馬約卡島上時寫下。但有證據顯示，其中有幾首在1836年就已經完成。學者參孫詳細比對蕭邦在書信中提到這些作品的日期，相信大部份作品應是在1837～38年完成，也就是蕭

邦還未和喬治桑一同到馬約卡島渡過寒冬之前；蕭邦的學生古特曼（Gutmann）一直陪伴蕭邦到他過世前最後一刻，也證實這些作品是在前往馬約卡島前就完成的。

蕭邦應該是在瓦德摩沙（Valdemosa）教堂（也就是喬治桑在自己的書中宣稱，蕭邦聽到雨聲寫下《雨滴前奏曲》的地方）將全部二十四首校對完後，送往巴黎出版商百雅（Camille Pleyel）處，百雅也是法國著名的鋼琴製造商，在當時也兼營樂譜發行生意，他以兩千法郎買下了作品版權，在1839年出版的法文版和英文版前奏曲樂譜上，蕭邦都寫著：「a son ami Pleyel」（獻給我的朋友百雅）的字樣，百雅也曾經在公開場合得意地說：「這些前奏曲是我的。」

德國版則獻給凱斯勒（Joseph Kessler），凱氏是一位鋼琴家，在當時以寫作鋼琴練習曲聞名，由此可知，這套作品的確帶有練習曲的意味。

胡涅克曾盛讚這套作品，說：「光是這套作品，即足以讓蕭邦永垂不朽，因為這音樂觸及了如此廣泛的層面、如此遼闊的視野和如此深刻的人性。各式各樣的情感都在這裡獲得昇華、各種層面的熱情都獲得了探索。要是蕭邦的音樂有一天要被毀滅掉，那我會特別為這套前奏曲求情。」

蕭邦逝世 150 年紀念幣。

　　學者芬克（Finck）也將這套作品視為蕭邦首選，他還說，「如果淚有聲音，那麼就會像是這套前奏曲。」而舒曼也曾說過：「我認為這套前奏曲是最傑出的。」值得注意的是，這套作品有著年輕蕭邦的活力和大膽，這在他稍後的作品中就越來越不容易發現。

C大調第 1 號前奏曲

Prelude No.1 in C major, Op.28 No.1
創作年代：1839年

這首只有三十四小節的前奏曲，用八二（2／8）拍子急促的伴奏音形，將主題隱藏在中聲部，由右手和左手的大姆指共同來負責。在十九世紀，像克列津斯基這一派的蕭邦權威，曾經主張此曲應該視同有反覆記號來演奏，也就是要從頭到尾演奏兩遍，而且第一次要慢些，第二次則要非常快，直到最後結束前，才逐漸慢下來，不過，現代的鋼琴家已經不這樣做了。

胡涅克稱此曲雖無巴哈風，卻絕對必須是位忠誠的巴哈信徒才寫得出來。這番話只要稍微看一眼巴哈平均律第一冊第一曲就可以體會。不同的是，在此曲中，蕭邦的調性轉變非常快速，每一小節都在變化著。

學者柯列（Robert Collet）建議，要將右手在每一小節的後面三個三連音彈成第一拍加了附點，才能創造出這個聲部的切分音效果。這樣的分句法，是維也納鋼琴家、也是蕭邦權威的巴杜拉－史寇達（Badura-Skoda）在他校訂的蕭邦前奏曲中採用的。之所以要這樣做，主要是因為這個音是回應每個小節位於中聲部的第一個音，也就是主聲部的音。

有學者指出，此曲和巴哈平均律第一冊《第 12 號前奏曲》的寫法

是相近的。我們可以注意到此曲的對位手法，蕭邦在上述的中聲部以附點寫下了第一主題，第二主題則落在外聲部、每小節最後的兩個音上，雖然這兩個音是承接中聲部主題，以回音（echo）的方式重現，但透過音符時值不同，也就得以創造蕭邦所希望借用對位法豐富樂曲織體（texture）的效果。同樣的手法，在《第 8 號前奏曲》和作品 25《第 3 號練習曲》中也可以找到。

專輯名稱：
CHOPIN：Preludes Op.28
Nos.1-24, 45 and posth
演出者：
Irina Zaritzkaya, Piano
發行商編號：
NAXOS 8.550225

專輯名稱：
CHOPIN：Preludes．
Impromptus．Barcarolle．
Berceuse
演出者：
ALFRED CORTOT
發行商編號：
EMI 0077776105024

a 小調第 2 號前奏曲

Prelude No.2 in a minor, Op.28 No.2
創作年代：1839年

　　相對於《第 1 號前奏曲》以極快的速度（Agitato）進行，《第 2 號前奏曲》則標示為「緩板」（Lento），而且相較於織體非常豐富、每一個小節都被音填得滿滿的第1號，這首曲子的織體和音都稀少得可以。右手的主題前後只有五十個音（包含倚音在內），就將全曲奏完。

　　這首曲子在和聲上也相當大膽，蕭邦為左手選用的是以空心五度、空心七度這樣不和諧的和弦，製造出強烈的異樣感。蕭邦學者克列津斯基認為，此曲太特立獨行，竟然建議任何人都不該彈奏此曲。

　　胡涅克也認為，讓人聽了就火冒三丈、醜陋、絕望、刺耳。他更認為這首曲子有著蕭邦最惹人反感的特質，病態到了極點，是個厭世、像狼人一樣反社會的怪物、失去與人分享感情的能力，有精神病的狀態。

　　對我們的時代而言，聽來只是刺激和新奇的此曲，想必對他的時代有著非常大的挑戰。或許，胡涅克這番話，正說出了蕭邦這首前奏曲對他同時代人的震撼程度。

　　正因為如此，許多蕭邦的評者都相信，這首曲子應該是他在馬約卡島上病得最嚴重階段時寫下的。這論點當然不實，因為我們現在已

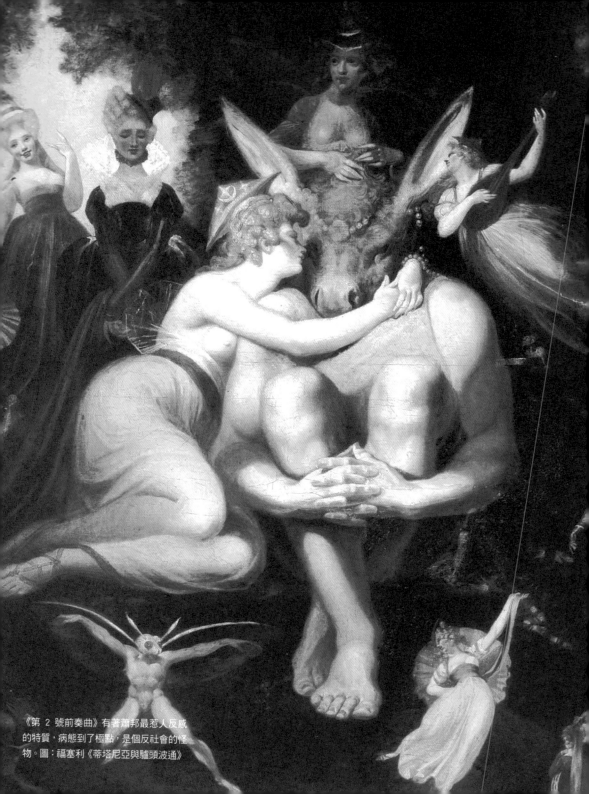

《第 2 號前奏曲》有著蕭邦最惹人反感的特質，病態到了極點，是個反社會的怪物。圖：福塞利《蒂塔尼亞與驢頭波通》

經知道此曲早在到達馬約卡島以前就已經完成。

我們可以注意到，這首曲子的右手的主題，其實也出現在蕭邦《第 1 號夜曲》中（學者 Willeby 指出的），可是蕭邦卻藉由不同的伴奏與和聲，製造出完全不同的效果；至於左手的和弦，其實並不容易執行，那麼大的和弦卻要彈成圓滑奏，對較小的手是有著執行上的問題，因此版本的樂譜會將左手和弦上半部分給右手來彈奏。

此曲的和弦從一開始就呈現不穩定感，蕭邦刻意在一開始將調性落在疑似 e 小調的和弦上，同樣的錯覺延續了兩個小節，到了第四小節時，卻又讓人以為是 G 大調，然後又轉進 D 大調，調性這樣發展，逐漸給人一種慢慢要開朗起來的感覺，等到轉入 A 大調後，又轉入 F 大調，之後落入 E 大調，一時又好像要選擇 B 大調，然後一個屬七和弦破壞先前的假設，樂曲第一次落回到 a 小調上，全曲一直等到最後一個音，才確定了真正的和弦。

專輯名稱：
CHOPIN：Preludes Op.28
Nos.1-24, 45 and posth
演出者：
Irina Zaritzkaya, Piano
發行商編號：
NAXOS 8.550225

專輯名稱：
CHOPIN：Preludes‧
Impromptus‧Barcarolle‧
Berceuse
演出者：
ALFRED CORTOT
發行商編號：
EMI 0077776105024

描繪帕格尼尼的一幅漫畫。

這看似繁複多變的和弦，總結起來，全曲只變了七種和弦。但這七道和弦全都是極刺耳而不和諧的，學者也指出在蕭邦之前，幾乎沒有作曲家寫出過這樣的和弦，但在巴哈的作品中，卻反而不是少見的。參孫（Samson）就舉了巴哈為大鍵琴所寫的《義大利協奏曲》（*Italian Concerto*）第二樂章為例，在這個以詠嘆調（aria）風格寫成的慢樂章中，其頑固低音（ostinao）中就出現很多不和諧音。這是完全違背維也納古典樂派那套和聲學原則的，他和巴哈卻都能自由運用而讓音樂自成一格。

G大調第 3 號前奏曲

Prelude No.3 in G major, Op.28 No.3
創作年代：1839年

　　這是練習曲意味很重的一首前奏曲，它主要的練習焦點在訓練左手音階的圓滑奏。但是，樂曲一開始就將左手伴奏的音量標示為弱音，而又指示要以活潑（vivace）的速度彈奏成具有輕快（leggieramente）的效果，所以樂曲的技巧雖然有誘使人彈出英雄般氣勢的傾向，卻是一首要考驗彈奏者在弱音下依然能夠彈出非常平均而圓滑、清晰的音粒和右手的切分音符。

　　另一方面，如何適當地在這快速的左手音符起伏中，使用一點點的踏瓣來增加右手旋律的亮度，則考驗著鋼琴家踏瓣運用的品味和圓熟度。胡涅克稱此曲左手的伴奏是像雨滴似的起伏著，優雅而快意，充份顯現了蕭邦天生的敏感和活潑的一面。

　　胡涅克也看到此曲以弱音彈奏的特性，他形容這是一絲陽光，從西方斜射進來。這句話，很切中這首前奏曲那種光影瞬間轉換的性質。彈奏過巴哈四十八首平均律的人，也會對這十六分音符不斷流洩的無窮動伴奏感到熟悉；在法國有些人稱此曲是「小溪」（Le Ruisseau），因為它左手的伴奏就像小溪潺潺涓涓的流動聲響一樣，輕輕淡淡地又始終不斷。不過，這個標題並不常被人使用。

　　其實，這首前奏曲自己就有一份不需言語形容自可體會的美感，

不需要太多的附會穿鑿。參孫特別提到，
此曲和前一曲的陰鬱氣氛連在一起彈奏
時，特別有一種像陽光忽然灑進來的開
朗，蕭邦在安排這些樂曲的順序時顯然別
有深意。

我們可以注意到，第二、三、四曲都
是以左手伴奏始終填滿每一小節，右手卻
是以稀疏的切分音節奏進行、很難維持住
的長旋律來呈現，從這方面來看，這三曲
是以相近的風格去創作的。這也更加強了
這套前奏曲作為一套完整作品演奏時的合
理性。

專輯名稱：
CHOPIN：Preludes Op.28
Nos.1-24, 45 and posth
演出者：
Irina Zaritzkaya, Piano
發行商編號：
NAXOS 8.550225

專輯名稱：
CHOPIN：Preludes．
Impromptus．Barcarolle．
Berceuse
演出者：
ALFRED CORTOT
發行商編號：
EMI 0077776105024

e 小調第 4 號前奏曲《窒息》

Prelude No.4 in e minor, op.28 No.4
創作年代：1839年

史籍紀錄了在蕭邦過世後，於巴黎的抹大拉（Madeleine）大教堂中舉行的葬禮上，就以管風琴演奏了此曲和《第 6 號前奏曲》。由此可知，此曲在人心中所勾起的悲傷感受。

尼克斯稱此曲是一首小詩，精緻而甜蜜、慵懶而沉思。他還說，作曲家好像是沉浸在自己小小的世界裡，把外面世界的紛擾全都關在外頭；俄國鋼琴家安東‧魯賓斯坦（Anton Rubinstein）曾說，蕭邦的前奏曲是有如珍珠般的小品。

胡涅克就認為，安東‧魯賓斯坦一定是聽到此曲而有這番感觸。因為這首樂曲中那種絕望的感覺，有一種古風，一種貴氣，完全沒有那種在痛苦中的呻吟，而是解脫出來的那種順服。他更說，此曲是「畫面雖然微小，其主題意境卻無窮」。

魏勒比（Willeby）稱這是「最美的一曲，在此曲中，蕭邦的樂念不再只是素描，那旋律在最後的加快進入（stretto）中，達到了最高的張力。」卡拉索夫斯基則稱，光是此曲就足以讓蕭邦不朽。

此曲有個地方比較特別，就是在倒數第五小節處，原本全曲中一直都是以三音和弦彈奏的左手，忽然變成空心五度、六度和七度，一直到同一小節第七音符才又回復為原來的三音和弦，因此有些版本

在蕭邦的葬禮上，以管風琴演奏了《第 4 號前奏曲》和《第 6 號前奏曲》，由此可知，此曲在人心中所勾起的悲傷感受。圖：座落於華沙的蕭邦宅邸大廳，現在是蕭邦紀念博物館。

（Klindworth）就擅自給這六個音加了三度音的聲部。

　　但我們應該瞭解，蕭邦有意在這三個音中，藉由右手執行這個三度音（E）而左手空心的效果，突顯出和聲上的變化，所以他也在這個小節上，特別將從倒數第八小節開始標示的漸弱（dim.）趨勢推翻，在倒數第六小節最後一音上開始又標示漸強，就是希望能突顯這個變化，不過，大部份的演奏者並無法真的在演奏時強調出這個差別。

　　此曲的主旋律創造非常特別，以相鄰一度或半度的些微音程（半音階手法chromaticism），在很緩慢的步調下，靠著切分音製造出起伏，主要的變化都在左手很不正規的和弦安排上，然後右手只有三次落在第十、十三、十七小節上的較密集音群，帶動樂曲較大起伏。

　　胡涅克因此形容，此曲像是林布蘭（Rembrandt）畫布上的處理，靠著陰影（即附點二分音符和切分音）強調出那單一的主題（即三次密集音群）；而參孫就

專輯名稱：
CHOPIN：Preludes Op.28
Nos.1-24, 45 and posth
演出者：
Irina Zaritzkaya, Piano
發行商編號：
NAXOS 8.550225

專輯名稱：
CHOPIN：Preludes‧
Impromptus‧Barcarolle‧
Berceuse
演出者：
ALFRED CORTOT
發行商編號：
EMI 0077776105024

指出，這種半音階手法，在巴哈和蕭邦的作品中也是一項共通點（別忘了巴哈還寫過一首半音階幻想曲 Chromatic Fantasie，是他相當著名的代表作），我們常可見到當蕭邦要讓樂曲長度拉長，多一點時間浸淫在某個樂句的延伸時，就會採用這種半音階手法，而在此曲中就可以看到他如何藉由簡單的半音升或降，操弄一個主題的延展性。這一點也很像巴哈在平均律第二冊中的《a 小調前奏曲》。而蕭邦和巴哈還都會在運用到這種半音手法時，進一步加進序列性的五度音程循環（sequential fifths cycles）。此曲就是這種序列五度音程循環的很好證明，從第一音 B 到最後一音 E。

法蘭茲‧亞特的水彩石版畫，描繪維也納音樂節期間，街道上的歡愉情景。

D大調第 5 號前奏曲

Prelude No.5 in D major, op.28 No.5
創作年代：1839年

　　在十九世紀，《第 5 號前奏曲》是比較少被單獨演奏的，或許是因為其主題在快速的十六分音符中不易顯現的緣故。此曲以八三拍子（3／8）寫成，但蕭邦卻又以巧妙的節奏，讓左手產生四二拍子（2／4）三連音的效果，而右手的三連音卻又落在第二、四、六個十六分音符上，造成左手和右手錯置的節奏感（左手的重音在第一、四個十六音符上）。在技巧上也因此造成相當大的彈奏困難。

　　強森就形容此曲像是一匹美麗的布料，中間錯雜了金線，交織成非常華麗的伊斯蘭式圖紋，而且只是靈光閃現，在眼前一晃即逝，在我們都還來不及好好賞玩之前，就飄然而去。胡涅克說，此曲是蕭邦最愉快、最精緻、光彩奪目的音網，其最後幾小節是最高音樂性的表達。

　　這些前人所描述的效果，主要來自快速變化的和聲，產生一種讓人目眩神迷又不及卒睹的光影效果。和《第 1 號前奏曲一樣》，此曲右手的聲部寫法，都被學者認為是轉用巴哈平均律第一冊第十二首前奏曲的靈感寫成。

b 小調第 6 號前奏曲

Prelude No.6 in b minor, Op.28 No.6
創作年代：1839年

　　以緩板（Lento）演奏的此曲，將主旋律藏到低音聲部，並以右手規律的八分音符在轉位和弦下伴奏著。在喬治桑的以自傳體寫成的小說《我一生的故事》（Histoire de ma Vie）中，曾提到此曲的創作背景。

　　她說，那時她和蕭邦還在馬約卡島上，兩人避居寒冬於瓦德摩沙修道院中，那天正好暴風雨來襲，修道院只剩蕭邦一人，回來就聽到蕭邦就著屋簷落下單調的雨聲，在彈著鋼琴，似乎就是此曲。

　　同一段中她還寫道：「當我提醒蕭邦屋簷單調雨聲和他手中所彈音樂的相似處時，他卻否認自己在彈奏此曲時有意識到窗外滴答的雨聲，甚至還對我指出，他對一再反覆的和聲與雨聲的相似處感到忿怒。」

　　喬治桑隨後也在文中似怕後人誤解此曲來由地承認，蕭邦的忿怒是有道理的，因為蕭邦的天才本身就充滿了大自然那神秘的和聲，並不需要去加以模仿。由於日後學者考證，此曲早在前來馬約卡島前就已完成，所以，蕭邦當時應該是在校對樂譜，或是斟酌是否要將此曲選入前奏曲集中，而不是在創作。

　　但是，會讓此曲和喬治桑筆下的雨滴聲產生連結的地方也真的存

在，也就是從第一小節即在右手一直反覆的 B 音，而且，蕭邦還刻意以一個八分音符有和弦，另一個則只有單音 B 音這樣的方式，交替呈現右手的伴奏，一直到第三小節第二拍上同樣的反覆音則升三度來到 D 音，全曲始終都籠罩在右手最高音是反覆的情形下，或許就是這個持續反覆的音，讓喬治桑附會穿鑿為雨滴。

不管真相如何，這番穿鑿附會，卻還是有音樂上的根據，而不是無的放矢。另外我們也要注意，《第 15 號前奏曲》也是因為喬治桑這樣的敘述，而得到「雨滴前奏曲」的標題；另外，李斯特也在他的書中提到《第 8 號前奏曲》的創作故事，同樣也與喬治桑這個版本類似。如果這些說法屬實，那我們也只能開玩笑地說，那一年的冬天，馬約卡島也真的是太多雨了。

此曲很特別的地方就在左手的主題，既具有和聲上支撐的根音效果，又具有主旋律的功能，相信這也是蕭邦在思考對位手法如何融入浪漫派追求單旋律音樂時所獲得的成果之一。

專輯名稱：
CHOPIN：Preludes Op.28
Nos.1-24, 45 and posth
演出者：
Irina Zaritzkaya, Piano
發行商編號：NAXOS
8.550225

專輯名稱
Chopin：Piano Sonata n° 2
- 24 Preludes
演出者：
Mikhail Rudy
發行商編號：
EMI 0094634383127

A大調第 7 號前奏曲

Prelude No.7 in A major, Op.28 No.7
創作年代：1839年

　　這是整套前奏曲中最為人熟知的一首作品，其彈奏技巧也是最簡單的。這首以四三拍子寫成的舞曲，帶著一點圓舞曲的節奏，卻更像馬厝卡舞曲，胡涅克就說此曲是民族舞蹈的剪影，是整個馬佐維亞（Mazovia, 馬厝卡舞曲起源的地區）的縮影。

波蘭人的舞會場面。深具民族風的鋼琴詩人蕭邦以《馬厝卡舞曲》寫得最多，而《波蘭舞曲》亦凸顯了他濃厚的愛國心。

這首前奏曲曲意簡單明瞭，全曲每一兩個小節就反覆同樣的節奏型，都是由附點八分音符加上一個十六分音符、再加上兩個四分音符作為主要的動機，於是第2、4、6、8、10、12、14、16 小節都是一樣的節奏型。這種情形在蕭邦的作品中很常見，只靠著和聲和旋律高低的起伏來變化，而以一式不變的節奏型，可以維持住樂曲的一貫性，在短小篇幅的樂曲中，可以獲得近乎民謠一般的簡潔性。

專輯名稱：
CHOPIN：Preludes Op.28
Nos.1-24, 45 and posth
演出者：
Irina Zaritzkaya, Piano
發行商編號：
NAXOS 8.550225

專輯名稱
Chopin：Piano Sonata n° 2 - 24 Preludes
演出者：
Mikhail Rudy
發行商編號：
EMI 0094634383127

喬治桑所繪的蕭邦肖像。

升 f 小調第 8 號前奏曲

Prelude No.8 in f-sharp minor, op.28 No.8
創作年代：1839年

　　這首前奏曲和《第 1 號圓舞曲》的創作概念類似，是以右手大姆指作為中聲部主題的支撐，彈奏固定地以附點八分音符加上十六分音符在每一拍上進行的主旋律，再由其他四指負責其上以三十二分音符快速進行的裝飾奏音形，如此貫穿全曲。

　　但特別的是，左手的伴奏則是以每拍六個音的三連音對上右手的每拍八個音，即三對四方式，增加了彈奏的難度。這也是首以練習曲概念出發創作成的作品。整首樂曲有著風暴一般的不安和急速狂飆。

柯列（Robert Collet）藉波特萊爾的一番話「這音樂既熱情又流暢，彷彿亮麗的飛鳥越過恐怖的峽谷」（cette musique legere et passionnee qui ressemble a un brilliant oiseau voltigeant sur les horreaurs d'un gouffre）來形容此曲，頗能捕捉到此曲的部份神韻。

　　十九世紀時，這首前奏曲並不太常被演奏，或許是因為此曲既短促又難學，對演奏家而言有點不符投資成本。胡涅克認為，華格納在寫歌劇《崔斯坦與伊索德》（Tristans und Isolde）時，肯定心中有這首前奏曲的影子存在，因為曲中對於如何避免節奏上的單調和音形的創意，正和蕭邦此曲藉由裝飾音伴奏來掩飾這種不可避免的譜曲問題，有著異曲同工之妙。

專輯名稱：
CHOPIN：Preludes Op.28 Nos.1-24, 45 and posth
演出者：
Irina Zaritzkaya, Piano
發行商編號：
NAXOS 8.550225

專輯名稱
Chopin：Piano Sonata n° 2 – 24 Preludes
演出者：
Mikhail Rudy
發行商編號：
EMI 0094634383127

左圖：華格納在寫歌劇《崔斯坦與伊索德》（Tristans und Isolde）時，肯定心中有這首《第8號前奏曲》的影子存在。

E大調第 9 號前奏曲

Prelude No.9 in E major, op.28 No.9
創作年代：1839年

由右手同時負責彈奏建立在三和弦的伴奏和位於最高聲部的主題，再將左手織體薄弱到只剩下相隔三個八度下的單音線條，右手主旋律和左手次旋律，隔著三度作生動的對位，很明顯是在回應巴哈音樂的趣味。

柯爾托也看出讓兩道主旋律位於兩極上的對立情形，並強調要將這兩道旋律作出對等的節奏相當困難，這是因為此曲是以左、右兩手分別獨立彈奏的方式寫成，目的就在訓練這種左右手獨立、彈奏三個聲部（右手兩個）的技術，從這點來看，此曲也是一首小型的練習曲。

胡涅克認為，此曲有著貝多芬和布拉姆斯音樂的感覺，但仔細分析蕭邦那種大膽地隔著三個八度、中間完全沒有填上任何和聲地完成此曲，這種在和聲上的大膽用法，從來都不曾出現在上述兩人作品中。

蕭邦似乎有意製造出管風琴隆隆低音的效果，在第六小節開始處，他更在往下的八度上再加上八度音去加強低音。胡涅克似乎也看出這一點，他說此曲帶有一種教堂般的節奏和音色（churchly），他更由這種感覺延伸出帶點寓教於樂的道德感，但也不確定如此，只稱或許是節奏和音色造成的錯覺。

這首樂曲聽起來相當有份量，但其實前後只用了十二個小節。強森就特別注意到這點，提到這麼恢闊而巨大的一首樂曲，卻只有短短四行就達成了。他用了拉丁文的成語「具體而微」（Multum in parvo）形容之。他同樣也注意到此曲有著教堂迴廊般的莊嚴感。

《第 9 號前奏曲》有著教堂迴廊般的莊嚴感。

升 c 小調第 10 號前奏曲

Prelude No.10 in c-sharp minor, Op.28 No.10
創作年代：1839年

　　這是以訓練右手快速琶音彈奏技巧為基礎寫成的練習曲。特別的是，樂曲是以每拍五個音的特別節奏寫成的，在二十世紀以前這種時值的音樂並不常見。此曲混用了馬厝卡舞曲的節奏（第四、五小節），重音落在第三拍上。

　　胡涅克認為，舒曼在他評論蕭邦前奏曲的文字中，所提到的有如「鷹之羽翼」一詞，肯定指的就是這首前奏曲。他還在此曲中看到一閃而過的鐵灰色，迅速轉為黑色，就像一頭大鳥在烈日當空的天上突然從高處俯衝而下，在觀看者的眼中留下殘影。但他也承認自己這番形容過於主觀，客觀而言，此曲就是首琶音練習曲，但中間穿插了每一拍出現一次的四度（或五度）音程和弦（一樣又右手彈奏）來增加難度。

　　此曲在調性上比較特別的地方，則在雖然以升 c 小調這個很容易被浪漫時代、身兼鋼琴家身份的作曲家們寫成非常感傷的調性，但卻未耽溺在其中，儘管樂曲始終沒有離開升 c 小調太遠。這首前奏曲和作品 10《第 8 號練習曲》非常相似，不管是在左手的和弦或是右手的琶音，其基礎的彈奏技巧是互通的。另一位評者巴比戴（Barbedette）更稱此曲讓人想到崇高的威嚴感。魏勒比認為讓人想到舒曼，或許是因為有著與舒曼《C 大調幻想曲》（*Fantasy in C*）一開始一樣對於調性莊嚴性的敏感度。

B 大調第 11 號前奏曲《蜻蜓》

Prelude No.11 in B major, Op.28 No.11

創作年代：1839年

　　這首前奏曲非常受到諸位蕭邦學者推崇。胡涅克認為，這是「蕭邦陽光的一絲光明」，魏勒比也說：「任何人聽到樂曲前四小節，都會禁不住大聲歡呼」。

　　左右手都以無窮動的方式建構，這首前奏曲沉浸在始終不斷的八分音符三連音中。樂曲在第十一小節轉入 g 小調時，給了樂曲非常美好的意外轉折。在單一的主題引導下，這首前奏曲閃爍著迷人的光彩，像是太陽底下的鑽石一樣。因為 B 大調這個調性帶給人一種陰柔的感受，在細碎的八六拍子運行下而獲得強化。

　　注意到此曲的主題在第二小節開始時，蕭邦再度使用了在高音域頑固出現的升 C 音，雖然主題是藏在中聲部的 E，但到了第五小節時，同樣的空心六度和弦，主題卻落到升 C 音。這也是這首前奏曲看似容易，卻執行起來頗有難度的地方。

專輯名稱：
CHOPIN：Preludes ‧
Impromptus ‧ Barcarolle ‧
Berceuse
演出者：
Alfred Cortot
發行商編號：
EMI 0094636154152

升 g 小調第 12 號前奏曲

Prelude No.12 in g-sharp minor, Op.28 No.12
創作年代：1839年

　　這首非常激昂慨切的前奏曲，採用蕭邦特別偏愛的半音階方式達到鋪陳的手法，強森形容此曲是在前一曲的陽光後忽然聚集的暴風雨烏雲，像是在夏日科摩湖（Lake of Como）上忽然飄來的暴風雨。柯列（Robert Collet）認為此曲和作品 10《第 4 號升 c 小調練習曲》的那種鬼魅程度是同級的。

　　此曲也是以練習曲的概念出發，旨在練習以右手（有三小節是左手）各指（主要是四、五指）在其他指必須負責下方和弦時，彈奏鄰近音的獨立性和均勻度。胡涅克指出，此曲的手法被葛利格模仿，用在他「抒情小品」（Lyric Pieces）中的一首《B 小調小步舞曲》（Minuet）中。

　　他同時指出，此曲歷來的樂譜上有一個歧異處，是在倒數第十一和十二小節，左手第一個八度音，有些版本將兩個八度音都印為 E，但有的版本將第一個印為升 G。又有的版本是將第二個改為升 G。

　　參孫特別指出，在此蕭邦經常採用的一種作曲法，就是將傳統和聲學上視為是關係大小調，而必須動用幾小節轉調來呈現的樂念，寫成一個樂句。這會造成一種調性上的衝突，像此曲就是他將升 g 小調和 B 大調這兩個關係調，從第一小節開始，以半音階手法往上升四個

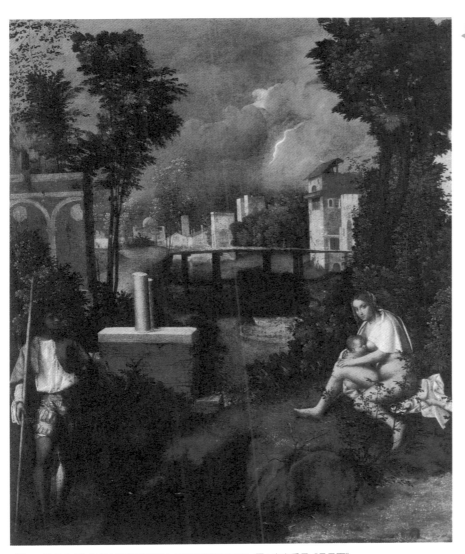

《第 12 號前奏曲》像是在夏日科摩湖上忽然飄來的暴風雨。圖：吉奧喬尼《暴風雨》

小節後，轉而採用自然音階再進行四個小節，這樣就能創造出四個小節的緊張感，再讓它在後四個小節中獲得釋放，聽者的一顆心就被這樣懸住了又放開，這也正是此曲一開始就緊扣住人心，讓人喘不過氣來的關鍵。

參孫也指出，雖然表面上沒有無窮動那種不斷進行的音符態勢，但事實上，其八分音符從樂曲開始就沒有停過，而這些八分音符更創造出兩條明顯而彼此相關的旋律線條。

專輯名稱：
CHOPIN：Preludes Op.28 Nos.1-24, 45 and posth
演出者：
Irina Zaritzkaya, Piano
發行商編號：
NAXOS 8.550225

專輯名稱：
CHOPIN：Preludes・Impromptus・Barcarolle・Berceuse
演出者：
Alfred Cortot
發行商編號：
EMI 0094636154152

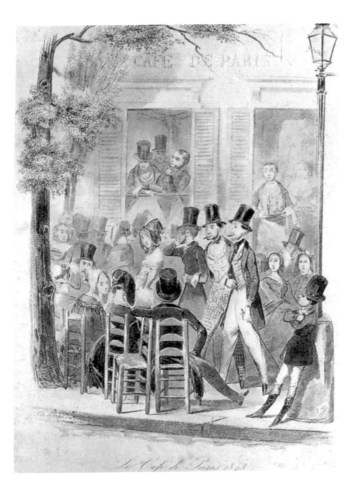

巴黎的咖啡館。

升 F 大調第 13 號前奏曲

Prelude No.13 in F-sharp major, Op.28 No.13
創作年代：1839年

　　胡涅克稱《第 13 號前奏曲》是有如風暴過去後，獲得的純淨和平和。這也是首帶有強烈對位色彩的作品，雖然左手是以伴奏的地位呈現，但卻是每六個音符即自成一段對位主題，和右手以每兩小節為一個樂句的長段旋律，形成在大的旋律內又有多道小旋律進行的情形。

　　此曲是前奏曲中少數擁有兩段主題的，在轉入升 d 小調後，樂曲標為稍緩板的（piu lento）速度，這時原本起伏的左手樂句改成空心的和弦彈奏，右手則形成兩個聲部，分別在由大姆指擔任的反覆中聲部和在外聲部進行的主題。這個樂段中，依然帶有很濃厚的對位性格，除了出現在外聲部、以兩小節為單位進行的右手主題外，左手的對位主題則是每三拍為一單位、不斷在往前推進、類似無窮動的主題。

　　強森稱樂曲的第一段落非常虔誠，宛如是在祈禱一般。而在標為稍緩板的樂節則是一種狂喜的幸福。這首前奏曲普遍受到喜愛，蕭邦學者們也都一致稱讚此曲，魏勒比就認為是蕭邦前奏曲最美的一首，將此曲和《第 15 號前奏曲》列為他個人的最愛；尼克斯也盛讚此曲的徐美；克列津斯基則建議，應帶著宗教情懷來彈奏此曲。

　　此曲在倒數第六、第七小節時，出現了右手彈奏大跨度的和弦，這三個音符無法一次彈奏下來，所以必須先彈下方的六和弦後，再立刻

跳到最高一音，製造出天國一般的效果，
是全曲最美的一個地方。

　　蕭邦的原始手稿上，並未標示很多延
音踏瓣的使用，這是為了不造成左手快速
彈奏音符的混淆而劃下的，但大部份鋼琴
家都會採用更多的踏瓣，不管如何，彈奏
此曲時對延音踏瓣使用，會是對鋼琴家耳
力和踏瓣技巧的考驗。

專輯名稱：
CHOPIN：Preludes Op.28
Nos.1-24, 45 and posth
演出者：
Irina Zaritzkaya, Piano
發行商編號：
NAXOS 8.550225

專輯名稱：
CHOPIN：Preludes・
Impromptus・Barcarolle・
Berceuse
演出者：
Alfred Cortot
發行商編號：
EMI 0094636154152

降 e 小調第 14 號前奏曲

Prelude No.14 in e-flat minor, Op.28 No.14
創作年代：1839年

　　這是一首經常被忽略的前奏曲，雖然其實它擁有著非常鬼魅般，讓人印象深刻的氣氛，但因為沒有明顯的主題，加上全曲前後不到三十秒的演奏時間，在那快速奔流的三連音中，一下子就流逝。

　　此曲和蕭邦的《第 2 號鋼琴奏鳴曲》終樂章很相似。那不明顯的主題，出現在每個三連音的第二音中，所以，在彈奏上是很不容易強調出來的，這是技巧上很大的考驗，尤其又要在快板（Allegro）的速度下進行。這首前奏曲的前十個小節都有降 B 小調的傾向，造成人一種調性不穩定的感覺。

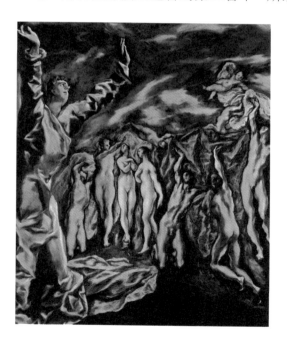

《第14號前奏曲》經常被忽略，其實它擁有非常鬼魅般的氣氛。
圖：葛雷柯《揭開啟示錄的第五封印》

不過，鋼琴家柯爾托曾經提醒，不應該太過強調三連音中的第二音，在樂曲流動過程中的連續感，而應該強調整體作為分解和弦，所共同創造出的和聲流動感。如果是這樣的話，那就必須採用較慢的速度來獲得，不過，現代大部份鋼琴家都傾向將這首前奏曲彈奏較側重其旋律流動的功能。

至於尼克斯認為此曲像《第 2 號奏鳴曲》終樂章的說法，雖然有部份正確，但此曲不像該樂章那樣充滿了疑惑，也不那麼複雜，沒有那麼大的衝突在曲中。

專輯名稱：
Fryderyk CHOPIN：Preludes /
Inculding "The Raindrop" /
Barcarolle / Bolero
演出者：
Idil Biret
發行商編號：
NAXOS 8.554536

專輯名稱：
CHOPIN：Preludes ·
Impromptus · Barcarolle ·
Berceuse
演出者：
Alfred Cortot
發行商編號：
EMI 0094636154152

降D大調第 15 號前奏曲《雨滴》

Prelude No.15 in D-flat major, Op.28 No.15
創作年代：1839年

　　這首前奏曲就是著名的「雨滴」前奏曲。此曲也是二十四首前奏曲中，篇幅較長而較有主題發展變化的一首，中間還有一個性格與主題對立的升 c 小調樂段。

　　尼克斯說聽到此曲，在他眼前浮現了瓦德摩沙修道院的迴廊，並看到一群僧侶在吟唱悲傷的禱文，在深夜裡護送他們死去的弟兄，前往最後的安息之地。這話當然純屬想像，因為當蕭邦和喬治桑住進瓦德摩沙修道院時，當地早已人去樓空。

　　不過，此話倒也讓人想起，喬治桑曾在書中說過，蕭邦對這座修道院充滿了恐懼，感覺它鬼影幢幢。而其實尼克斯將此曲與修道院聯想在一起的話，是借自喬治桑書中描寫前奏曲時的一段話，她說，其中有幾首曲子讓人彷彿看到在悲傷隆重的葬禮上，死去的修士又站了起來，走到了眾人面前。

　　此曲之所以一再被人與修道院聯想在一起，主要是因為升 c 小調中間樂節裡一再出現的右手升 G 音，這個以八分音符不斷反覆出現在中段四十五個小節中的音，給人一種教堂的大鐘在大雨中被風吹得兀自亂撞的陰森感。

但是，同樣一個音以降 A 音出現在第一和第三段樂曲時，卻是給人雨水滴落屋簷的清脆感受。這曲的曲名「雨滴」來得比較讓人意外，因為其實大部份的蕭邦傳記和評者都沒有提到此曲與喬治桑自傳小說中，那段在瓦德摩沙修道院下雨記載的關係，反倒是《第 6 號前奏曲》有。可是，「雨滴」這個標題，卻意外給了這首前奏曲。

　　胡涅克認為，此曲有著夜曲的特質，事實上此曲的前三段就像蕭邦的《第 1 號夜曲》。雖然他也認為一再反覆的升 G 音有點老套，不過，他並不否認此曲的美感和平衡的兩種情緒，相當成功。

　　此曲的第一段和第三段或許是帶有夜曲風的，但是其中段轉入升 c 小調的部份，卻是蕭邦其他作品中未曾出現的特殊風格，雖然這段音樂沿襲了第一段的頑固降 A 音（ostinato），但卻有著脫離了夜曲和蕭邦其他作品風格的曲風。

　　這是作品 28 號全部二十四首前奏曲中最有名的一首，由於其彈奏技巧相當簡單，也經常是學生彈奏練習的對象。在和聲的創新和前衛上，此曲乍看並沒有那些不和諧音。但光看從曲首至曲尾，始終反覆著同一個降 A 八分音符的手法，卻已經夠證明蕭邦那前衛的突破性創造手法。

降 b 小調第 16 號前奏曲

Prelude No.16 in b-flat minor, Op.28 No.16
創作年代：1839年

　　據說，十九世紀偉大的俄國鋼琴家安東‧魯賓斯坦（Anton Rubinstein）生前特別偏愛這首前奏曲，經常把此曲彈得非常燦爛華麗。事實上，這是一首深受所有超技鋼琴家喜愛的作品，得以讓他們盡情表現其快速的音階技巧和音量變化。

　　而左手的伴奏在這麼快速的右手音階中，則要精準地在三個八度中，先完成下方的兩個鄰近音，再跳躍擊中空心六度或七度和弦。胡涅克稱此採用的音階是蕭邦很少使用的音型，非常得燦爛。注意左手的伴奏音型，它會造成一種強烈的節奏感，其實這是借用自一種快步舞（Galop）來的節奏，但卻是蕭邦自己的發明，法國著名的蕭邦名家柯爾托則指出，這個節奏也出現在《第2號鋼琴奏鳴曲》的第一樂章裡。

　　胡涅克還稱此曲就像是雪崩，之後成為一道瀑布，然後化成流暢的溪流，最後在爬上了天際後，落到了山澗裡，簡直就是蕭邦的鍵盤遊戲，充滿了想像力的各種奇想和暴風雨般的動勢，是一首超技鋼琴家的最愛。他並形容，一開始的六個四分音符就像是一塊突出於山壁的岩石，蕭邦那像頭鷹一般的創作靈魂，就是從這裡往下縱身一跳，啟動了這首狂飆的樂曲。

　　胡涅克也指出，在幾個現存早期樂譜版本中，第二十三小節數所

存在的差異，主要在第一個十六分音符上，有些版本標的是還原的 A，但有的版本卻印成是還原的 B 音。而在有的版本中第五個十六分音符則標成是降 E，有的版本印的則是還原的 D。

要確定何者為正確，也衍生出此曲的一個創作手法，即蕭邦在此曲中同樣是採用半音階（chromatic）的手法創作，所以採用還原的音就製造了這種半音階的效果，應是比較合理。下次在聆聽此曲時，不妨注意一下這裡。

柯列（Robert Collet）指出，此曲和升 c 小調作品 10 的練習曲有著同樣的創造力，另外和 b 小調與升 c 小調這兩首詼諧曲有著異曲同工之妙，他說，任何認為蕭邦是寫作那種軟弱無力、維多利亞式閨女鋼琴音樂的人，聽了此曲自會有所改觀。

專輯名稱：
Fryderyk CHOPIN：Preludes /
Inculding "The Raindrop" /
Barcarolle / Bolero
演出者：
Idil Biret
發行商編號：
NAXOS 8.554536

專輯名稱：
Chopin：Preludes and other
piano works
演出者：
Daniel Barenboim
發行商編號：
EMI 0724358545326

降A大調第 17 號前奏曲

Prelude No.17 in A-flat major, op.28 No.17
創作年代：1839年

　　《第 17 號前奏曲》也是相當受到喜愛的一首作品。蕭邦就是靠著這首前奏曲讓作曲家莫歇里斯改觀，轉而對他讚賞。在莫歇里斯的《回憶錄》（*Memoirs*）中他寫道：

　　「我和夏綠蒂、艾蜜莉都一致同意對他的讚賞，她們兩人尤其是對他那首《降A大調前奏曲》特別欣賞，這首以八六拍子寫成的作品中，有著不斷出現的降A持續音（pedal point）。」

　　在同一篇文章中，他也彈奏蕭邦的彈性速度運用（他用 ad libitum 而不用 rubato），他說：「蕭邦的彈性速度在其他演奏家詮釋他的作品時，總會造成對時值的不尊重，在他自己的彈奏中，卻成為一種迷人的獨創性，當我自己彈奏他的作品時，感覺到他在轉調上那種業餘而粗糙的感覺，到他的手中時卻不再讓我感到不悅，因為他用一種精靈般的方式，以他精細的手輕輕地滑過這些轉調；他的弱音是那麼輕柔地帶過，所以根本不需要以強奏來突顯出兩者的對比。」

孟德爾頌讚揚《第17號前奏曲》：「我愛死這首作品了。」

尼克斯認為，此曲很像孟德爾頌的《無言歌》（*Songs without Words*）。不過，有人將尼克斯這番話轉述給孟德爾頌聽時，他卻很慷慨地讚揚道：「我愛死這首作品了，我無法告訴你我有多愛此曲，只能告訴你我大概一輩子都寫不出這樣的作品。」胡涅克也不同意此曲帶有孟德爾頌的風格。

　　在克列津斯基的眼中，此曲是一首優美的浪漫曲（romance）。而胡涅克則盛讚，在樂曲結束前連續出現的十一個降 A 持續音，那是歷史上第一次的出色發明。他更進一步將此曲比喻為在初秋季節裡，天空和地上都還有旺盛的生命力時，靈魂因此陶醉其中所發出的一份幻想。

　　這首前奏曲乍看是很單純的單旋律作品，但事實上也混用了蕭邦受到巴哈對位手法的影響，曲中右手的高音主題有時在第二拍時，會同時既是和弦又是主題，既是外聲部、也是中聲部，為兩個聲部所共用，這種情形也經常出現在巴哈的賦格曲中。

專輯名稱：
Fryderyk CHOPIN：Preludes / Inculding "The Raindrop" / Barcarolle / Bolero
演出者：
Idil Biret
發行商編號：
NAXOS 8.554536

專輯名稱：
Chopin：Preludes and other piano works
演出者：
Daniel Barenboim
發行商編號：
EMI 0724358545326

f 小調第 18 號前奏曲

Prelude No.18 in f minor, Op.28 No.18
創作年代：1839年

　　這首前奏曲以右手大量快速音群在無伴奏下進行的方式，很有歌劇中宣敘調（recitative）的風格，一般相信這顯示了蕭邦作品受到美聲歌劇影響的表現，而且，不僅僅是像他兩首鋼琴協奏曲慢樂章中的歌唱風是受到美聲歌劇影響，連宣敘調的表現他也吸引，透過鋼琴來加以模仿和揣摩。

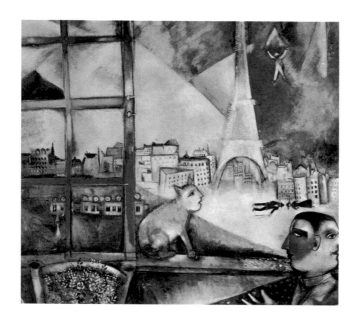

舒曼「幻想小品」中那個「飛翔」樂章，可能就是受到《第18號前奏曲》的激發而寫成。圖：夏卡爾《從窗口見到的巴黎》

蕭邦在波蘭時的作曲老師艾斯納（Joseph Elsner），原本希望將來蕭邦到巴黎後可以創作歌劇，畢竟這是最能夠為作曲家創造收入的音樂類型。

胡涅克認為，此曲讓我們看到蕭邦陽剛的一面，但這種陽剛卻不是失序無頭腦的。這首前奏曲也可以看成像是一首鋼琴協奏曲在第一樂章結束前的裝飾奏（cadenza）那樣，是一個允許運用大量彈性速度，去表現演奏者快速彈奏技巧和表現力的樂曲。

胡涅克也指出，此曲就像是《第 2 號鋼琴協奏曲》慢樂章中那段宣敘調的習作。在舒曼「幻想小品」（Fantasiestuck）中那個「飛翔」（Aufschwung）樂章，可能就是受到此曲的靈感激發而寫成。

專輯名稱：
Fryderyk CHOPIN：Preludes /
Inculding "The Raindrop" /
Barcarolle / Bolero
演出者：
Idil Biret
發行商編號：
NAXOS 8.554536

專輯名稱：
Chopin：Preludes and other
piano works
演出者：
Daniel Barenboim
發行商編號：
EMI 0724358545326

降 E 大調第 19 號前奏曲

Prelude No.19 in E-flat major, op.28 No.19
創作年代：1839年

　　這首要表現以手腕轉動方式，讓手指在八度或六度上彈奏出圓滑奏的前奏曲，也是以無窮動寫成。樂曲的主旋律落在每一拍的第一個音上，但卻不能靠手指按住這個音不放來達成，所以，只能靠特別加重彈奏這個音，以及巧妙的延音踏瓣運用來達成每一拍的旋律效果。

　　柯列就建議，要將這個音和左手的同一音都加重音彈奏。但他也提醒因為這樣的加重，會連帶造成由大姆指彈奏的第二音也跟著受到過度強調，這會造成失焦的問題。

　　參孫引用詩人愛倫坡的詩句說，不論是何種型式的美，只要美到極致，無可避免地就會讓纖細敏感的靈魂感動落淚。由此，他稱此曲是幸福感的極致，是人生的金色時光，就是那種幸福到教人落淚的時刻。胡涅克則稱，此曲猶如六月般美好。

右頁：《第 19 號前奏曲》是幸福感的極致，是人生的金色時光，就是那種幸福到教人落淚的時刻。
圖：夏卡爾《文斯上空的戀人》

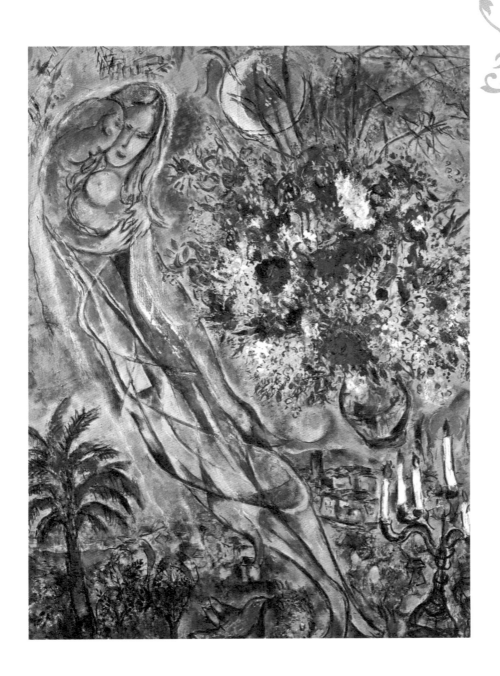

c 小調第 20 號前奏曲

Prelude No.20 in c minor, Op.28 No.20
創作年代：1839年

　　這首前奏曲拉近了蕭邦和巴洛克時代的距離感。只要是熟悉韓德爾（G. F. Haendel）為大鍵琴所寫，著名的《薩拉邦德舞曲》（Sarabande）的人，就會在此曲中找到親切的熟悉感。

　　胡涅克說，此曲是為第 2 號鋼琴奏鳴曲《葬禮進行曲》樂章所寫的習作，這是沒有根據的說法，但卻確指出那種葬禮進行曲的節奏。這首前奏曲前後只有十三個小節，胡涅克稱之為「悲傷的國度」。

　　參孫說得很好，他說這是有著十二個小節最美好的和弦。這首前奏曲中的每一個小節，都那麼響亮地在鋼琴上彈奏著，巴戴特（Bardette）形容它像是路德教派（Lutheran）的聖詠曲（chorale）一樣，在管風琴上彈奏出來一定很有效果。魏勒比則在舒曼的「夜之小品」（Nachtstuck, 作品 23 第 1 號）中找到類似的構想。但他也強調這只是巧合。

降B大調第 21 號前奏曲

Prelude No.21 in B-flat major, Op. 28 No.21
創作年代：1839年

　　這是一首運用對位法寫成的前奏曲，右手較長的主題，和左手以較快速進行的對主題形成樂曲的聆聽趣味和豐富織體。右手的主題是夜曲式的，參孫說，連蕭邦夜曲那宛如極樂世界般優美的旋律，也難與這首前奏曲的主題相比。蕭邦刻意把右手主題維持在極薄織體的單線條，卻加強了左手對主題的和聲，創造出一種很有新意的和聲質感。

　　胡涅克也認為，此曲的感覺是夜曲的形式，但不管內涵或是彈奏上的豐富度，都要遠勝於夜曲。但我們不應該朝這個方向去詮釋這首前奏曲，因為到了中段標示為強奏的地方，蕭邦以八度音的大和弦來達到他要求的亮麗效果，夜曲的性格立刻煙消雲散，樂曲轉化成一首激昂的歌聲。此曲在進入尾奏前的那段維持了四個小節的下行和弦，以半音階譜成，很像著名的《離別練習曲》的手法。

專輯名稱：
Chopin：Preludes and Nocturnes
演出者：
Garrick Ohlsson
發行商編號：
EMI 0724358650723 / 2 CD

g 小調第 22 號前奏曲

Prelude No.22 in g minor, Op.28 No.22
創作年代：1839年

　　這首前奏曲是以左手八度音練習曲的意涵譜成的。它要練習左手快速彈奏切分音和音階的準確性，其主題也都落在左手，右手只是伴奏。標示為非常激動的（molto agitato），在超技家的彈奏下，此曲的左手八度音可以獲得鬼魅一般的效果。

　　胡涅克就指出，這是一首左手八度音的練習曲，此曲中的不和諧音，讓剛聽完上一曲的人受到驚嚇。他說，此曲充滿了叛逆和衝突的煙霧，並指出第十七和十八小節處那不和諧音的大膽。

專輯名稱：
CHOPIN：Preludes Op.28
Nos.1-24, 45 and posth
演出者：
Irina Zaritzkaya, Piano
發行商編號：
NAXOS 8.550225

專輯名稱：
Chopin：Preludes and
Nocturnes
演出者：
Garrick Ohlsson
發行商編號：
EMI 0724358650723 / 2 CD

Ｆ大調第 23 號前奏曲《快樂之船》

Prelude No.23 in F major, Op.28 No.23
創作年代：1839年

　　這是以右手琶音彈奏快速十六分音符的無窮動組成的練習曲雛形，旨在練習這些十六分音符的圓滑奏，蕭邦要求此曲要彈得「非常纖細地」（delicatis），這就要求觸鍵的正確和音色的優美才能達到。

　　曲意上，這是一首幸福得像是春天的草原上，百花盛開中有蝴蝶飛舞的景象。蕭邦在此採用了特殊的音階，因此造成右手的旋律線條有一種異國的色彩。在倒數第二小節上，忽然意外地在左手出現了一個降 E 音，破壞先前的調性和諧，在只剩下四拍可以解決這個音的情況下，蕭邦讓它懸掛在那裡沒有加以處理。

　　胡涅克就指出，這個音造成了一個謎樣的效果，讓人有懸宕之感，就算在下一首前奏曲中也找不到答案。他說，此曲有一種屬於空氣的輕飄飄感覺，就像是陽光下的蜘蛛網在夏日微風中輕輕擺盪，形狀不斷地變換著，這番形容的確切中此曲的感受。

d 小調第 24 號前奏曲《暴風雨》

Prelude No.24 in d minor, Op.28 No.24
創作年代：1839年

　　標示著要以熱情的快板（Allegro appassionato）彈奏的此曲，左手以非常不規則而罕見的伴奏貫穿全曲，胡涅克稱此曲堪稱是蕭邦最偉大的作品之一，和蕭邦的兩首《c 小調練習曲》、《a 小調練習曲》以及《升 f 小調前奏曲》並列。

　　此曲主要是在練習左右手三對四的精確度，並對左手在大跨度分解和弦彈奏執行的正確上作練習，所以也是一首以練習曲為出發點寫成的作品。

　　這首以八六拍子寫成的作品，右手執行的是八六拍子的三連音切分音，左手卻是數成四拍，且第二、四拍以違反手指彈奏慣性的方

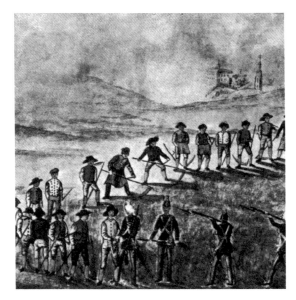

波蘭農民起義的水彩畫作。十六世紀中葉之前的波蘭曾經是個強盛的國家，但1572年後國力便一蹶不振，在十八世紀末葉先後遭列強瓜分。1831年，在俄國占領下的波蘭人民不堪壓迫之苦，於首都華沙掀起抗暴活動。

式，落在小指和大姆指相差十二度或更高的音上。

樂曲中段，更有右手要在一小節中彈奏二十八個音的快速裝飾音群，考驗左右手不對稱節奏彈奏的技巧，之後更有右手彈奏快速三和弦下降音階的艱難樂段。

蕭邦安排這首艱難而具有華麗彈奏效果的作品在最後一首，正是想在連續彈奏二十四曲後，藉此曲獲得觀眾喝彩的計劃，這也進一步證明這套作品適合一口氣彈奏完二十四首。

胡涅克宣稱，此曲是地獄最傲慢和最不屑的面貌，充滿了氣勢和讓人不快之感；參孫則指出，此曲有和作品 10《第 12 號 c 小調練習曲》（也就是「革命」練習曲）相似的氣氛，讓人想起華沙的秋日。

參孫認為，此曲就像革命中整個國族的忿怒，以及對抗的掙扎。曲末最後三個下加五線的 D 音，有如朗費羅（Longfellow）詩中所稱是「大砲傳來的震耳不和諧音」。有人則認為，這三個音有如喪鐘一樣，是悲悼波蘭淪為他國殖民地的哀淒之音。

專輯名稱：
CHOPIN：Preludes Op.28
Nos.1-24, 45 and posth
演出者：
Irina Zaritzkaya, Piano
發行商編號：
NAXOS 8.550225

專輯名稱：
Chopin：Preludes and
Nocturnes
演出者：
Garrick Ohlsson
發行商編號：
EMI 0724358650723 / 2 CD

Warsaw's Royal Baths 公園裡的蕭邦銅像

Valse

圓舞曲

圓舞曲總論

是靈魂的舞曲，不是肉體的舞曲

蕭邦採用圓舞曲作為創作的對象，和他從馬厝卡舞曲、波蘭舞曲取材，將之精緻化為沙龍和演奏會音樂一樣，是向通俗文化借用流行元素作為創作者表達靈感的一個出口。

在蕭邦的時代，圓舞曲雖然已經在維也納等地流行起來，但是，作曲家真正嚴肅地以之為創作對象的，卻不多見。位尊如貝多芬者，是依狄亞貝里（Anton Diabelli）的圓舞曲寫了一闋《狄亞貝里變奏曲》（*Diabelli Variations*），但那嚴格說來是一首變奏曲。

蕭邦可以說是最早讓圓舞曲獲得其藝術面貌和地位的作曲家之一。

在這方面，他的先驅者則是韋伯（Carl Maria von Weber），這位以《魔彈射手》讓德語歌劇在十九世紀歐洲歌劇界奠定地位的作曲家，在1819年所寫的《邀舞》（*Aufforderung zum Tanz*），是蕭邦之前寫過最接近精緻音樂的圓舞曲，也影響了蕭邦的寫作。

在韋伯之後，白遼士是將圓舞曲寫成嚴肅音樂的另一人，他在

1830年寫下的《幻想交響曲》（*Symphonie Fantastique*, 作品 14）中，第二樂章標題為「舞會」，即是以圓舞曲的節奏寫成。不過，早在此曲問世之前，還沒來到巴黎的蕭邦，就已經在故鄉華沙寫下了六首圓舞曲（這是他過世後才出版的），雖然還未達作品 18 以後的圓熟藝術境界，但已是朝這個方向邁進的代表作。另外，李斯特的《魔鬼圓舞曲》（*Mephisto Waltz*）則要等到1861年，蕭邦過世十二年後才問世。而之後才有布拉姆斯給予圓舞曲更豐富的面貌。

　　蕭邦早在華沙時就開始創作圓舞曲，但這些作品並未發表，在當時，歐洲已經經歷過第一波的圓舞曲狂潮，正在等候老約翰史特勞斯等人到來，重新帶起圓舞曲的第二波熱潮，等到1830年代蕭邦來到巴黎時，正好躬逢其盛。

　　蕭邦運用圓舞曲或馬厝卡舞曲這類通俗音樂元素，自然有其商業利基（niche）的考量。不管是在祖國波蘭或是在巴黎，蕭邦總是靠著教琴和出版樂譜來維持其開銷，演奏會一向不是他最主要的收入來源，這和大部份當時的作曲家、演奏家不同。

　　主要的原因出在蕭邦的本性，以及他的演奏不適合在大型的音樂廳演出。他的演奏觸鍵細膩、不好浮誇的炫技，這一點都不符合李斯特和帕格尼尼當道時的歐洲樂壇。因此，蕭邦總是選擇

在小型沙龍中發表，還必須找出適合自己切入的音樂市場——既能在沙龍中吸引聽眾，又能吸引出版界的音樂型式。於是，他想出了馬厝卡舞曲、波蘭舞曲和圓舞曲，這些以前未獲得太多注意的音樂形式來創作。

　1847年，他發表作品 64 的三首圓舞曲時，就有樂評人特別提到蕭邦低調的音樂事業：「不像其他鋼琴家藉由開演奏會來發表、推廣自己的作品，或者是到鋼琴製造公司去毛遂自薦，蕭邦卻是無聲無息、靜悄悄地發表他的兩首圓舞曲」。

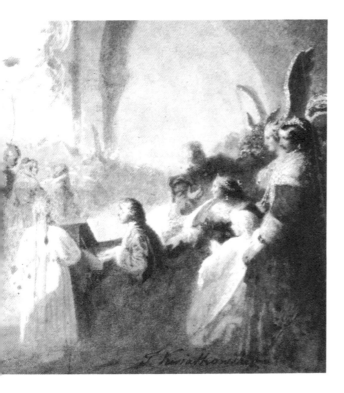

蕭邦彈奏鋼琴的熱烈場面。

　　在圓舞曲的創作上，顯示了他那種對藝術的堅持，和對於市場定位的精明。他採用流行元素，卻創作出不流俗的精緻藝術；他敏感於聽眾的喜好，卻知道如何適恰地安放藝術的堅持，藉此取得市場和藝術的平衡。評者將他和巴哈相提並論，視他為讓舞曲形式提昇為藝術作品的巴哈傳人。

　　舒曼曾經說，蕭邦的圓舞曲是充滿靈感的創作，這麼高貴的音樂，如果真的要用來跳舞，那舞會中的女舞者中最少要有一半以上必須是女爵以上的身份才行。言下之意，即是指這不是寫給一般販夫走卒跳的平凡舞曲。

　　但是，蕭邦也曾在造訪維也納後，寫了一封信給家鄉的雙親，信中坦承他沒學到什麼道地的維也納音樂，到現在他還是學不會彈圓舞曲。他的音樂天性中，似乎沒法掌握到這種樂天而直率的音樂，也或許是這種潛藏在血液裡的民族性對立，讓他在創作圓舞曲時，作了一些適應和調整，並進而產生這樣高貴而充滿個人色彩的圓舞曲作品。

　　蕭邦生前寫過的圓舞曲大概有二十之數，在他生前正式出版的只有八首。蕭邦臨終前，曾指示親友在他身後將未交付出版的手稿全數燒毀，因此其餘他未首肯出版的作品，肯定有讓他不滿意的地

方，但是，到了二十世紀中葉，一般的蕭邦學者和鋼琴家所公認的蕭邦圓舞曲，卻是有十四首之多，從那些未出版的作品，也出現了許多蕭邦知名的旋律。

不管是生前出版或是身後出版的圓舞曲，一般認為，並非全然是不可作為舞蹈用的音樂，只是就如胡涅克所言，在使用或演奏時，必須注意到，這些圓舞曲是蕭邦最客觀的作品，它們不像其他作品那樣貼近情緒面，而是用纖細的靈魂，去呈現他那個時代的社會氛圍，以及上流階層的無拘無束生活。

卡拉索夫斯基則對蕭邦的圓舞曲評價較低，不過他也承認，蕭邦雖然無法掌握到圓舞曲在節奏上的趣味，卻以外在的燦爛和天生的優雅感來彌補其不足，而蕭邦圓舞曲最美的一面，是那些充斥感傷情懷的作品。

另一位蕭邦學者尼克斯也指出，蕭邦的圓舞曲並不像他其他作品那樣，是親密的詩作（poesie intime），而是蕭邦走出來與外面世界融洽相處的作品，是他將自己的感覺抽離，將悲傷和不滿藏在微笑和優雅的姿態之後。在這一點，他的看法和胡涅克稱蕭邦圓舞曲是客觀的作品，是不約而同的。

在聆聽蕭邦的圓舞曲時，我們必須注意到，蕭邦的一生中，只有對馬厝卡舞曲、波蘭舞曲和圓舞曲，這三種音樂投予持續的關注，其他類型的音樂，則都只佔他創作階段的某個部份。

蕭邦對於圓舞曲的喜愛，或許早在波蘭時就已埋下了根基，因為在他之前波蘭就有少部份作曲家（像 Maria Szymanowska）在寫圓舞曲形式的鋼琴音樂，再加上圓舞曲和波蘭本地的馬厝卡舞曲，一樣都是三拍子的舞曲，所以對波蘭人來說，很自然就有了親近感。因此，當他們寫作時，也常會混用馬厝卡舞曲的節奏和旋律特色，造成兩者之間失去明顯的區別。

胡涅克說得很好，他說蕭邦的圓舞曲是靈魂的舞曲，而不是肉體的舞曲，他並不完全排斥這些圓舞曲可以用來跳舞的可能，但他也贊成庫拉克（Kullak）這位老學究的話，認為蕭邦的圓舞曲可以分為兩類，一類是屬於真正舞曲的（他用希臘司舞蹈的繆思女神黛西柯兒 Terpsichore 名之），另一類則是在捕捉某種情境。

圓舞曲——會讓人墮落？！

　　「圓舞曲」這種以四三拍子（3／4）聞名的輕快舞曲，在1780年代已經風行於維也納，在十九世紀初，「圓舞曲」（Waltz）這個字，更因那具代表性的轉身舞蹈動作，而成為一個動詞，意指「一百八十度的轉身」。但事實上，原本在德文的圓舞曲就是來自德文的「walzen」這個動詞，指的就是旋轉，而這個字又源自拉丁文的 volvere，也是意謂著旋轉之意。

　　不過，也因為這種舞曲太過風行，造成許多衛道人士和保守派人士的恐慌，當時，就有許多醫生和道德家指稱：從事這種舞蹈會造成身體傷害，更會讓人墮落。就連一向放蕩不羈、周遊列國的拜倫（Lord Byron）也反對人們去跳圓舞曲。

　　一般相信，圓舞曲這種形式，應該是隨著年代逐漸從上古的舞蹈演變而來的，主要發源地應該在奧地利、巴伐利亞、波米尼亞和德國南部等地區。不過在這些地區，最早人們不叫這種音樂是圓舞曲，而是稱之為「德國舞曲」（Deutscher, 即 German Dance）這樣的統稱，問題是，同樣被稱為德國舞曲的舞曲，不只限於三拍子的圓舞曲，還有如蘭德勒舞曲等各式舞曲。

　　至於現今能找到最早使用到「圓舞曲」這個字的音樂紀錄，則是在1754年出版搜集當時歌曲和舞蹈形式的一套音樂書籍當中。

　　在早期的地方舞曲中，圓舞曲之所以能獨獲青睞，主要在於舞姿活潑奔放，不同於更早時期的一些民俗舞曲，像是小步舞曲（Minuet）那樣，是比較端莊優雅的。

歌德在其文學名著《少年維特的煩惱》（*Die Leiden des jungen Werther*, 1774年）中，描述維特與心上人跳了一支所謂「德國舞曲」（Allemande）的情形：他們兩人像是兩顆星球一樣互相圍繞（waltz）著舞蹈。

　　在十八世紀末，莫札特所寫的一些德國舞曲，在非德語國家如英國出版時，曾被標上「圓舞曲」的名稱，這也是最早出現的圓舞曲作品；舒伯特算是第一位正視圓舞曲創作的作曲家，但他並未意識到這些作品是圓舞曲，而經常在手稿上稱之為德國舞曲或蘭德勒舞曲，不過出版商卻無視於舒伯特的標示，而逕以圓舞曲出版，因為圓舞曲到十九世紀初已經是風靡歐陸的舞曲。而舒伯特更寫出一首《葬禮圓舞曲》（D. 365），這顯示了圓舞曲脫離實用功能，朝向藝術作品的可能。

　　韋伯的《邀舞》一曲，被視為是讓圓舞曲藝術化的第一首作品，但這首作品並不是一首完整的圓舞曲，而是由數首圓舞曲組成，以輪旋曲的大輪廓涵蓋在下，並加上序奏和尾奏寫成的，中間的數首圓舞曲都只是輪旋曲中的一個插入段（episode）。

　　到韋伯寫下這首圓舞曲時，事實上，圓舞曲史上的第一波熱潮已經在走下坡，到了1820年代，歐洲很多地方都視圓舞曲為落後的形式，不再時興。只有維也納一地還維持著對圓舞曲的狂熱。

　　與此同時，老約翰史特勞斯和蘭納（Joseph Lanner）兩人崛起，帶動了圓舞曲的復興浪潮。1830年代，兩人共同成為當時全歐洲最受到歡迎的音樂名人，各地前來的觀光客都爭睹他們演出圓舞曲的丰采，連蕭邦在1831年來到維也納時，也說：「蘭納和史特勞斯，以及他們所寫的圓舞曲，讓一切都為之遜色。」史特勞斯和蘭納也定下了圓舞曲的新形式——就是以八小節為一支圓舞曲的單位，在一首作品中，通常可以放入多達六支圓舞曲，後來，這種八小節的長度又增長為十六小節，注意觀察蕭邦的圓舞曲，也是承襲這種形式。

降 E大調華麗大圓舞曲

Grande Valse Brillante in E-flat major, op.18
創作年代：1831年

　　如前所述，華沙時代的蕭邦曾寫過六首圓舞曲，但都未正式出版，作品 18《降 E大調華麗大圓舞曲》是他到巴黎後正式出版的第一首圓舞曲，是他正式認可的第一首同類作品。

　　比較《降 E大調華麗大圓舞曲》和華沙那六首圓舞曲，發現有很大的改變，最主要是，他確立了要以圓舞曲作為一種華麗、樂天情境的表達音樂，與他在馬厝卡舞曲中表達的私密和感傷色彩作出區隔。

　　此曲1831年完成，1834年 6 月出版，並獻給蘿拉・哈絲佛女士（Laura Harsford）。此曲的發行，似乎和蕭邦在1834年的一次經濟困境有關。那一年，蕭邦和作曲家希勒（Hiller）原本打算共同前往艾克斯拉夏佩勒（Aix-la-Chapelle），參加當地舉行的萊茵音樂節（Lower Rhenish Music Festival），為此他存了一筆旅費，但當他知道音樂節延期的消息後，就把這筆錢花掉了，誰知這時傳來如期舉行的消息，這下他少了盤纏，又禁不住希勒一再催促，於是，他把這首圓舞曲的手稿交給鋼琴製造商百雅（Pleyel），換得了五百塊的法郎。

　　這首蕭邦最廣為人知的作品，是他圓舞曲中最具有舞曲性格的。正是此曲讓舒曼說出「蕭邦為肉體與靈魂所寫出的圓舞曲」，更形容「用那音樂的洪流將舞者越捲越往深處去」。但尼克斯並不認為這是

蕭邦最好的圓舞曲，儘管他承認此曲很有活力，但卻不如其他圓舞曲詩意。

這首圓舞曲循韋伯的《邀舞》所立下的形式，先出現一段序奏，之後出現一連串以八小節為單位的七道圓舞曲旋律，這七道旋律之間彼此各有不同的風格，最後則是尾奏，以越來越快的方式將樂曲結束。

樂曲出現的第一個圓舞曲主題，以反覆記號要求反覆，而這個樂段剛好就是老約翰‧史特勞斯等人立下的八小節為一首圓舞曲單位的傳統；之後，是標示要「輕鬆愉快地」（leggieramente）的第二道圓舞曲旋律；再回到第一圓舞曲和第二圓舞曲各一遍後，就引入第三道圓舞曲，這是以抒情風對立於前面兩首舞曲的樂段；接著，帶著強烈重音和力道進入第四道圓舞曲主題，在第三圓舞曲再現後，樂曲進入標示

喬治桑的水彩畫。

為「富精神地」（con anima）的第五圓舞曲，這次是八小節後移高八度再演奏八小節，共十六小節，並標示要反覆。

有著鬼魅般效果的第六圓舞曲，最讓人印象深刻，利用每一拍都出現的倚音和斷奏，再加上半音階（chromatic）寫法（正是鬼魅飄忽感的由來），以十六小節為單位，銜接第五圓舞曲；第七圓舞曲轉到最遠的降 G 大調，並標示為「柔和地」（dolce），以圓滑奏呈現出最抒情的歌唱風。一樣是八小節為單位，在第二次再現主題時則加上倚音裝飾。

這之後經過插入段過門後，樂曲經過七道圓舞曲，終於回到第一圓舞曲，在經過第二圓舞曲之後，樂曲進入最後的尾奏，這時樂曲用十二小節的空間標示要「越來越快地」（poco a poco crescendo.），以「加快進入」（stretto）的方式將樂曲帶入尾聲，最後並出現一段先前快速上行音階段落，譜上標示著漸快（accelerando），樂曲在一再上行並觸碰到最高音的降 E 音主音上（一連八個小節八次觸到降 E 音，這即無窮動手法），樂曲終於華麗地結束。

專輯名稱：
CHOPIN：Piano Favourites
演出者：
Idil Biret, piano
發行商編號：
NAXOS 8.553170

專輯名稱：
Chopin：Etudes・
Impromptus・ Waltzes
演出者：
Agustin Anievas
發行商編號：
EMI 0094635087420 / 2 CD

降A大調華麗圓舞曲

Valse brillante in A-flat major, Op.34 No.1
創作年代：1838年

　　作品 34 的三首圓舞曲，是在1838年出版的。但是，三首樂曲分別題獻給不同人，而且創作時間也都不一樣。這三首圓舞曲，和作品 18、乃至早先在華沙時期完成的圓舞曲，最大的不同就在於，蕭邦開始要以音詩（tone poem）的方式來處理圓舞曲這種題材，而不再受限於其舞蹈的功能性。

　　不過，我們也可以注意到，作品 18 和作品 34 所題獻的對象，都是上流社會的女士，而不像馬厝卡舞曲是題獻給蕭邦的友人和舊識，這正顯示蕭邦視這些作品為較外向、具有機能性、商業色彩較重的創作。

　　這套作品和作品 18 一樣，都不是以非常講究的作曲手法推敲出來的，蕭邦在這些早期圓舞曲中，仰賴的是靈感和即興的音樂直覺，不是步步為營的建構。而他總是能捕捉到迷人的要素，卻又能避免落入沙龍音樂的俗套中。

　　這首《降A大調華麗圓舞曲》完成於1838年，出版後獻給約瑟芬·圖恩－霍亨斯坦小姐（Mlle. Josephine De Thun-Hohenstein）。雖不若作品 18 有名，但其評價卻遠比作品 18 高。舒曼盛讚此曲，大膽又使人愉悅，且風格多樣化，也只有蕭邦敢於去寫就，他在曲中聽到了生命力的流洩，彷彿這音樂是在舞廳即興寫就一般；胡涅克則提醒我們注意，在

尾奏倒數第十八到二十四小節處，有多像舒曼《狂歡節》（*Carnaval*）的前奏（Preamble）。他認為舒曼是受到蕭邦影響，但此話不能盡信，畢竟舒曼的《狂歡節》早在1834年就完成，比此曲還要早四年。

此曲也是由導奏開始，十六小節的導奏後才進入第一道圓舞曲，這第一道圓舞曲和導奏有相當的關聯，都是以四小節為單位，第一樂句上升五度音即成為第二樂句，這樣的八小節樂句就組成一個圓舞曲單位，當第二次反覆這個單位時，則加上倚音。接下來導奏中暗示過的下行琶音，這時反為上行，成為下一段圓舞曲八小節的來源。這兩段圓舞曲則成為第一樂段在反覆記號之後邁入第二樂段。

事實上，第二道圓舞曲是將第一道圓舞曲變奏為琶音的寫法，接下來第三道圓舞曲沿襲第一道的節奏性格予以變奏，第四道圓舞曲則將原本第二道的八分音符減值為快速倚音，在兩拍中要完成十四音的音階。然後，樂曲轉入降 D 大調，進入第五圓舞曲，這是較具抒情風格的樂段。之後，轉入降 b 小調的第六道圓舞曲，並在重覆第五圓舞曲後返回到第三圓舞曲，並依序進入第四、第五圓舞曲，再將第一、第二、第三、第四圓舞曲都依序重現，但這時樂曲的和聲開始加重，從原來的六和弦變成了八和弦，最後更使用高八度的記號，讓樂曲在進入尾奏前進入最高音域，也同時進入最高潮。

此曲最特別的地方，就在於六道圓舞曲主題之間的關聯性甚強，蕭邦將之寫成變奏曲一般，而不像作品 18 那樣，是真的採用了性格對立的各種不同圓舞曲主題。正因為此曲中各道主題的相近，讓蕭邦得以堆疊發展其情緒和意境，塑造了他所要的詩意，並獲得了樂曲從頭至尾的一致性，並減少了聆聽上的難度，增加了樂曲的親和力。

a 小調華麗圓舞曲

Valse brillante in a minor, Op.34 No.2
創作年代：1831年

　　作品 34 第 2 號圓舞曲，是蕭邦個人最喜歡的一首圓舞曲，這首圓舞曲也和馬厝卡舞曲有著難以分別的相似處，它的節奏根本就像是一首庫亞威亞克舞曲（kujawiak），不管是就其採用的彈性速度、較慢的節奏、低音或是旋律型，都與蕭邦的馬厝卡舞曲很難分辨。

　　鋼琴家海勒（Stephen Heller）曾講述了一則軼事，尼克斯在他的《蕭邦傳》中記載了下來。話說，有一天，海勒去蕭邦的巴黎出版商史勒辛格（Schlesinger）的店裡，向他訂購蕭邦所有的圓舞曲作品，剛好當時蕭邦也在店裡，於是就隨口問海勒最喜歡哪一首作品，海勒就說是這首，蕭邦則回道：

　　「真高興聽你說是此曲，因為這也是我個人最愛。」

　　接著，他就邀海勒一同前往瑞奇咖啡廳（Caf Riche）一同用午餐。也就是這個故事，讓許多後來的評者都相信，這是蕭邦個人最喜歡的一首圓舞曲。

　　此曲其實非常不像圓舞曲，一開始由左手展開的導奏，更像是一道輓歌。接下來，高音主題將樂曲帶往讓人不禁聯想是死神圓舞曲般的氣氛。胡涅克就說，這個樂段「悲悼的程度，到達了孟德爾頌作品的地步」；尼克斯也說，蕭邦很顯然在這精緻的病懨懨中，頗為陶醉自

得，也很沉溺在這充滿最甜美、最溫柔的愛和期待的感傷思緒中。

　　胡涅克也指出，樂曲轉為 C 大調的樂段，頗有馬厝卡舞曲的氛圍（第三十七小節處）。此曲是1831年就完成的，但直到七年後才出版，蕭邦將之獻給艾佛利男爵夫人（Madame la Baronne C. d'Ivary）。

　　此曲在最後，並沒有像其他早期圓舞曲那樣，有加快進入、越來越快的樂節，而是出現一段左手的吟唱，並在後半段轉入 E 大調，非常優美的插入段，成為全曲最迷人的神來之筆。

　　事實上，這首樂曲除了採用圓舞曲三拍的節奏讓它成為圓舞曲外，倒不如說是一首三拍子的夜曲，因為其主題採用的華麗唱腔，其實是屬於蕭邦夜曲中特有的手法。另外，此曲因為彈奏技巧並不困難，因此，受到許多鋼琴學生的歡迎，也是蕭邦最廣為流傳的一首作品。

專輯名稱：
CHOPIN：Cello Sonata · Polonaise brillante · Grand Duo
演出者：
Maria Kliegel, Cello / Bernd Glemser, Piano
發行商編號：
NAXOS 8.553159

專輯名稱：
Chopin：Etudes · Impromptus · Waltzes
演出者：
Agustin Anievas
發行商編號：
EMI 0094635087420 / 2 CD

F大調華麗圓舞曲

Valse brillante in F major, Op.34 No.3
創作年代：1838年

　　這首圓舞曲在某些國家有時被稱為《小貓圓舞曲》（*Cat Valse*），雖然在台灣可能並沒有人知道是在指此曲。據說，蕭邦有次在鋼琴上作曲時，小貓跳上了鋼琴，連續踩出了幾個音，給了蕭邦靈感，因此有了此曲的誕生。

　　但其實這樣的附會，和作品 64 第 1 號的《小狗圓舞曲》（*Dog Valse*）一樣，都是因為樂曲採用無窮動（moto perpetuo）以八分音符不休息地一直彈奏所給人的聯想有關，多半是後人附會。

　　另有一說是，第四段中的連續在上行（或下行）的四分音符上加了下倚音（appaggiatura）給人的聯想，因為那聽來就好像小貓錯亂的腳步，在鋼琴上依著特定的步伐，誤踩相鄰的兩個琴鍵給人的感覺。

　　此曲和作品 34 第 1 號一樣，都是完成於1838年，此曲獻給艾赫朵小姐（Mademoiselle A. D' Erichtal）。胡涅克稱此曲是「原子間瘋狂的旋轉之舞」（a whirling wild dance of atoms），其實還頗能符合現代人的想像力的。

音樂小故事

巴黎中產階級推動沙龍革命

　　據德國作曲家韋伯的紀錄，光是1846一年內，在巴黎沙龍所舉行的私人音樂會，就高達850場之多。可想而知，數量這麼龐大，差不多是一天就有兩場的音樂會，可以養活多少音樂家、又是多少名流貴族的造訪之處。由此可知，在當時沙龍是一個人文匯萃的文化場所。

　　「沙龍」（salon）這個字，最早是在1664年出現在法國，起源是義大利文的「客廳」（sala）一字，之後，法國沙龍就在十六世紀成為文人、哲學家和權貴往來、議論風雅之處。因此，在這些地方發表音樂會，被視為一種正式、但比較限於特定階層人士才能參與的演出型式。

　　在韋伯的眼中，這些沙龍就是那個時代的「雞尾酒派對」。但是，那時代的沙龍也分成許多層級，有那種最頂級的富商權貴前往的沙龍，也有知名藝術家才會聚集的沙龍，更有一些屬於生活富裕的平民百姓聚會的類型，這些中產階級平民前往的沙龍，其實才是最具有藝術氣質的聚會。

　　隨著貴族勢力在十八世紀末逐漸瓦解，中產階級在法國的崛起，帶動了沙龍文化的興起，同時，也讓沙龍成為法國乃至歐洲文化的重要推手。封建時代的藝術品味那種細緻度，顯得太過保守而無法吸引他們的興趣，他們不耐煩於繁瑣的音樂格式，希望音樂能夠直接打動他們的心，這樣的渴望，推動了巴黎中產階級沙龍的文化革命，孕育了前衛的藝術形式。

　　在這裡，那些受到當時義大利和法國流行的豪華大歌劇（grand opera）、以及帕格尼尼、李斯特、莫歇里斯（Moscheles）等超技演奏家音樂會洗禮的聽眾，希望尋求另外一種形式的音樂品味，聆聽起來不要那麼大的負擔，又能夠更貼近他們的內心。

降A大調圓舞曲

Valse in A-flat major, Op.42
創作年代：1838年

參孫（Jim Somson）稱此曲的輕盈，回復了蕭邦早期圓舞曲中的那種舞曲感，而他所描繪的並非舞廳中那種五光十色的熱鬧感，而是在刻劃舞廳角落裡那種親密的氛圍。

整首樂曲被以八分音符組成的連續樂句所形成的無窮動的動勢，與圓舞曲三拍子和右手卻是以六八拍子（6／8）（在作品54《第4號詼諧曲》中，蕭邦也採用這樣的手法）的複節奏交錯形成，是非常奇妙的一種感受。

尼克斯就稱，這是在描寫舞會中情侶相擁的那種甜蜜和溫柔擁抱。

此曲在1840年7月間出版，胡涅克認為，此曲是蕭邦藉由圓舞曲作為創作實驗的圓熟表現。他更拿來與舒曼的《狂歡節》（Carnaval）相比，認為該曲在捕捉那種年輕人的生活與愛情，那不可告人的美感方面，能與蕭邦此曲相比，不過比不上蕭邦的完整和燦爛。

這首曲子在彈奏上比較困難的地方，在於上述交錯的節奏和和聲上的變化並不同步，鋼琴家羅森塔（Moritz Rosenthal）曾經詳論在彈奏時，如何在這交錯的重音之間，強調出其和聲的變化，而依他的觀察，這些重音將因此不會落在像一般圓舞曲的第一拍上。這是非常細膩而

深入的見解。

　　樂曲之所以如此，是因為在一開始，蕭邦就已經透過不斷地在變化和弦，而讓樂曲顯露出和聲上的不穩定，因此，彈奏者要如何在交錯的重音之間，還能捉住和弦變化的細節，不致於在這些快速變化的和聲中失去了和聲重心，就是一個值得深入關心的問題。

　　此曲很罕見的，並沒有題獻給任何人。舒曼稱此曲是：「和早期的圓舞曲一樣，屬於沙龍音樂，但是相當高貴的那種……，要是在女士面前演奏，那一定要規定至少一半以上的身份都要是女爵。」

　　這首圓舞曲的構成很特別，已經跳脫了真正實用性的圓舞曲，而

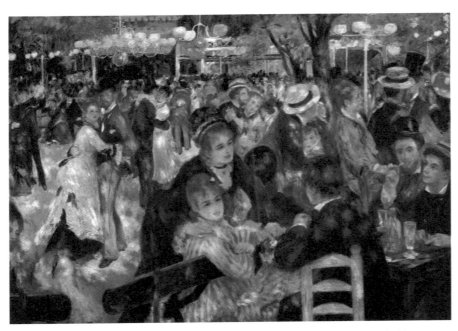

《降Ａ大調圓舞曲》是在描寫舞會中情侶相擁的那種甜蜜和溫柔擁抱。圖：雷諾瓦《煎餅磨坊舞會》

混用了蕭邦在其他作品上的許多手法與樂句，像是練習曲、詼諧曲、波蘭舞曲等作品的影子，都被成功地轉借來幫助蕭邦達到所要的情境塑造。

正因為這樣，雖然蕭邦在作品 34 的三首圓舞曲中，就已經有過這樣的企圖，但真正達到這麼高藝術層面的，卻是一直要到此曲才真正成功。這樣的一首樂曲，很難被稱為舞曲，而比較像是一幅畫作，畫布上我們看到光彩奪目的舞會景象、旋轉中亮麗的情侶和艷光四射的水晶燈，而樂曲到最後時更轉變為一幅藝術企圖龐大的詩作（八十七小節開始），在大和弦的介入後和借用敘事曲的八度和弦出現後，樂曲開始原本輕盈可愛的氣質，而逐漸獲得更具有重量的交響織體和氣勢。

專輯名稱：
FRYDERYK CHOPIN：Waltzes
Contredanse Ecossaises
Tarantelle
演出者：
Idil Biret
發行商編號：
NAXOS 8.554539

專輯名稱：
CHOPIN Valses：
RAVEL Valses nobles et
sentimentales
演出者：
STEPHEN KOVACEVICH
發行商編號：
EMI 0094634673426

降 D大調圓舞曲《小狗》

Valse No.1 in D-flat major, Op.64 No.1
創作年代：1847年

作品 64 的三首圓舞曲，被視為蕭邦圓舞曲的巔峰之作。

這套作品在1847年 9 月間出版，三首曲子分別題贈給三位不同的貴族女士。這是蕭邦生前最後公開發表的圓舞曲，之後的作品都是遺作，也就是後人以他的名義集結出版的，不見得是得到他允許發表的。

這首圓舞曲在國外通常被稱為「分鐘」（Minute 或「瞬間」）圓舞曲，但在某些國家也有「小狗」圓舞曲（Valse du petit chien）之稱。前一個標題是因為此曲很短，只要一分鐘就可以演奏完；後者則是據說喬治桑有一隻小狗，經常會追著自己的尾巴跑（據現代的動物心理學家聲稱，小狗追著自己尾巴跑是因為牠覺得很無聊所致），有一晚在奧爾良廣場（Square Orleans）的喬治桑家中，牠又這樣做了，喬治桑就對蕭邦說，要是我有你的才華，就會為這小狗寫一首圓舞曲，所以蕭邦就坐在鋼琴上，即興彈出了此曲。

這個標題，其實應該是因為此曲採用八分音符無窮動的主題，一直在G－降A－降B－降A四個音上下，好像小狗一直重覆追尾巴的動作，不見得是蕭邦真正創作的靈感來源。

據說，在蕭邦生平最後一次舉行的演奏會上，也就是1848年過世前一年，他就彈奏了此曲。演奏會上，有位女士就曾問道：「這難道就

是蕭邦彈奏鋼琴的秘訣所在。」這句話，隱隱點出了此曲暗藏蕭邦演奏技巧的精髓所在：音階的平均力道，那種每一音都等重、不受到指頭構造影響，而且講究手腕像個碗一樣弓起來、不能因為彈奏任何一指而有所變形的技巧。

據曾經聽過蕭邦學生馬惕亞斯（M. Georges Mathias）彈奏此曲的胡涅克轉述，馬惕亞斯曾批評大部份人在彈奏第一段音樂時都太過、第二段則彈得太煽情。馬惕亞斯也說，蕭邦彈奏此曲時總是採取中庸的速度，在上行音階時會加快，最後一個降B音則會以突強來處理。

此曲另有一特別之處，就是沒有尾奏，而是在回返到主樂段之後，突然出現三小節以八分音符組成的降D大調下行音階，將樂曲快速帶入結束。整首樂曲的處理，可以說是將十九世紀巴黎沙龍的精神刻劃得淋漓盡致。

庫埃特科斯基所繪製的浪漫景色。

此曲一般推敲是在1846～47年間完成，獻給波托茲卡女爵夫人（Mme. La Comtesse Delphina Potocka）。因為此曲廣受歡迎，十九世紀的鋼琴大師們都曾以自己的精湛技巧加以裝點，把此曲寫成超技難曲，既保留原曲的快速和活力，又加進他們驚人的快速八度音或各種艱難技巧，先後有陶希格（Thausig）、羅森塔（Rosenthal）等人加以改編。

專輯名稱：
CHOPIN：Famous Piano Music
演出者：
Musique celebre pour piano / Beruhmte Klaviermusik
發行商編號：
NAXOS 8.550291

專輯名稱：
CHOPIN Valses：
RAVEL Valses nobles et sentimentales
演出者：
STEPHEN KOVACEVICH
發行商編號：
EMI 0094634673426

升 c 小調圓舞曲

Valse No.2 in c-sharp minor, Op.64 No.2
創作年代：1847年

　　這首圓舞曲獻給羅斯柴德女爵（Mme. La Baronne de Rothschild），她系出歐洲最富有的金融家族。此曲被認為是將蕭邦的斯拉夫血統表現得最淋漓盡致的一首圓舞曲，雖然在馬厝卡舞曲中，有更強烈的波蘭音樂流露，但這首蕭邦最知名的作品，卻同樣借用了馬厝卡舞曲的元素，卻蛻變得更具濃厚的波蘭風。雖然具有濃烈的斯拉夫風情，但其中感傷成份卻是舉世都受到感染，而能充份理解的。升 c 小調似乎是最能打動浪漫派身兼作曲家與鋼琴家的一個調性，同為斯拉夫血統的俄國作曲家拉赫曼尼諾夫（Sergei Rachmaninov）就被稱為「升 c 小調先生」（Mr. c-sharp minor），而蕭邦也在多首升 c 小調的馬厝卡舞曲和圓舞曲中，表現出最淋漓盡致的感傷之情。

　　尼克斯稱此曲是首靈魂之舞，像是蒙上輕紗般的傷感，一種迷人的抒情之悲，儘管頭上是清澈無比的藍天，然後樂曲在轉入降 D 大調後，則吹來一股暖人心胸的安慰之風，但隨後那不安的情緒再度襲擊。

　　和作品 64 第 1 號一樣，此曲也沒有尾奏，在將第一個樂段反覆演奏到升 c 小調主音後就結束，比前一曲還要簡單。三個主要樂段的幾次反覆，也都沒有採用像其他圓舞曲那樣，會作裝飾性或倚音的處理，整個結構可以說再簡單不過，卻成就了蕭邦最知名的一首作品。

降Ａ大調圓舞曲

Valse in A-flat major, Op.64 No.3
創作年代：1847年

　　這首圓舞曲是作品 64 三曲中，較少為人演出的一首。蕭邦將之獻給布隆妮茲卡伯爵夫人（Mme. La Baronne Bronicka）。評者認為，此曲是蕭邦已經惡疾纏身，生命所剩無幾時的創作，卻寫出這樣一首優雅、精緻、輕快的作品，實在讓人很難相信。

　　胡涅克稱這首曲子是：「寫給有著高超靈魂的人，帶著知性的喜悅去跳舞的，這樣的人要能享受來自精緻的舞姿和弧度所帶給人的那種喜悅。」

　　尼克斯的看法應該與一般人比較接近，他認為此曲比前兩曲要差一些，儘管有著精緻的旋律線條；魏勒比（Willeby）認為，轉入 C 大調的中間樂段，頗讓人想到蕭邦的《波蘭舞曲》。

　　此曲的美感來自那細膩的轉調，從大調到小調之間，透過曲折的主題旋律線條，給人一種好像舞廳中旋轉水晶燈投射出來的五彩光芒似的，變化多端而讓人眩目。

　　不像之前的圓舞曲，總在相鄰的圓舞曲段中，採取近似的氣氛，此曲透過每八個小節就從大調（或小調）轉換為大調，調性也一再地隨著樂曲進展而演變，但卻維持單一的圓舞曲主題於較長的篇幅中，即使到中段轉成由左手演唱新的主題，也是維持這種以單一主題涵蓋

卡波（Jean-Baptiste Carpeaux, 1827-1875）：《杜勒伊宮的舞會》（*Ball at the Tuileries*）

較長樂段的作法，讓全曲從頭到尾只經過兩道主要圓舞曲，藉此，蕭邦維持了樂曲的詩興，而不像早先的圓舞曲的實用性質。樂曲最後也有一段加快進入的樂段，以無窮動的八分音符不間斷方式一直推進到最後。

專輯名稱：
FRYDERYK CHOPIN：Waltzes Contredanse Ecossaises Tarantelle
演出者：
Idil Biret
發行商編號：
NAXOS 8.554539

專輯名稱：
Chopin：Waltzes · Impromptus
演出者：
Georges Cziffra
發行商編號：
EMI 0724357497527

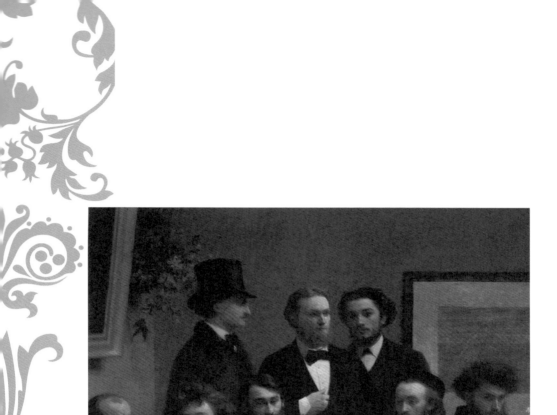

亨利‧方廷-拉圖爾：《桌邊》。描繪藝術家、文學家的一次聚會。

降 a 小調圓舞曲《離別》

Valse in a-flat minor, Op. posth.69 No.1
創作年代：1835年

　　遺作編號作品 69 這兩首圓舞曲，是蕭邦過世後，才由封塔納（Julian Fontana）校定後出版的。在這首《降 a 小調圓舞曲》的手稿上，蕭邦親手寫了「獻給瑪麗小姐」（Pour Mlle. Marie）的字樣，同時還有蕭邦的署名，以及標明了創作日期是1835年、地點在德勒斯登（Drezno, 即 Dresden）。不過，有許多後來的樂譜都將創作日期標為1836年。

　　這位瑪麗小姐是沃津斯基公爵（Count Wodzinski）的女兒，蕭邦在幾次旅行中因為和她接觸頻繁而陷入熱戀，甚至在1836年還曾向她提親，可惜為沃津斯基公爵以門不當戶不對所拒。但蕭邦似乎沒有受到太大打擊，隔年，瑪麗小姐嫁給蕭邦一個父執輩的兒子，也就是史卡貝克公爵（Count Frederick Skarbek）。

　　蕭邦與瑪麗小姐陷入熱戀時，她還只有十六歲，是位身上流著義大利人血統，擁有一頭烏黑亮麗秀髮、豐唇大眼的熱情姑娘，她熱愛音樂，還能作曲，這首圓舞曲就是寫給她的，她還將此曲給了一個「離別圓舞曲」（Valse de l'Adieux）的標題，這個標題至今還流傳在法語國家中。或許是因為這份私人的情感，蕭邦才會選擇不公開出版此曲，要給兩人終生保藏一份音樂的回憶。

此曲的樂譜有個問題，即蕭邦的手稿上要求以「圓舞曲的速度」（Tempo di Valse），但封塔納的版本上卻標示要以緩板（Lento）來彈奏。蕭邦學者強森（Ashton Johnson）認為，此曲不如稍晚創作的作品 34《第 1 號圓舞曲》（同一調性）出色，但這卻是蕭邦非常著名的一首圓舞曲。淡淡的感傷，像是夏日午后的回憶，隨著被風吹動的樹葉沙沙作響，勾起種種的甜蜜和心酸往事。

此曲的架構非常簡單，就是主樂段－中奏－主樂段－中奏－主樂段－中奏，而這些樂段每次重覆時，幾乎都沒有太大的更動，只在最後一次中奏段出現時有較明顯的高潮及和聲變化，特別的是，中奏段採用了馬厝卡舞曲的風格寫成。

鋼琴製造商百雅（Camille Pleyel）稱此曲是「降 D 大調的歷史」（the History of D flat）；而不管胡涅克和還是強森，在他們的論述中，都誤將此曲的調性標為 f 小調。

專輯名稱：
FRYDERYK CHOPIN：Waltzes Contredanse Ecossaises Tarantelle
演出者：
Idil Biret
發行商編號：
NAXOS 8.554539

專輯名稱：
Chopin：Waltzes・Impromptus
演出者：
Georges Cziffra
發行商編號：
EMI 0724357497527

b 小調圓舞曲

Valse No.2 in b minor, Op. posth. 69 No.2
創作年代：1829年

　　這首完成於1829年的早期圓舞曲，是蕭邦早期作品中至今還相當受到喜愛的一首。雖然是早期的作品，但此曲卻一點也沒有受到蕭邦在圓舞曲創作上，依然未掙脫圓舞曲實用功能的那種手法，相反的，此曲反而是以相當詩意的手法、採用小調來寫成。

　　胡涅克認為，此曲讓人想起同樣以 b 小調寫成的《馬厝卡舞曲》。而樂曲的重音落在第三拍上，也是馬厝卡舞曲的重音；保羅漢柏格（Paul Hambuerger）認為，此曲中段轉入 B 大調的作法相當值得稱許，事實上，這段中奏的確來得相當讓人出乎意料的優美，它似乎推翻了樂曲之前的感傷，而帶聆者進入一個甜蜜的回憶中。此曲蕭邦獻給寇爾柏格伯爵夫人（Plater Kolberg）。

降Ｇ大調圓舞曲

Valse No.1 in G-flat major, Op.70 No.1
創作年代：1835年

　　同樣是由封塔納集結蕭邦遺作，在1855年發行的這套圓舞曲，創作日期也是有著相當大的差別，最早一首是1829、最晚則是1841年。第1號是最廣為人知的一首，其他兩曲的評價則與第1號有很大的出入。

　　這首《降Ｇ大調圓舞曲》（遺作編號 70 第 1 號），胡涅克認為，儘管夠活潑愉快，卻僅止於此，太過浮淺。

　　此曲一般認為是1835年創作的，但也有人認為應是1833年。不管如何，樂曲的風格都是屬於蕭邦早期的創作，全曲非常簡單，就只有三段主題，其中又以第一主題最為知名和具有特色。

　　漢柏格認為，此曲頗有韋伯「邀舞」遺風，而其中段標為「稍慢」（meno mosso）的樂段，則採用了類似維也納附近鄉間的蘭德勒（Laendler）舞曲寫成切分節奏，很像是舒伯特的《德國舞曲》（*Deutsche Taenze*）的風格。這種如歌的慢速圓舞曲樂段，我們在史特勞斯的圓舞曲中也常會聽到。最主要是，這段舞曲的節奏和採用很制式的三和弦，都很像舒伯特會使用的作曲手法。有些評者認為，這個樂段在比例上太過冗長，破壞了樂曲的結構平衡。

Polonaise

波蘭舞曲

降Ａ大調第 6 號波蘭舞曲《英雄》

Polonaise No.6 in A-flat major, Op.53 "Heroique"
創作年代：1842年

　　蕭邦生前一共寫有十六首「波蘭舞曲」，但正式出版的只有七首。這包括了作品 26（兩首）、作品 40（兩首）、作品 44、作品 53（《英雄》, *Heroic*）、作品 61（《幻想波蘭曲》, *Polonaise-fantasie*）。在他身後則又出版了早期的遺作作品編號 71（三曲）、和其餘六首沒有作品編號的早期作品。除此之外，還有為大提琴和鋼琴合奏的《序奏與華麗波蘭舞曲》（*Introduction and Polonaise brillante*, 作品 3）、為鋼琴和管弦樂合奏的《流暢的行板與光輝的波蘭舞曲》（*Andante spianato and Grande Polonaise*, 作品 22）。

　　這些波蘭舞曲，被視為蕭邦最陽剛一面的代表作，與馬厝卡舞曲和夜曲這些代表他最陰柔一面的作品，形成最強烈的對比。蕭邦利用波蘭舞曲這種十六世紀波蘭貴族在公開場合現身時演奏的樂曲，作為表達他最輝煌燦爛和外向的一面。

　　蕭邦很小就開始創作波蘭舞曲，七歲時就寫下一首《g 小調波蘭舞曲》。據李斯特的說法，波蘭舞曲是在1574年，波蘭國王安朱的亨利（Henry of Anjou）被推上王位後誕生的。

　　從此，這種舞曲就陪伴著這個多災多難的國家，成為波蘭的官方舞曲。波蘭舞曲在波蘭官場上的地位和形式，其實就是西方的進行

曲，是一種展現軍容和排場的官樣音樂，強調凝重、步調中庸但流暢，且非常制式。正式的波蘭舞曲是會讓人聯想到軍隊和戰爭的，但又能激發人熱情。

不同於進行曲的是，波蘭舞曲是三拍子的（四三拍），而且重音落在每小節第二拍上。一般的波蘭舞曲都是兩段體，如果偶有三段體，則是第一、三段相同、夾著一個中奏段，而在第三段或終止式前，則會將陽剛的曲風轉為陰柔以為對比。

十八世紀時，波蘭舞曲就已經傳遍歐洲，所以連巴哈都寫過波蘭舞曲；到了十九世紀，波蘭舞曲重新在波蘭受到喜愛，廣為流行。而同時間在德國，舒伯特乃至貝多芬，也再度採用波蘭舞曲作品他們創作的對象（貝多芬的《波蘭舞曲》是以古典時代風格寫成的早期作品）。

但真正賦予波蘭舞曲浪漫時代意義的，則是韋伯。韋伯創作的《Ｅ大調波蘭舞曲》（Polacca），讓人們重新燃起對波蘭舞曲的熱情，蕭邦就是以韋伯的波蘭舞曲作為參考對象。

但韋伯手中的波蘭舞曲頗有戰爭殺伐的氣味，這到了蕭邦手中，則獲得較多面相、甚至融入悲傷等較柔和的情緒層面。關於這點，或許我們可以從李斯特論「波蘭舞曲」的論述中看出一點端倪。他曾提到：「波蘭舞曲」這個詞在波蘭文中是陽性名詞（Polski），但是法國人在翻譯時，卻以陰性的（Polonaise）來譯。或許蕭邦來到法國後，也感染到這種法國人眼中的「波蘭舞曲」，畢竟，他選擇用法文來為他的波蘭舞曲冠上標題，而沒有採用傳統德文或義大利文中的波蘭舞曲一字。

而事實上，也是因為離開了波蘭，讓蕭邦在不需顧及傳統波蘭人

圖為蕭邦的作品《波羅奈斯曲》扉頁，這是一首活用《波蘭舞曲》的藝術作品。

對波蘭舞曲的定義和期待，以較自由的風格創作他心目中的波蘭舞曲，才讓他的波蘭舞曲獲得如此迷人的新貌。

這首《降 A 大調波蘭舞曲》是歷來最多人演奏和喜愛的蕭邦作品。蕭邦將此曲獻給奧古斯特·里奧（Auguste Leo），並於1843年 12 月間出版。卡拉索夫斯基（Karasowski）推測應在1840年間，蕭邦從馬約卡島渡假回來後創作的。但胡涅克則認為是1842年的作品。

帶領波蘭反抗俄國侵略者的民族領袖肖像。蕭邦的父母及老師不希望他的才華在不安定的環境中受損，因而勸他到國外去尋求發展。

卡拉索夫斯基也講了一則和此曲有關的故事——

據說，此曲是蕭邦在喬治桑位於諾罕家鄉一座城堡孤塔上，看到一具古人的遺骸，而讓他寫下此曲，但這則說法很早就被人否定，現在已無人再提及此事了。

這首作品之所以會有「英雄」的封號，似乎和艾勒（Ehlert）形容在此曲中聽到閃著光芒的軍刀和銀色的馬刺有關。但此曲其實另有一個別名，叫作「大鼓」，因為此曲中那也被人形容是馬蹄聲的左手

八度音下行樂句，也讓某些人想到像大鼓的聲音。

蕭邦在初版中稱其為《第 8 號波蘭舞曲》，應該是包含了作品 3 為大提琴和鋼琴的波蘭舞曲在內。這是首彈奏技巧非常艱難的作品。蕭邦的學生古特曼（Gutmann）聽過蕭邦親自彈奏此曲，他記載道：

「蕭邦並無法照我們習慣聽到的那種方式，將此曲彈得隆隆作響。在曲中連續八度音的樂段裡，蕭邦於是採用極弱音開始，之後慢慢增強，但也沒有辦法讓音量變化太多。他也提到蕭邦在此曲中始終沒有大力彈奏。」

另一位生前常與各大音樂名家往返的哈雷（Charles Halle），也記得當初蕭邦曾告訴他，聽到大家都把他這首《降 A 大調波蘭舞曲》彈得那麼快（jouee vite !）、毀掉了曲中所有宏偉、莊嚴、高貴的靈感，讓他感到非常不悅。哈雷還說，他猜現在蕭邦一定死不瞑目，因為大家都流行把此曲彈得越來越快。

專輯名稱：
FRYDERYK CHOPIN：
Polonaises Volume 1 /
Volume 2
演出者：
Idil Biret
發行商編號：
NAXOS 8.554534 / 554535

專輯名稱：
CHOPIN：POLONAISES
演出者：
SAMSON FRANCOIS
發行商編號：
EMI 0077774737128

蕭邦《波羅奈斯舞曲》的樂譜扉頁。

超技鋼琴家最愛表現的樂段,就在那個左手八度下行音階的樂段,這是展示一位鋼琴家左手彈奏精準且有力的最好炫技樂段。所有的蕭邦評者一致認為,這個八度音下行音階是蕭邦在模仿馬蹄聲,但若真的照蕭邦的要求彈得慢些的話,那就不會給人馬蹄聲的感覺了。

Mazurka

馬厝卡舞曲

馬厝卡舞曲總論

展現波蘭式特有的活力與感傷

蕭邦的作品中，很少有一種形式是可以像貝多芬的鋼琴奏鳴曲或弦樂四重奏那樣，是橫亙在他的一生中，可以讓我們清楚看到這位作曲家各個階段的音樂風格演變。唯一例外的，就只有「馬厝卡舞曲」，在他五十八首的馬厝卡舞曲中，我們可以看到他從開始作曲到生命最後各階段的演變。

在家鄉波蘭時期，蕭邦就已開始寫作馬厝卡舞曲，當時，他想必已經感受到馬厝卡舞曲風行的程度，日後，他在知道歐洲其他國家對這種舞曲風靡的情形後，更加以此為榮，所以才會一再採用來創作。

在他的馬厝卡舞曲中，很清楚地反映出傳統馬厝卡舞曲樂器組合的風格，也就是以風笛和大提琴拉奏低音、配上小提琴和短笛演奏高音主旋律。而每兩小節作為一個旋律或動機單位的傳統馬厝卡舞曲手法，也都忠實地保存在蕭邦的這些作品中。

由於傳統馬厝卡舞曲都採用古老的調式，所以蕭邦在自己的馬厝卡舞曲中，也都保存了這些古老調式，例如所謂的里底亞（Lydian）、

佛里幾亞（Phrygian）、埃歐里亞（Aeolian）等調式。這也是為什麼蕭邦的馬厝卡舞曲讓人聽起來和西方其他古典音樂有點不同，像是我們很容易辨認出東方音階創作的樂曲一樣，而給人一種野蠻而原始的感受，也正是馬厝卡舞曲迷人所在，但也正因為這種細膩的差異，讓馬厝卡舞曲成為蕭邦所有鋼琴作品中最難被揣摩的地方。

　　蕭邦因為要將這種調式融進學院派的精緻和聲中，乃作了一些相當大膽的和聲處理，這也造成在蕭邦的馬厝卡舞曲中，出現了他作品中最大膽的和聲手法。但不管是怎樣的手法，蕭邦不斷在這五十八首「馬厝卡舞曲」中表現的是波蘭人的特有活力和悲傷（zal，波蘭文，意為「感傷」）。

　　事實上，蕭邦的作品不僅僅馬厝卡舞曲有這種民間音樂的痕跡，在其他作品中也都有，蕭邦《第 2 號鋼琴協奏曲》的終樂章，就是以馬厝卡舞曲為基本結構寫成的，但蕭邦隱藏得非常成功，只有和他同樣聽著傳統馬厝卡舞曲長大的波蘭人，才能在這正統的協奏曲裡聽出馬厝卡舞曲的蛛絲馬跡。

　　李斯特稱蕭邦的「馬厝卡舞曲」是：「集賣弄風騷、充滿虛榮、幻想、暗示、悲歌、難以揣摩的情緒、熱情、征服、掙扎於一身，卻讓別人得以從中獲得安全感並對之喜愛。」

另一位評者蘭茲（De Lenz）則稱：「要演繹這些馬厝卡舞曲，必須要有第一流的鋼琴家以全新的手法來詮釋才行」。他稱馬厝卡舞曲是波蘭舞曲那種陽剛、英雄風的陰柔對比。

但是對於波蘭人而言，這些外國音樂家的界定都太過籠統牽強，畢竟，蕭邦所引用的這種舞曲，是與他們生活、情感、習俗息息相關的音樂，存在於他們的歌曲以及日常作息之中。

蕭邦的「馬厝卡舞曲」也是被公認為最難被外國鋼琴家詮釋得好的作品。原因就在，聽在外國人耳中一樣的節奏、些微差異的速度或調性、和聲變化，在波蘭人的耳中，卻是代表著可能有如喜與悲一般，差異極大的心情。

跳《馬厝卡舞曲》時穿的傳統服裝

波蘭音樂的頂尖代表作：馬厝卡舞曲

「馬厝卡」這個字，來自波蘭文的 mazurek 和 mazur（前者指的是小型的 mazur 舞曲），一般學者相信，此舞曲名稱的由來是因為這種舞曲發源自波蘭一處名為馬佐維亞（Mazovia）的平原而得名。這個地方就在波蘭首都附近，當地的居民波蘭人自稱為 Mazurs（馬祖爾人），因此他們跳的舞也被稱為「馬祖爾」。

馬厝卡舞曲跟圓舞曲一樣，都是固定以三拍子創作的作品，不同的是，圓舞曲的第一拍是重拍，馬厝卡卻是把強拍放在第二或第三拍。這是很道地的波蘭民間舞曲，連波蘭的國歌都是以馬厝卡舞曲寫成（*Mazurek Dabrowskiego*,《杜布洛斯基將軍馬厝卡舞曲》，由後人依馬厝卡古調填詞完成於1797年），可見他們多麼以馬厝卡舞曲為榮。

雖然統稱為「馬厝卡舞曲」，但其實這是一連串很多種不同的三拍子波蘭民間舞曲的代表，我們稱之為「馬厝卡舞曲」的音樂，在波蘭人眼中其實是很多種不同舞曲，包括稱為馬祖爾（速度次快）、歐柏塔（obertas, oberek，速度最快）、庫亞威亞克（kujawiak，速度最慢）等的概略性說法，「馬厝卡舞曲」這個詞，一般推測是在十八世紀中葉，由德國學者在編纂音樂辭典時發明的。而馬厝卡舞曲的風行，也伴隨著波蘭國族認同的產生，這也是為什麼馬厝卡舞曲遠甚於其他舞曲形式，被蕭邦等作曲家視為最能代表波蘭的音樂種類。

得到波蘭國王的特別鍾愛

早期的馬厝卡舞曲都以風笛伴奏，最早的這類作品在十六世紀就已經有手稿出現，當然民間音樂出現得更早。十七世紀時，這種音樂開始向波蘭鄰近的國家輸出，但那時的人都還沒有給這種音樂冠上「馬厝卡舞曲」的名稱，而統稱之為「波蘭舞曲」，德國十七、八世紀作曲家如泰雷曼和巴哈等人，都在作品中採用了波蘭舞曲的樂章，其中有些是可以歸類為馬厝卡舞曲的。

十八世紀初葉，波蘭國王，也就是薩克遜尼選侯爵奧古斯都二世（Augustus II）特別鍾情於這種舞曲，所以就將它引介回德國宮廷中，造成上述巴洛克時代德國作曲家開始為之譜曲。

　　這種對於馬厝卡舞曲形式分類的粗略，和波蘭作為一個民族和國家受到歐洲實體政治勢力的輕視有關，在1795年，波蘭立陶宛聯邦公國（Polish-Lithuanian Commonwealth）解散之後，波蘭有長達一百二十三年陷入無政府狀態，一直到第一次世界大戰後才脫離由鄰邊諸國侵佔的命運。

　　1795年，拿破崙在歐洲發動戰爭之前，波蘭先後被俄羅斯、普魯士和奧地利瓜分成三塊，拿破崙在入侵波蘭後重組了華沙公國，讓波蘭人一度獲得自主性，但拿破崙戰敗後，波蘭再度淪入維也納會議中列強瓜分的對象，俄國先是在會議中取得波蘭東邊領土的統治權，之後更進一步往西移併吞全國。此一侵佔行動，正好就發生在蕭邦第二次前往維也納演出的時期，並造成日後蕭邦再也無法回返祖國。

「盲目的馬祖爾人」蕭邦

　　波蘭音樂之所以受到如此忽視，也和波蘭這塊土地混雜了多個種族、文化，缺乏明顯的辨識性有關，只有馬佐維亞地區的建築、文化、裝飾藝術和服飾最為獨特，也就是這塊土地孕育了馬厝卡舞曲的誕生。

　　蕭邦從小就在馬佐維亞地區長大，長期浸淫其中，而深受其影響。一般認為馬厝卡舞曲的形式，一直到十八世紀末、十九世紀初才被整理出來，而其受到中歐其他地區的舞曲影響甚大，像是所謂的圓舞曲（powislak 或 swiatowska）等舞曲。

　　蕭邦之所以會選擇以馬厝卡舞曲譜曲，與馬厝卡舞曲在1830年代以後大為流行有關（這兩者互為因果，蕭邦創作馬厝卡讓這種舞曲更受歡迎），這種舞曲在當時歐洲上流社會的沙龍中，和克拉柯威亞克舞曲（krakowiak）以及波蘭舞曲一樣都大受歡迎，這種異國風潮總是每隔一

段時間就會在歐洲社會興起，有時是俄國熱、有時是東方熱。

當然，這波波蘭音樂熱潮，和波蘭人在俄國入侵後大批移民歐洲其他各國，也有很大的關係。蕭邦很以身為馬祖爾人為榮，曾經說過自己是「盲目的馬祖爾人」。

在古典音樂史上，最有名的波蘭民間舞曲，就是「馬厝卡舞曲」和「波蘭舞曲」。其中，波蘭舞曲早在巴洛克時代就受到作曲家的喜愛，但馬厝卡舞曲興起得較晚，大概要到古典時期才被作曲家注意到。但最早讓馬厝卡舞曲受到喜愛並重視的作曲家則是蕭邦，蕭邦給了這種舞曲非常強烈而明確的風格定義，讓後面的作曲家跟進、模仿。

出現在俄國文學名著中

在蕭邦之後，有許多作曲家創作馬厝卡舞曲，這些人多半是來自與波蘭有地緣性的國家。像俄國，因為長期統治波蘭，所以其作曲家很能夠感受馬厝卡舞曲的特殊節奏，柴可夫斯基就在芭蕾舞劇《天鵝湖》中寫了不下六首的馬厝卡舞曲，其他俄國作曲家如包羅定（Borodin）、葛令卡（Glinka）也都曾以馬厝卡舞曲為創作對象。

但在音樂史上最重要的三位波蘭舞曲作曲家，除了蕭邦外，就要數俄國的近代作曲家史克里亞賓（Scriabin）和二十世紀波蘭作曲家齊瑪諾夫斯基（Carol Szymanowski），他們都用自己獨特的樂風，為鋼琴寫出了優美的馬厝卡舞曲。

俄國人很能認同馬厝卡舞曲那種熱情而獨特的風格，所以文學作品中也常出現描述馬厝卡舞曲的段落，像俄國大文豪托爾斯泰在名著《安娜卡列妮娜》（Anna Karenina）、屠格涅夫在《父與子》中，都以生動的筆法描寫過馬厝卡舞曲。

升 f 小調第 1 號馬厝卡舞曲

Mazurka No.1 in f-sharp minor, Op.6 No.1
創作年代：1830年

在作品 6 的四首馬厝卡舞曲之前，蕭邦在華沙時代就已寫了一些馬厝卡舞曲（作品 68 就是其中一套），不過，一般公認在作品 6 中，他第一次在馬厝卡舞曲的寫作上臻至成熟風格。

創作這套作品時，蕭邦人在維也納，還未抵達巴黎；1832年，作品出版後，他將此曲獻給普雷特女爵（Countess Pauline Plater），那年他 22 歲。當時，他的兩首鋼琴協奏曲都還未出版。

作品 6 第 1 號這首舞曲以三拍子進行，但其重音卻落在第三拍上，是錯置的。樂曲的主段，在一開始反覆兩次，是憂傷而甜美的氣氛；但在左手聲部的和聲裡，卻透著一種野蠻的感覺，這是因為蕭邦將「馬厝卡舞曲」的原始和聲融入西方和聲後導致的情形。

在主段之外，樂曲有兩個副段：

第一個副段展現強奏對比，強烈的原始況味下，可嗅出幾許鄉野氣息。但是，這個副段很快就讓給主段，這種情形再重覆一遍後，第二個副段以令人印象深刻之姿降臨；此樂段帶著神秘的東方色彩，再以不和諧音，混合嘲弄的語氣，宣示它截然不同的性格，只見蕭邦在此標示著「詼諧地」（scherzando）。

要注意的是，在整首樂曲中，蕭邦始終沒有運用轉調的手法，一

直都停留在升 f 小調上。這和維也納作曲
家如貝多芬和舒伯特，所標榜的快速轉
調，以避免聆聽者產生厭煩感的作法大不
相同。尤其是在兩個副段，在維也納即使
是輕鬆的圓舞曲也會有轉調機會。

　　另外，此曲一開始第一音落在前一
小節的第三拍，但卻標為重音，然後進入
下一小節第一拍時卻以三連音起始，且其
中第一個三連音是延續上一小節而不用彈
奏，這種重音的節奏，成了日後作曲家創
作「馬厝卡舞曲」時最常模仿的手法。

專輯名稱：
FRYDERYK CHOPIN：Mazurkas
Volume 1 / Volume 2
演出者：
Idil Biret
發行商編號：
NAXOS 8.554529 / 554530

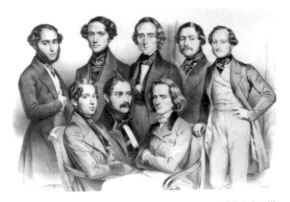

李斯特（左前三）用了如同他鋼琴技巧般華麗而細膩的文字，描
述蕭邦（後左三）的《馬厝卡舞曲》

專輯名稱：
Chopin：PIANO SONATA No.3
- ETUDES - MAZURKAS
演出者：
LEIF OVE ANDSNES
發行商編號：
EMI 724348212023

李斯特論蕭邦《馬厝卡舞曲》

　　有「鍵盤魔王」稱號的鋼琴奇才李斯特，曾寫過一本論蕭邦的著作，其中有一整章篇幅都在談論馬厝卡舞曲，他使用了如同他鋼琴技巧般華麗而細膩的文字，描述馬厝卡舞曲以及此曲在波蘭被用於舞樂的情形。

　　文中，他極盡華麗地使用形容詞，將浪漫時代以想像力凌駕事實之上的文字風格，發揮到了極致境界。這些文字，與其說是他對馬厝卡舞曲和蕭邦的客觀觀察，還不如說是他的想像力主觀介入這些被觀察對象而產生的產物。

　　更讓人啼笑皆非的是，後來經過一位名為艾胥頓‧艾里斯（Ashton Ellis）學者的考究，發現這些文字竟然是李斯特的情人凱洛萊公主（Carolyne Wittgenstein）代李斯特操刀所寫的。

「鍵盤魔王」李斯特所著《蕭邦傳》的封面。

升 c 小調第 2 號馬厝卡舞曲

Mazurka No.2 in c-sharp minor, Op.6 No.2
創作年代：1830年

第 2 號馬厝卡舞曲雖然一樣短小，卻有一個小前奏。

最特別的地方，在這個前奏中不斷出現的低音，這是蕭邦模仿波蘭農民演出馬厝卡舞時，使用風笛等低音樂器伴奏時的效果，這種手法在蕭邦早期的馬厝卡舞曲中經常出現。

這段前奏，有點像在荒涼的平原上，遠眺農民們的村間活動一般，隨著腳步逐漸踏近村莊，感受到喜慶的歡樂氛味，這段音樂因為採用了空心五度的和聲，而帶來一種特殊的鄉野趣味，但是，蕭邦卻藉著結束的三個音為之添上一種詩意。

曲中兩次轉入光輝的大調，第二次更是採用里底亞（Lydian）調式的古調，這就是此曲會讓人想要重覆聆聽而不厭倦的主因，那造成一種心靈上的釋放和慰藉，與主段的小調感傷氣氛巧妙地形成對比。

在這段以里底亞調式寫成的大調中，蕭邦標示了「gajo」（活潑地）。我們要注意的是，在作品 6 的四首馬厝卡舞曲問世時，蕭邦特別聲明了，這不是為了讓人跳舞而寫作的，也就是說他已經將這些樂曲中的舞蹈特質完全去除了。這樣一首短短不到三分鐘的小曲子，卻這麼豐富的包涵了前奏曲、悲歌、兩段開朗的農民歌曲、再回到前奏曲和悲歌，可以說是五臟俱全的小宇宙。

傳說中難以駕馭的馬厝卡舞曲節奏

　　蕭邦同時代的人曾不斷強調，蕭邦在彈奏這些馬厝卡舞曲時，總會加進許多難以揣摩的彈性速度（rubato），正因這些速度的運用十分微妙，使後來的蕭邦彈奏者提出諸多揣測，更導致十九世紀末的演奏家將蕭邦樂曲彈奏得完全隨意任性而失去節奏感，因為對那些不懂馬厝卡舞曲作為一種可以舞蹈的音樂的人而言，是很難體會到掩藏其中的固定節奏感。

　　這也難怪當哈雷爵士（Halle）聽到蕭邦演奏的馬厝卡後，認為這些音樂根本不可能被記成樂譜，因為完全聽不到小節線和固定的節奏重音，而且他還誤把蕭邦手中的三拍子節奏聽成了四拍子，弄得蕭邦哈哈大笑。

　　根據許多蕭邦學生的記載，蕭邦在訓練學生時最討厭任意的節奏，他要求非常精準的速度，而他的彈性速度則是建立在這種精準嚴格的節奏之上，這一點在二十世紀的蕭邦詮釋大師魯賓斯坦（Artur Rubinstein）的彈奏和自傳中，都曾一再闡明。

　　這種扭曲蕭邦樂曲節奏、卻誤以為是在表現他的彈性速度和自由風格的彈奏，一直延伸到二十世紀中葉，尤其是在德、奧等國，雖然非常鄰近波蘭，卻始終對蕭邦的彈性速度有很深的誤解，以著名的蕭邦論者從蕭邦學生札托莉絲卡公主（Princess Marceline Czartoryska）得到的看法即可佐證：

　　「在最近德國一本新發行的音樂期刊中記載道，說要把蕭邦的作品彈得優美愉悅，就要儘量不要那麼精確地遵從其節奏。但我個人卻始終不知道有哪一首蕭邦作品的哪一個樂句，是能夠這樣無視於節奏的精準和對稱的，就算是那些最自由無羈的作

品，像是《f 小調敘事曲》、《降 b 小調詼諧曲》、《f 小調前奏曲》和《降 A 大調即興曲》，即使是最百轉千迴的《f 小調鋼琴協奏曲》，也都有其基礎的節奏，不是全然的幻想風，更何況一旁還有樂團在伴奏著……，蕭邦個人的彈奏從不誇張幻想的成份，演奏時也總是謹守著美學上的直覺。他所有的彈奏，都是用上了詩意的靈感和自制，才得以避免呈現出誇張無度和矯揉造作的煽情感傷。」

所幸，這種謬誤雖然至今仍能在1960年代以前的錄音中聽到，但1960年代以後的錄音和演奏中，已不復存在了。

瓦克勞・皮奧特羅斯基（Waclaw Piotrowski）：《波蘭音樂舞蹈》。

E大調第 3 號馬厝卡舞曲

Mazurka No.3 in E major, Op.6 No.3
創作年代：1830年

這是一首帶著滑稽感和直率的爽朗舞曲。

蕭邦學者克烈津斯基（Jan 或 Jean Kleczynski）形容此曲像是在遠處看到婚禮的喜慶一樣，音樂從遠而近，馬隊在前方奔馳喧囂。

全曲以左手伴奏開始（與前一曲前奏一樣，以空心五度製造出那種風笛的效果），前兩小節重音落在第三拍上，但之後卻改而每兩拍就出現一次，讓人在三拍或二拍的節奏間產生混亂；而緊接出現的高音前奏段，也是這樣三拍和二拍節奏交錯呈現的旋律線。

此時，主樂段以極強奏爆發開來，而其節奏型也是先由兩小節的三拍前導，到第三小節時則換成第二拍重音，如此進行兩小節。雖然技巧只是中等的樂曲，卻因為這樣錯置而不規則的節奏型，讓彈奏非常吃力。

樂段中間出現了推翻先前以和弦為主要進行的單線條樂段，這個樂段以半音階寫成，蕭邦指示要以「risvegliato」（更多活力地）方式來演奏。

兩位蕭邦專家：
克烈津斯基和胡涅克

　　近代蕭邦論述經常引用的兩位前人文字，多半來自克烈津斯基（Jan 或 Jean Kleczynski, 1837～1895）和胡涅克（James Hunecker, 1860～1921）。

　　波蘭鋼琴家克烈津斯基出身自巴黎音樂院，是當時非常著名的蕭邦詮釋名家，並參與蕭邦樂譜的校訂，也寫過專書論蕭邦演奏。1879年，他接手兩年前創辦的《音樂迴聲》（*Echo Muzyczne*）這本波蘭發行的音樂雙週刊，其中有很多篇幅也在論蕭邦其人其樂，因此成為後代研究者經常引用的資料來源。

　　但在後代蕭邦論述中常被引用的，還是屬胡涅克在1901年出版的英文論述《蕭邦其人其樂》（*Chopin: The Man and His Music*），成書至今一百年後依然再版中。

專輯名稱：
FRYDERYK CHOPIN：Mazurkas
Volume 1 / Volume 2
演出者：
Idil Biret
發行商編號：
NAXOS 8.554529 / 554530

專輯名稱：
Chopin：PIANO SONATA No.3
- ETUDES - MAZURKAS
演出者：
LEIF OVE ANDSNES
發行商編號：
EMI 724348212023

降 e 小調第 4 號馬厝卡舞曲

Mazurka No.4 in e-flat minor, Op.6 No.4
創作年代：1830年

　　這首標示著「不要太過份的急板」（Presto, ma non troppo）的舞曲，以一種倉促的步調進行著。在前導段之後，樂曲進入類似無窮動（moto perpetuo）的不斷迴旋中。

　　樂曲的主體由兩部份構成：前導段和無窮動的樂段，兩者輪流出現。在一個小節的三拍中，重音落在第二拍上，而蕭邦突顯這個弱拍為重音的手法是為它加上較重的和弦。

　　胡涅克稱此曲是不斷地繞著同一個樂念在打轉，好像是沉浸在一成不變的悲傷中，這也是蕭邦第一次採用這種手法，以後還會採用很多次。艾希頓・強森（Ashton Johnson）評論此曲好像陷在一種愁思中無法拔開，恍若一幅平鋪直敘的大自然速寫。

　　相較於作品 6 其他三支曲子樂念與旋律的豐富度，此曲在旋律和節奏的變化程度都較貧弱，蕭邦只是藉著三連音的出現來增加旋律的變化，也因此不如作品 6 第 1 和第 2 號舞曲那樣常被演奏。

降 B大調第 5 號馬厝卡舞曲

Mazurka No.5 in B-flat major, Op.7 No.1
創作年代：1831年

　　蕭邦將作品 7 五首馬厝卡舞曲題獻給一位美國愛樂者強斯（Paul Emile Johns）。蕭邦曾向鋼琴家兼作曲家海勒（Heller）提到這位強斯，稱他是來自紐奧良（New Orleans）的一位愛樂者。

　　當初，德國音樂報《鳶尾花》（*Iris*）的樂評雷爾斯塔（Ludwig Rellstab, 貝多芬的《月光奏鳴曲》就是他下的標題）曾批評這套作品：

　　「這位作曲者在這套舞曲裡沉溺於熱情之中，已到了讓人厭惡的過份程度。他不厭其煩地找出那些震耳欲聾的不和諧音、不自然的過渡樂節、刺耳的轉調、扭曲變形的醜陋旋律和節奏來填充這些樂曲。凡是能夠讓他達到這種古怪的原創性之效果，都被他想出來用在其中，奇異的調性、最不自然的和弦位置、最變態的指法組合……。要是蕭邦先生把這套作品呈給真正的大師看，後者肯定會將之撕爛丟到地上，而我們藉此文就是要象徵性地為大師代勞。」

　　這段話可真是殘忍到毫不留情的地步，而對於喜愛蕭邦的後世而言，更會感到難以理解，因為這套作品之所以聽來宛如昨日剛完成，一點也不顯得老氣、過時，處處充滿了創意，讓聽者感覺好像是自己發現一套新作品般的原因，就是在這些和聲的運用和不尋常的轉調。

　　蕭邦評論者芬克（Henry Finck）就認為蕭邦在表達情緒時，借助

和聲轉調的程度要比借助旋律來得多，馬厝卡舞曲有些調性的變化，就是會讓人沉浸其中，忍不住一遍又一遍地聆聽或彈奏。

　　這五首馬厝卡舞曲本身就像是一個情緒的小宇宙，讓我們經歷蕭邦從喜悅到悲傷、狂野、細膩等多重情緒變化。這套作品是蕭邦初抵巴黎時的創作，推測時間應該有幾首是在華沙時期就寫好的。

　　在蕭邦所有的馬厝卡舞曲中，此曲最廣受歡迎，原因或許在於開朗易懂的曲趣，其主段的簡潔和中段的東方（甚至帶有阿拉伯風）調性形成強烈對比，使之成為最容易吸引聆聽者注意的作品；另一方面，容易彈奏，也是此曲在鋼琴初學者間廣為流傳的主因。

　　蕭邦學者克烈津斯基宣稱：那段東方風的音樂是「斯拉夫風格」，而且帶著些農民風；「優雅、直率、愉快」是胡涅克對此曲的形容，但在離蕭邦創作此曲兩百年後的我們來看，或許不容易感受到他所稱的優雅感。

瓦魯斯基伯爵為賑濟波蘭難民所舉行的假面舞會。

但克烈津斯基所稱的「精緻、輕快」，則是可以輕易感受到的，他還提及此曲有著「高貴」的質感，一再稱讚其運用「彈性速度」的手法和單調的低音用法（注意中段樂曲裡反覆的頑固低音，這也是用鋼琴來模仿波蘭風笛的效果）。

此曲的重音和下一曲一樣都落在第一拍上，其所採用的節奏性是「馬祖爾舞曲」（mazur）最常見的型式。而在中段中那奇異的斯拉夫調性是透過增二度，加上增四度、增六度的和聲來達成，並不斷在半音階和自然音階之中來回跳動，所共同造成的聽覺上的效果。這段音樂在以蕭邦詮釋聞名的波蘭鋼琴家手中，往往會彈得比主段來得慢，帶著一點拖曳的效果，以突顯出那種對比的音調和氣氛。

專輯名稱：
FRYDERYK CHOPIN：Mazurkas
Volume 1 / Volume 2
演出者：
Idil Biret
發行商編號：
NAXOS 8.554529 / 554530

專輯名稱：
Chopin：PIANO SONATA No.3
- ETUDES - MAZURKAS
演出者：
LEIF OVE ANDSNES
發行商編號：
EMI 724348212023

a 小調第 6 號馬厝卡舞曲

Mazurka No.6 in a minor, Op.7 No.2
創作年代：1831年

　　「在自己墳上起舞，儘管中段轉入大調，依然掩飾不過那種沉重的心情。」胡涅克如是說，不禁讓人想起導演肯羅素的《馬勒傳》中，描寫馬勒太太艾瑪在馬勒棺木上起舞的那段驚世駭俗的畫面；蕭邦學者卡拉索夫斯基（Karasowski）則認為所有的馬厝卡舞曲中，此曲寫得最好。兩人的看法，經常被後世的蕭邦論者引用。

　　蕭邦想在這首舞曲中勾勒的心情和意境，要比其他馬厝卡舞曲深遠廣闊。因此，他用了三個明顯對比的段落，並且各自賦予獨立而讓人印象深刻的主題來形塑它們。

　　主段以憂傷的性格反覆三遍後，轉入大調的中段，蕭邦在這兒標示要「柔和」（dolce）地彈奏，然後在主段出現後，又轉入另一個大調樂段，這是真正的中段，這段音樂稍後轉為激昂，其英雄氣質在所有馬厝卡舞曲中並不常見。

　　此曲另有一個版本，附有一段正式版中沒有的前奏段，但後世並不常採用此版。學者參孫（Jim Samson）則指出，除了馬祖爾舞曲的原始風貌外，也有「庫雅威亞克舞曲」（kujawiak）的原型。

f 小調第 7 號馬厝卡舞曲

Mazurka No.7 in f minor, Op.7 No.3
創作年代：1831年

　　這是一首充滿奇特想像色彩的馬厝卡舞曲，蕭邦學者克烈津斯基和卡拉索夫斯基都同聲稱讚其優美。

　　在蕭邦馬厝卡舞曲裡，此曲是少數讓低音擔任主題和重要聲部的一首，從樂曲一開始那奇妙的序奏中，低音就擔負重要的地位，這段導奏中，主要聲部落在較低音的聲部，這個特質隨後在樂曲的中奏裡也會延續，好似男低音和次女高音二重唱一般，輪流演唱的音域變化。

　　在主段裡的左手聲部，也和其他馬厝卡舞曲不同，是採用琶音（arpeggio），比較像是吉他在伴奏時會採用的手法。有學者指出，此曲是採用歐伯瑞克（oberek）舞曲的型式寫成的，全曲在序奏後，主段反覆兩次後轉入大調的中奏，並引導出熱情迸射的和弦段，然後就進入由左手低音主奏的樂段，再出現曲首的序奏之後，轉回到主段。

降A大調第 8 號馬厝卡舞曲

Mazurka No.8 in A-flat major, Op.7 No.4
創作年代：1831年

　　少見的愉快和奔放出現在這首馬厝卡舞曲中，這是由「歐伯瑞克舞曲」和「馬祖瑞克舞曲」組成的樂曲。

　　我們從蕭邦的手稿上可以看出，他在決定一首樂曲主題段要反覆幾遍的問題上，總是無法很明快地決定，或許這和馬厝卡舞曲在鄉間演出時沒有固定的樂曲結構有關，蕭邦的樂曲承繼了這個特質，讓他總是困惑於主段到底要反覆多少次的問題上，而這也說明了，最後

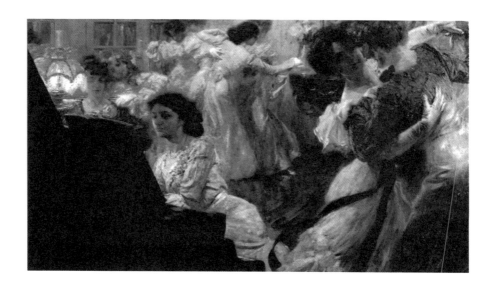

每一首馬厝卡舞曲的主段究竟反覆了幾
次，總是不那麼固定，也很難預測。像此
曲一開始就只反覆了兩次就進入中奏，但
有些馬厝卡舞曲則反覆四次之多。

　　相較於以小調寫成的馬厝卡舞曲，
在中奏時轉為激昂，這首馬厝卡舞曲的中
奏卻是轉入柔和而緩慢的對比之中。而在
這段音樂最後與主段銜接時情緒變化的強
烈反差，即使在強調出人意表的浪漫樂派
中也很少見。

專輯名稱：
FRYDERYK CHOPIN：Mazurkas
Volume 1 / Volume 2
演出者：
Idil Biret
發行商編號：
NAXOS 8.554529 / 554530

專輯名稱：
Chopin：PIANO SONATA No.3
- ETUDES - MAZURKAS
演出者：
LEIF OVE ANDSNES
發行商編號：
EMI 724348212023

左圖：約瑟夫・馬里烏斯・艾維（Joseph Marius Avy, 1871-
1939）：《白色舞會》（The White Ball, 1903, 是一種僅有女孩子
能參加的舞會；此畫另一名稱是：Dance Class）。舞曲在蕭邦的作
品中佔有相當重要的份量。

C大調第 9 號馬厝卡舞曲

Mazurka No.9 in C major, Op.7 No.5
創作年代：1831年

　　強森（Ashton Jonson）稱此曲是這整套作品7的尾奏。此曲延續了上一曲的開朗性格，但在樂曲發展上要更單調而一元性，沒有訴諸太多的節奏與調性的對比，全曲一晃眼即過，快到幾乎讓人都還沒留意其曲趣就結束，而樂曲那反覆無窮動式的主題，被蕭邦賦予過渡式的性格，更強化了其不易被注意的特質。胡涅克稱此曲像是「一幅樣貌特徵強烈的剪影，是感官愉悅後的回音」。

　　此曲最後是一反覆的左手單音彈奏結束，同樣這個動機和樂曲開頭一樣，反覆四個小節共十二個音，其重音落在每小節的第二拍上。蕭邦學者庫拉克（Kullak）建議，在第十二小節第一音就結束全曲；但克林沃斯（Karl Klindworth, 1830～1916）則認為，應該以漸弱彈奏按原譜彈完；但我們注意二十世紀蕭邦名家魯賓斯坦（Arthur Rubinstein, 1887～1982）的彈奏，他卻不以漸弱或漸慢來處理這十二個反覆單音，而是直率而勇敢地讓樂曲結束在這個不能終止全曲的單音上，反而留給人更多意猶未盡的想像空間。我們比較同一時代舒曼的鋼琴作品，也不乏這樣短小而不按傳統和聲學的小品，但是其借由節奏和旋律所創造出來的新鮮感，以及不容易預期的意外效果，卻很難如這一首少為人知的馬厝卡舞曲來得巨大。

降B大調第 10 號馬厝卡舞曲

Mazurka No.10 in B-flat major, Op.17 No.1
創作年代：1833年

　　作品 17 是蕭邦落足巴黎後第一套創作的馬厝卡舞曲，他在 1832～1833 年間創作了全輯四曲，並於隔年發行後將這四曲獻給莉娜・芙瑞帕（Lina Freppa）這位女歌手，莉娜在巴黎開了一家沙龍，是蕭邦經常造訪的地方。

　　作品 17 被視為馬厝卡舞曲中相當重要的一套作品，原因在於蕭邦賦予這首馬厝卡舞曲更強烈的情感表達功能和結構發展空間。蕭邦學者卡拉夫斯基（Karasowski）更認為集中前兩曲堪稱同類作品之極致。

　　在作品 17 的四首馬厝卡舞曲中，每一曲之間的情緒落差更加明顯，而這些曲與曲之

1834 年，交由出版商 Brietkopf & Hartel 巴黎分公司出版的初版樂譜首頁。

間的落差，則是這整套樂曲一口氣聆聽下來的樂趣所在，也就是說，這是一套單獨聆聽既有其趣味，一曲連續聆聽，也能藉由其間曲趣差異，而讓人感受到對比美感的一套作品。

這首第 10 號馬厝卡舞曲繞著主段兩道主題進行。第一主題在第 15 小節第二次重現時，蕭邦用了七度和弦製造出一種特殊的和聲效果，這種效果即使在今日聽來，依然非常具有新鮮感和奇異感。

蕭邦學者魏勒比（Willeby）也特別指出，這個和弦在作曲技巧上的特別處；這其實也是為什麼蕭邦音樂至今歷久不衰的一個證據，因為其中創新的和聲，超越了匠人譜曲只求平安、悅耳的基本要求，而是體現了藝術家對於作品永不滿足的冒險和實驗精神。

在樂曲中段，則是一首類似搖籃曲的柔和主題，其左手伴奏反覆而固執地在同一個和弦分解成的基音與七度和弦上來回，卻以兩拍為單位，在原本三拍子的舞曲節奏下，進行讓人有二拍子錯覺的節奏。這段音樂最後是以標示「回到開始」（da capo）作終，讓樂曲又從頭演奏一遍才真正結束。

中段和主段之間最大的差異在，中段是單旋律性格強烈而略有蕭邦前期夜曲旋律風格（注意那段半音階下降的過門）的樂段，而主樂段卻是以華麗和弦彈奏為特色的樂段。

強森（Ashton Johnson）特別指出，此曲有一種貴氣（aristocratic），首度讓蕭邦的馬厝卡舞曲從農民音樂轉變成高貴的宮廷般藝術舞曲。或許是因為蕭邦借用了西歐國家華麗圓舞曲（valse brillante）那種奔放而迸射的和聲和節奏，而強森所謂的「貴氣」，正是來自主樂段那種華麗和弦彈奏的特徵。

e 小調第 11 號馬厝卡舞曲

Mazurka No.11 in e minor, Op.17 No.2
創作年代：1833年

　　相較於爽朗而高貴的作品 17 第 1 號馬厝卡舞曲，第 2 號卻是一首憂鬱而帶有異國聲調的作品。學者尼克斯（Niecks）稱此曲是「請求」（Request），意謂在曲中盡現了委婉勸誘的努力。

　　寫作這套作品 17 時，在莉娜的沙龍中，蕭邦遇見了義大利歌劇作曲家貝里尼（Vincenzo Bellini），早在見到貝氏本人之前，蕭邦的作品已經深受貝里尼那種美聲歌劇演唱旋律的影響，顯見那時代流行的美聲歌劇很投合他創作靈感的特點，而遇見貝里尼，顯然是讓他興起念頭將樂曲獻給貝氏的原因之一。

　　而這首馬厝卡舞曲右手那充滿了裝飾音的優美旋律，既像是蕭邦同時期的夜曲作品，更明顯有著美聲歌劇女高音裝飾詠嘆調旋律的豐富想像力。

　　尼克斯稱道，此曲動用了從悲情到頑皮、期望和悲傷種種的情感來請求；強生指出，此曲在最後是這種請求終致落空的無奈渴望；據蕭邦學者庫拉克（Kullak）指出，在第五、第六小節中，有些版本的樂譜並沒有圓滑線出現，那這兩個同音的音符究竟要彈成一個音，還是兩個音，就有差別了。尤其是在蕭邦的作品中，他使用圓滑線連接前後兩個同音的音符時，有時並不表示第二音就不用再彈。

降A大調第 12 號馬厝卡舞曲

Mazurka No.12 in A-flat major, Op.17 No.3
創作年代：1833年

　　這首作品 17 第 3 號舞曲來得好像全無準備一般，音樂淡淡地開始，非常的低調，如果你不斷地反覆播放這首樂曲，就會發現很難找到它的開頭，而應有的樂曲開始處，聽到最後，竟反而像是樂曲的中段，讓人猶如置身五里霧中失去方向感。

　　尼克斯稱之是「絕望、對不確定和猶豫不決的質疑」；而胡涅克則稱，即使在入 E 大調的中段，在面對這樣原本可以是開朗的調性下，樂曲依然透露著一種無情的幽默感，非常黑暗。

　　但是，這些十九世紀音樂學者的觀點，在二十世紀較魯鈍的音樂感受下，卻不容易體會，我們感受到的這首馬厝卡舞曲，比較像是百無聊賴下跳著一支獨舞，就算是在轉入大調的中段，也像是加入了一隻飛舞的花蝶共同起舞的愉快場面。此曲比較特別的是，蕭邦在準備讓樂曲轉入中段的大調時，是先讓調性轉入升 G 再轉入中段的 E 大調，這作法所產生的效果，即使在現在聽來，依然很讓人側目。

　　尼克斯說，蕭邦使出了拿手絕活，運用切分音、懸宕手法和半音階、加上錯置的旋律、和聲與節奏，來製造他要的效果。這是蕭邦之前從未被人採用過的手法。他認為，像這樣短短一分鐘內，讓人感受到如此獨特而親密的情感經驗，是蕭邦之前的作曲家未曾達到過的境地。

a 小調第 13 號馬厝卡舞曲

Mazurka No.13 in a minor, Op.17 No.4
創作年代：1833年

　　為何作品 17 第 4 號馬厝卡舞曲帶來如此強烈的寂寞聯想，主要是因蕭邦引用了艾奧里安（Aeolian）和多里安（Dorian）兩種調式。這也是此套馬厝卡舞曲中最受到喜愛的一曲。

　　後人稱此曲是蕭邦「極精緻」（delicatissimo，這是蕭邦自己在此曲第十五小節一連串裝飾音下寫的表情記號）的代表，也是至目前為止，最長也最具有代表性的一首馬厝卡舞曲。

　　蕭邦用三個小節八個奇妙的艾奧里安調式和弦作前導，然後更意想不到地以一個三連音、與前後沒有關聯地插入在主樂句出現之前；這四個小節的前奏非常具有巧思和藝術性，其實八個和弦還是建構在以波蘭風笛低音（drone bass）的基礎上，而在這八個和弦的中聲部，則暗藏著接下來主樂段的主題前三個音，讓它們重覆三次，並在最後一次化成三連音，這是非常有效率而簡潔的作曲手法。

　　就像接下來主樂段以連續四次的雙音下行構成的尾句一樣，都充滿了效果。樂曲很快在下一個樂句就進入將主題變奏、加上許多裝飾音的階段，這就是此舞曲流露出「夜曲效果」的原因。

　　根據在蕭邦生前就開始搜集蕭邦生平軼事的祖爾克（Szulc）所言，此曲早在蕭邦離開華沙時即已寫好，並且獲得「小猶太人」

（The Little Jew）這個曲名，這個曲名一直到二十世紀上半葉還廣為人知，不過，時至今日已沒有人如此稱呼了。

如果他所言確實，那此曲就該是蕭邦最早的《馬厝卡舞曲》之一，但是，從樂曲的成熟度來看，應該是蕭邦已經品嚐過巴黎風華、收斂心性後的階段所作。

「小猶太人」這個奇怪的標題，來自於祖爾克的《菲德列克・蕭邦》（*Fryderk Szopen*）一書，作者說是克烈津斯基之語。根據他的記載，曲中描述的是一位猶太籍酒店老闆穿著拖鞋和長袍，從酒館中出來，正好看到上門喝酒的一位可憐農夫，一臉醉意、腳步踉蹌離去，一邊還滿嘴抱怨，於是他自問「這是怎麼一回事？」

與此同時，猶太酒店老闆又看到另一邊街道上的教堂外，富人的婚禮剛剛舉行完，一群人歡歡喜喜地走出了教堂，風笛和小提琴強調著他們喜悅之情。就在這樣的情境下，悲苦的農人和婚禮的賓客交錯而過。猶太酒店老闆看完此景回返屋內，搖著頭，又問了一次：「這是怎麼一回事？」

編造故事來解釋音樂，在十九世紀中葉以前的浪漫派音樂中，始終不乏各種例證，這則祖爾克所講的故事，恐怕也不是事實。

不過，這則故事卻非常貼切地描述了這首馬厝卡舞曲中的許多細節，像是上文中提到第四小節突然插入的那個三連音，在全曲最後會忽然又天外飛來一般地再現；這正是該則故事所講述，猶太老闆口中的「這是怎麼回事」那段話所化成的音符。

在進入中段以前的主樂段，此曲最讓人一再回味的，是那每一小

節都在變換的和弦，而且偶爾會巧妙運用的教會調式（church modes），以及變幻莫測的彈性速度和切分音符，不穩定的節奏感造成樂曲那種細膩的情緒張力，寂寞的心情好像一觸碰就會潰堤一樣，卻始終以最精巧、優雅的步調維持著，不作誇張、煽情的扮演。

　　然後，進入爽朗的 A 大調中奏後，節奏卻一變為穩定的三拍子，不管是左手或是右手，都規律地在這個三拍的規範下行走著；之後，樂曲再度返回主樂段，但這時，蕭邦讓主題作更大幅的變形，且藉機讓樂曲第一次來到最高的 C 音多次，在這裡製造了樂曲最大的高潮點；接著，就讓前面的主題化為短小的動機，最後才又回返到樂曲前奏段的三小節古調式和弦，並引導出那無法解釋、被祖爾克稱為是猶太人抱怨聲的三連音。

專輯名稱：
FRYDERYK CHOPIN：Mazurkas
Volume 1 / Volume 2
演出者：
Idil Biret
發行商編號：
NAXOS 8.554529 / 554530

專輯名稱：
Chopin：PIANO SONATA No.3
- ETUDES - MAZURKAS
演出者：
LEIF OVE ANDSNES
發行商編號：
EMI 724348212023

g 小調第 14 號馬厝卡舞曲

Mazurka No.14 in g minor, Op.24 No.1
創作年代：1833年

　　來到作品 24，這套舞曲發行於1835年，蕭邦此時已經是發行過第 1 號敘事曲、詼諧曲等重要長篇作品的出色作曲家。

　　而從作品 17 開始的每一套馬厝卡舞曲，蕭邦似乎都有意地將每一套作品中最後一首舞曲，寫成最長篇、豐富的一首，以作為總結，而這也似乎暗示蕭邦在集結成套馬厝卡舞曲出版時，就已經考慮到在演奏會上呈現它們時，是可以採套曲（cyclic）方式來彈奏的。而每一套作品四首馬厝卡舞曲的發行數，則一直維持到作品 50 才打破，改為三曲。

　　這套馬厝卡舞曲蕭邦獻給佩杜斯伯爵（Comte de Perthuis），此人乃是當時法皇路易菲利普（Louis-Philipe）座下的宮廷樂長。這套馬厝卡舞曲的共同特徵，則是其彈奏難度都相當低。

　　乍聽之下，這首馬厝卡舞曲最讓人印象深刻的，就是主樂段裡那個奇異的音階，那是因為蕭邦在第七小節上刻意採用了增二度音程，將原本預期中自然進行的音階，製造出異國風的色彩。

　　克烈津斯基指出，這是一首「美妙的詩作，曲趣簡單而帶有風格獨特的音階」。所謂的「風格獨特的音階」，就是上述第七小節的增二度音程；關於這一點，另一位蕭邦學者胡涅克也指出了。

相較於主樂段的消沉和低調，中段
卻是異常開朗而直率，顯然是受到華麗圓
舞曲風影響所寫成的。胡涅克認為，此
曲返回到早期馬厝卡舞曲的那種鄉村風
格，而卸掉了來到巴黎後偏好貴氣的蕭邦
舞曲習氣。

雖然這首馬厝卡舞曲在歷來論者的
眼中，都屬於技巧難度相當低的一首，就
譜面上看也的確如此，但是，如果我們注
意出生波蘭的蕭邦演奏名家在詮釋此曲時
所採用的節奏型，就會感覺譜面上看似簡
單以第一拍為重拍的進行模式，事實上藏
有玄機。

最主要的差異是，在波蘭人心目中這
種馬厝卡舞曲形式，其低音第一拍還是弱
拍，不管高音部進行時是否將重音落在第
一拍。而在這樣的處理下，不僅彈奏技巧
難度增高，聆聽上也會讓人對樂曲基本節
奏是三拍、還是兩拍，產生錯誤的判斷。

專輯名稱：
FRYDERYK CHOPIN：Mazurkas
Volume 1 / Volume 2
演出者：
Idil Biret
發行商編號：
NAXOS 8.554529 / 554530

專輯名稱：
Chopin：PIANO SONATA No.3
- ETUDES - MAZURKAS
演出者：
LEIF OVE ANDSNES
發行商編號：
EMI 724348212023

C大調第 15 號馬厝卡舞曲

Mazurka No.15 in C major, Op.24 No.2
創作年代：1835年

　　蕭邦學者胡涅克指出，此曲的 C 大調只是一個幌子，事實上這是一首以里底亞（Lydian）調式和其他中世紀教會調式混合寫成的舞曲，正可以解釋那跳動的節奏之下，讓人熟悉卻又陌生的異樣感。

　　這是一首在樂念上發展得較豐富、篇幅較長的馬厝卡舞曲，也是藝術性較高的一曲。樂曲以十二個和弦（兩個成一組反覆六次）、在四個小節下進行作前導開始（樂譜標示為 sotto voce：比正常音量小的），這樣簡單的兩個和弦裡卻暗藏著奇異的和聲感受，非常有效率地捉住聽者的注意力，讓人好奇地想要往下聽，而立刻跟上來的就是跳脫靈活而且在高音域上鼓動如鳥鳴般的主樂段。

　　在第二十一小節之後的十五小節，就是上述以里底亞調式寫成的樂段，這個樂段像是被放出鳥籠快樂歌唱的小鳥自由飛翔；接下來的中奏段，被韋恩斯托克形容為像是「俄國船夫的歌曲，帶有強烈的東方色彩」。

　　這首曲子的重音落在第三拍上，雖然在彈奏速度的要求上，初版的巴黎版樂譜就已經標示要以節拍機108的速度去彈奏，而蕭邦也標示了要以「不太過份的快板」（Allegro non troppo）去演奏，但是對於應該彈得多快，卻一再有爭議。

我們觀看樂譜上，蕭邦將第五小節上主題的三連音再次出現於第九小節時，改成顫音（trill）的記號，以期造成聽覺效果上的差別，這顯示若是太快的彈奏，就無法讓聽者感受到兩種彈奏細節的巧妙處。

但是，曲中又有許多地方是必須在快板的速度下處理出彈性速度的變化，以及重音出現在第三拍的延長效果，所以也不能太快，這個彈奏上速度處理的問題，因此也是這首《馬厝卡舞曲》在欣賞時的趣味所在。

這首《馬厝卡舞曲》還有一個美妙的地方，就是在中奏段裡（即轉入降 D 大調後），會出現一段優美的左手吟唱，雖然主題是從中奏段的右手旋律發展而成，卻份外迷人，這個簡單而有效率的手法，日後也會出現在著名的《雨滴前奏曲》上。

專輯名稱：
FRYDERYK CHOPIN：Mazurkas
Volume 1 / Volume 2
演出者：
Idil Biret
發行商編號：
NAXOS 8.554529 / 554530

專輯名稱：
Chopin：PIANO SONATA No.3
- ETUDES - MAZURKAS
演出者：
LEIF OVE ANDSNES
發行商編號：
EMI 724348212023

降Ａ大調第 16 號馬厝卡舞曲

Mazurka No.16 in A-flat major, Op.24 no.3
創作年代：1835年

　　這首小巧可愛的《馬厝卡舞曲》用了兩個未曾用過的手法來處理：

　　首先，是在第六和第十小節中出現的延音記號，經過樂曲的反覆，這兩個在最高音上延長、讓樂曲暫停在高點上的手法，是一種在小沙龍中演奏時可以製造出幽默感和懸宕性的手法，蕭邦首次將這種手法用在馬厝卡舞曲中，顯示他已經懂得享受在巴黎沙龍中如何演奏能帶給聽眾趣味的竅門。

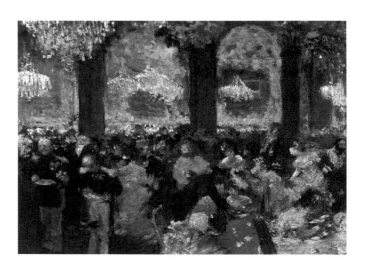

蕭邦借用流行音樂元素，來裝點帶有華沙鄉間色彩的降Ａ大調第16號《馬厝卡舞曲》，讓巴黎上流社會會心一笑。
圖：狄嘉《舞會》（Le bal, 1879）

曲中第二個新出現的手法，是在曲末出現的五個小節指示要「逐漸緩慢並消失」（perdendosi）的樂句，這種手法套句現代電影的用語就是「淡出」（fade out），這也是蕭邦在接觸到巴黎上流社會品味後的轉變，用反覆的樂句淡出來呈現終止式。

他借用了當時流行的音樂元素，來裝點他帶有華沙鄉間色彩的舞曲，這是一種文化的融合，要如何處理得適切，不會讓樂曲喪失馬厝卡舞曲的異國風，卻又能捉住當時巴黎沙龍聆樂人的理解，讓他們會心一笑，是這首舞曲探討的焦點。

這首作品因為曲趣簡單又沒有太強烈的魅力，所以是歷來集中四曲較少引起關注和討論的一闋。蕭邦的寫法是在曲中安放了兩次反覆，第一次反覆是從頭開始，第二次反覆則是中奏段的反覆，這裡面又包含了一次的主段，之後才進入到上述的淡出樂句，很快地將樂曲帶入最後的結束。這最後的淡出，讓人有聆聽夜曲的錯覺，因為這個樂句的寫法，是蕭邦夜曲中才會出現的音形。

專輯名稱：
FRYDERYK CHOPIN：Mazurkas
Volume 1 / Volume 2
演出者：
Idil Biret
發行商編號：
NAXOS 8.554529 / 554530

專輯名稱：
Chopin：PIANO SONATA No.3
- ETUDES - MAZURKAS
演出者：
LEIF OVE ANDSNES
發行商編號：
EMI 724348212023

降B大調第 17 號馬厝卡舞曲

Mazurka No.17 in B-flat major, Op.24 No.4
創作年代：1835年

　　這是非常重要而且相當受到喜愛的一首馬厝卡舞曲。重要是因為它非常具有代表性，其獨特而優美的旋律與和聲，每一個轉折，都足以代表蕭邦，蕭邦給予此曲的篇幅和豐富樂念，也是作品 24 中最多的一首。

　　強森即稱，此曲是在蕭邦馬厝卡寫作演進過程中的一大轉捩點；而另一位學者以薩克斯（Issacs）則說，蕭邦用進了他最精挑細選過的旋律，並進一步將之發展成一首傑作。

　　一開始，以每出現一次減一度音程的手法展開，雖然只是這麼簡單，卻馬上勾畫出一幅和聲詭異充滿了吸引力的世界，這段四個小節的前奏，可以說是音樂史上最引人入勝的創造。

　　胡涅克對這段音樂的描述相當適切，他說，這段前奏遞出了一縷足供捉握的細絲，纏繞並將我們拉曳進入樂曲核心美好的旋律之中，隨即充滿了豐富的香氣，讓人陶醉癡迷。而從這個逐漸縮減音程的前奏中，蕭邦從而得到這首馬厝卡舞曲的主題動機，真是方便又有效率的引導。在進入第二個主題段時，蕭邦則引用圓舞曲的風格，脫離了馬厝卡的鄉間色彩。此曲的中奏段轉入柔和陰暗的圓滑奏中（legato），蕭邦運用兩手齊奏來強調他採用里底亞調式的異國效

果，並接下去採用和自然音階（diatonic），讓我們從異國調性的不安中獲得舒緩。在樂曲最後，那種奇妙的在寂寞和安全感十足感覺中擺盪的效果，則來自於蕭邦運用里底亞調式和全音階大調間交替呈現所產生的感受。最後兩小節裡，蕭邦讓這個里底亞調式的旋律再單獨以沒有任何合聲的方式獨唱一遍，在先是標示要漸弱（mancando）的提示後，再一次標示要漸漸消失地（smorzando）的要求下，樂曲非常自信而奇妙地結束了。

這個結束法，胡涅克稱之為「難以形容的歎息」（ineffable sighs）；而強森則說，如果有任何人對蕭邦馬厝卡舞曲的藝術價值產生質疑，只需要聽這最後的尾奏，就會全然改觀；參孫（Jim Samson）則指出，這個尾奏的旋律其實是從主題變化出來的。許多前人都發現，尾奏這種在大調和小調之間來回的作法，是蕭邦取材自民俗音樂的靈感。

在情緒上，這首舞曲則很複雜，它既有一種圓舞曲般的華麗和慶祝感，卻又不時因為第三拍重音的阻撓，而造成慶祝情緒不時被打斷的延遲。再加上曲首和曲末、以及主要中奏段，採用里底亞調式造成的寂寞感，不時透露出一種即使是在歡樂氣氛下也無法被壓抑的愁思，這種複雜而兼容並蓄呈現情感的方式，更提高了這首馬厝卡舞曲的藝術層面，也是它特別受到喜愛的原因。

c 小調第 18 號馬厝卡舞曲

Mazurka No.18 in c minor, Op.30 No.1
創作年代：1837年

　　從作品 30 開始，蕭邦將陸續寫下生命中最重要的作品，包括作品 25 的十二首練習曲、作品28的前奏曲等等，這顯示他的創作正在步入成熟階段。這是他在1836、37年間完成的作品，並在1838年發行，同一年，蕭邦也發行了另一套作品 33 的馬厝卡舞曲。

　　這套作品 30，蕭邦將之呈獻給波蘭的瑪麗亞·沃騰堡公主（Princess Maria Warttemberg），她出生在波蘭的札托里斯卡（Czartoryska）地方，其兄是贊莫依斯卡公爵（Count Zamoyska），他們身屬波蘭最顯赫的貴族世家，世居札托里斯濟斯（Czartoryskis）。

　　蕭邦在波蘭時期，經常造訪該家族位於華沙所建的藍城堡，因此與他們相熟。俄國入侵波蘭後，沃騰堡家族在亞當王子的帶領下，全數遷往巴黎定居，因此，瑪麗亞公主又在巴黎與蕭邦重續昔日友誼。

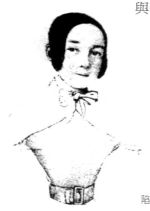

據說，蕭邦在創作C小調第 18 號《馬厝卡舞曲》時，正和女友沃金絲卡陷入苦戀，因此一直處於不安定的精神狀況。

蕭邦與女友瑪麗亞‧沃金絲卡來往的信札。

　　據說，在創作這套作品時，蕭邦和女友沃金絲卡的戀情已進展到論及婚嫁的地步，但是，卻礙於種種現實狀況而陷入苦戀，因此，蕭邦在譜寫這套樂曲時一直受到干擾，處於不安定的精神狀況。

　　舒曼在論及作品 30 時曾說，蕭邦將這種舞曲提昇到藝術境界，並賦予詩的特質，早期的異國色彩已然褪盡，雖然還隱隱可以嗅到波蘭風笛低音和古調式的殘響，但並不明顯，主要是蕭邦不再眷戀於那種表面上的民謠風，轉而在更深的層面中發掘音樂的民謠色彩。而他所著力的點，於是轉向和聲的變化和伴奏織體的豐富度上。

　　而在這四首《馬厝卡舞曲》先後順序的安排上，蕭邦應該考慮過要演奏家能夠在舞台上依序以成套的方式演奏它們的可能，由第1號開始往後逐漸越來越活潑，到第4號構築成最高潮。

　　作品 30 的第 1 號馬厝卡舞曲標示為不太快的小快板（Allegretto non tanto），這是一首悲傷的馬厝卡舞曲。第一段以庫亞威亞克舞曲風格寫成；轉入大調的第二段，則是以馬祖瑞克舞曲寫成較爽朗的樂段。

　　蕭邦學者參孫認為，民間舞曲那粗獷的活力已經被遠拋腦後，代之而起的是一種沉思、懷舊的憂鬱情緒，而且這種特質在第二段樂曲之後重覆出現的第一段主題時，更加劇烈。

此曲最大的特徵，就在左手伴奏中，蕭邦第一次寫出沒有第一拍根音的伴奏。在整個主段中，左手第一拍都是以休止符取代的，這在蕭邦的《馬厝卡舞曲》寫作上是一個創新的手法，而透過這個省略左手根音的寫作方法，讓馬厝卡舞曲要強調第二拍重拍的目的更加明顯，整個音樂表現也顯得更有效率。

蕭邦學者胡涅克認為，此曲是用感傷（pathos）刺入人心，用類似英國浪漫主義詩人濟慈（John Keats, 1795～1821）詩作般豐富的色彩和浪漫風格（romanticism）使我們盲目，並讓我們朝向雪萊（Percy Bysshe Shelley, 1792～1822）式的靈感，迎向一個非人世的藍天（transcendental azure）。

舒曼就因此稱讚蕭邦說：「他並非靠著一支管弦樂團的軍隊登場，不像大部份偉大天才慣有的方式那樣；他只擁有一隊人數微薄的軍力，但這裡面每一人都竭誠為他效忠。」舒曼所指的蕭邦微薄的軍力，就是鋼琴。

專輯名稱：
FRYDERYK CHOPIN：Mazurkas
Volume 1 / Volume 2
演出者：
Idil Biret
發行商編號：
NAXOS 8.554529 / 554530

專輯名稱：
Chopin：PIANO SONATA No.3
- ETUDES - MAZURKAS
演出者：
LEIF OVE ANDSNES
發行商編號：
EMI 724348212023

b 小調第 19 號馬厝卡舞曲

Mazurka No.19 in b minor, Op.30 No.2
創作年代：1937年

　　這是非常為人喜愛的一首馬厝卡舞曲，蕭邦在此實驗了將一個單純的樂念，一再反覆、只透過和聲和音量的擴大，就達到他所想要的情緒張力的作曲手法。

　　第三十四小節開始，同一個樂念反覆了八次，和聲連變四次、並在譜上指示漸強，就達到一個樂段的高潮和效果。接下來，則是將擬進手法反覆兩遍（同一個樂念和手法在第十七小節也用了一次），再一次指示漸強，就在尾奏中達到另一次的高潮，將樂曲帶入尾聲，手法非常的簡潔而經濟。

　　克烈津斯基也注意到這些一再反覆的頑強樂念，並將之稱為「烏傑切斯基」（Ujejeski）詩作〈杜鵑鳥〉中人物完美的具現。這種在很短的時間、運用很少的樂念，表面上簡單，卻在細部的和聲和音量、節奏上求巧妙變化，正是蕭邦這些馬厝卡舞曲之所以迷人而不易掌握的地方。

　　這也是為什麼除非是深熟波蘭音樂的鋼琴家，不願多花時間來學會這套曲目的原因，因為這些細部的巧妙變化造成了掌握樂曲上的困難，卻不是一般聆聽者可以輕易體會到，若鋼琴家無法成功掌握，卻又很容易被聆聽者聽出音樂的空洞不足處。

胡涅克說得很好：一首舞曲只用了八道旋律線就唱完，但其意義卻無窮無盡。在整套作品 30 的演進上，此曲的情緒又比上一曲激動些，是有層次性的進展。

這種運用最少的素材，透過反覆、和聲變化和音量變化，來達到情感累積的效果，在二十世紀下半葉出現的所謂「低限主義」（Minimalism, 或譯極簡主義）中會被發揮到極致，但他們並不是首創，早在蕭邦此曲中，就已經可以看到非常成功而具有創意的低限手法了。

值得注意的是，那八個一再反覆的主題，據說是蕭邦引用自波蘭民謠，但為什麼他會頑固地在一首家鄉民謠的同一樂句上徘徊不去，或許我們可以猜測，初到巴黎的蕭邦，這時的思鄉之情想必甚濃吧！

音樂學者參孫認為，那持續一成不變的反覆，再加上採用全音階和聲的即興效果，帶給人歐伯瑞克（oberek）舞曲充滿活力、以腳跺地、不斷旋轉的印象。

專輯名稱：
FRYDERYK CHOPIN：Mazurkas
Volume 1 / Volume 2
演出者：
Idil Biret
發行商編號：
NAXOS 8.554529 / 554530

專輯名稱：
Chopin：PIANO SONATA No.3
- ETUDES - MAZURKAS
演出者：
LEIF OVE ANDSNES
發行商編號：
EMI 724348212023

降D大調第 20 號馬厝卡舞曲

Mazurka No.20 in D-flat major, Op.30 No.3
創作年代：1837年

　　這是採用華麗的法國宮廷音樂風格寫成的馬厝卡，與其說是這是馬厝卡，倒不如像圓舞曲多一些，只差其重音是落在第二拍，而且中奏就轉入悲傷的馬厝卡舞曲節奏，脫離了曲首的圓舞曲風。

　　在至今所有的蕭邦馬厝卡舞曲中，沒有一首這麼光輝的，他似乎完全把祖國的歡笑悲傷都拋諸腦後，這首舞曲完全採用法國式的風格。胡涅克稱，可以從中看到蕭邦在創作時一邊作著鬼臉，並指出樂曲最後那讓人誤以為樂曲將在小調上終止，卻忽然轉為大調的手法，也被柴可夫斯基用在一首小型的管弦樂組曲中。

　　從前奏裡就顯示出蕭邦出色的創意，他先是在前兩個小節用了兩個三拍子全音符，然後就跳成用一個一拍和一個兩拍組成的音符，讓重音落在第二拍來強調出樂曲的馬厝卡舞曲特殊的節奏感，經過兩個小節後，才進入蘊釀主樂段的前導，這裡蕭邦也是以兩小節為單位，來呈現樂曲漸進式變化的效果。

　　在主樂段來到時，以標示著「果決地」（resoluto）和強奏（f）的字眼強調出樂曲所要的光輝效果。在這裡，依然是兩小節為一個單位地在呈現樂念，兩個小節上行、兩個小節下行，然後突然轉為極弱奏（pp），同時也從大調轉為小調，一小節後又轉為極強奏和大調、再轉

為極弱奏兼小調，隨後這個效果則延續到四小節的上行中，先是一次從強奏往上漸強，再重覆同一樂句的四個小節，卻改為以極弱奏進行。

這種強烈的音量擺盪，操控了情緒，卻是以極具效率的反覆樂句去呈現，整段寫法都充滿了創意。而同樣這個手法，也被蕭邦拿到樂曲最後一個和弦，明明上一個樂句標示以極弱奏演奏著小調樂句，卻在最後終止和弦上突然化為強奏演奏的大調。

這整個作曲手法都很簡單，前後有三個樂句，都以類似的方式一再反覆重現，並佐以極強和極弱的快速交替來銜接，如此組成的這首馬厝卡舞曲，說起來沒有太神奇的地方，但不管在蕭邦的時代或是現代，都是讓人聽來充滿了驚訝的作品。

更重要的是，樂曲所要掌握的馬厝卡舞曲的精神和節慶式的喜悅感，表露無遺，卻多了份細膩的感傷，隱隱約約從那些極弱奏和細微的裝飾音中透露出來。

這樣的手法當然很容易被模仿，但是，蕭邦透過對其中大小調和聲的對比交插運用，卻讓樂曲顯得不俗且更重要的是合理，讓後來的模仿者都相形失色。而這樣的作法，在1830年代，當然是相當大膽，卻又非常先進地符合當時浪漫時代所標榜的創作精神，即一種勇於自我表現，追求最狂放創作自由度的理想。

升 c 小調第 21 號馬厝卡舞曲

Mazurka No.21 in c-sharp minor, Op.30 No.4
創作年代：1837年

作品30-4號馬厝卡舞曲最特別的地方，在於它跳脫了早期那種強調旋律創作的精神和型態，而是著重在捕捉一種飄忽不定的意境，像是一只飄散在晚秋冷風中的枯葉，隨著風四處捲曲飛行，所到之處只是勾起一種晚秋的感受。

此曲沒有強烈主要的旋律，主要因為那種無法被歌唱的主題性質，蕭邦用細碎的動機串連音響世界，我們聽到的是許多零星跳動的小光影，藉著三連音十六分音符、和切分音組成，而這些動機又分別在中音域和高音域裡竄來竄去，無法構成綿長的歌唱線條。那一股北國的寂寥和空曠，主要來自蕭邦運用了許多平行五度和七度和弦，這在當時還是音樂教材上禁止使用認為不和諧的

為賑濟被波蘭難民而進行的義賣活動。

音程，即使在將近一世紀後被法國作曲家德布西（Claude Debussy）使用，依然顯得非常前衛，由此可推知，蕭邦使用這類音程的舉動，是多麼驚世駭俗。

但是，對不懂樂理的人而言，聽在耳中，卻只感受到那種新穎和不流俗，絲毫沒有不悅耳的衝突感，這也是蕭邦創作理念的一環，即使追求新意，卻不用大張旗鼓。

因為這種飄忽而非旋律式的寫法，蕭邦學者參孫和其他學者都視此曲已經預見蕭邦晚期的風格，那也就是海德禮（Arthur Hedley）口中所稱「音詩」（tone-poem）的風格，它已經不是可供歌唱、意境淺顯的小曲，而是一首意蘊深遠，獨自擁有一片天地的詩作。

另一位蕭邦學者漢伯格（Paul Hamburger）也說得很好，他說這是一首「精神上逃離現實的賦格曲」（a fugue, a flight from reality, in the psychopathic sense of the word），而維多利亞時代的人

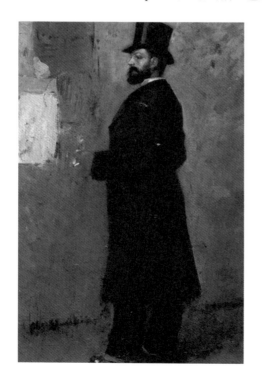

作品 30 第 4 號中那一股北國空寂感，主要來自蕭邦運用了平行五度和七度和弦，這一種手法在將近一世紀後被德布西（如圖）使用，依然十分前衛。

們如果因為此曲中的和聲與他們的直覺起衝突，而無法穿透和聲聽到曲中所藏的這首賦格曲，因此指責蕭邦是病態、燒壞腦筋，是可以原諒的。

漢伯格更說，如今我們比較容易瞭解到，蕭邦是如何仔細地在規劃這首樂曲不和諧音的出現，所以知道他並不是突然而不可自制地沾染到這種音樂上的病態，相反的，他是以極大的勇氣，將自己那種有精神病的特質釋放到音樂中，並成功地加以制伏。

到了倒數第九小節以後，調性開始進入崩潰和不穩定的狀態，我們好像來到了失去和聲引力的外太空，那種和聲上的失重，突顯出蕭邦的精神狀態。

正是這種大膽前衛的手法，讓這一首舞曲一再被稱頌，卻也讓蕭邦在當時偶爾獲致無法被理解的惡名（尤其是來自德奧自居正統和當代音樂主流的評者）。

專輯名稱：
FRYDERYK CHOPIN：Mazurkas
Volume 1 / Volume 2
演出者：
Idil Biret
發行商編號：
NAXOS 8.554529 / 554530

專輯名稱：
Chopin：PIANO SONATA No.3
- ETUDES - MAZURKAS
演出者：
LEIF OVE ANDSNES
發行商編號：
EMI 724348212023

升 g 小調第 22 號馬厝卡舞曲

Mazurka No.22 in g-sharp minor, Op.33 No.1
創作年代：1838年

　　蕭邦在1838年連續出版的兩套《馬厝卡舞曲》中，這是第二套，蕭邦將之獻給自己的鋼琴學生蘿莎·莫絲托芙絲卡（Rosa Mostowska），她父親原是波蘭內政部長，在十年前蕭邦還在波蘭時，她父親正好就任該職位，而蕭邦則曾多次向內政單位申請留學獎學金不成，雙方應該是在那時就相熟到現在。

　　從這套作品開始，蕭邦步入中期的成熟階段，舒曼對這個時期的評語是：「蕭邦的風格似乎開始變得更明朗輕快起來，不知這種感覺是否導因於我們逐漸熟悉他的風格所致？而這幾首馬厝卡舞曲任何人一聽馬上就會迷上，也比他早前的那些馬厝卡舞曲更受歡迎。」

　　事實上，作品 33 的四首馬厝卡舞曲的確在情緒內涵上要更簡單，在性格上也要更明朗許多。作品 33 第 1 號馬厝卡的曲趣非常簡單，曲中兩個主題的性格對比則極為強烈，這種強烈對比的程度，在蕭邦先前的馬厝卡舞曲中較少見，先前他的這類作品即使用了三個主題，中間情緒和性格的轉折都比較是漸近式的，但此曲的兩個主題卻是跳開的。主段的主題非常悲傷，而中奏則爽朗明快，就像是一首圓舞曲。

D大調第 23 號馬厝卡舞曲

Mazurka No.23 in D major, Op.33 No.2
創作年代：1838年

　　這首馬厝卡舞曲因為被改編成管弦樂曲，放進全部都以蕭邦樂曲改編的芭蕾舞劇《仙女》（*Les Sylphides*）中而聞名。十九世紀著名的花腔女高音魏雅朵－嘉西雅（Pauline Viardot-Garcia），更曾經將此曲改編成沒有歌詞的華麗花腔無言歌，而為此曲平添許多想像，不過，這首歌曲現在已經沒有人演唱了。

　　要注意的是，在1838年的初版樂譜上，這首作品是排在第 3 號，而現在排作第 3 號的 C 大調舞曲則排作第 2 號。如果我們翻當時的萊比錫版和巴黎版，再對照現代的樂譜或錄音，往往會有疑惑，這是應該要注意的。

　　這麼爽朗的馬厝卡舞曲，是先前蕭邦同類作品中所未曾見到的，舒曼指這套作品比以往作品更爽朗，應該也是針對此曲而來，事實上，此曲的爽朗程度已經足以讓人誤以為是一首圓舞曲，差別只在此曲的重音落在第三拍上，但是在樂曲主段裡，這個第三拍重音的事實，卻被右手長段的主旋律線是由第一拍起拍和結束而遮蓋了。

　　如果不注意蕭邦樂譜上的標示和其後中奏段的進行方式，按著一般人的習慣去彈奏，就很容易彈成非常流暢的維也納式第一拍重音的圓舞曲，罔顧了第三拍的重音，照這樣彈奏下去，當遇到中奏的第二拍

重音時，則會出現更大的節奏衝突。

　　這個中奏段，蕭邦一共把同一個小節的右手樂句反覆了十六遍，而且還特意加上反覆記號，這十六遍中，只靠左手的和弦變化，每兩小節重覆一遍。這種頑固於同一樂句上的反覆，因此被克烈津斯基形容是「堅持要尋歡作樂，把所有兒時和往日悲傷拋諸腦後」的精神。

　　至於主段裡，蕭邦也一再使用這種反覆的手法，他從第一小節開始，同一個樂句就連續反覆四次，中間開始的兩次標示為強奏，後兩次則要求極弱奏，之後同一個主題降一個全音（屬調）再反覆四遍，同樣是兩次強奏、兩次極弱奏；之後再升為主調，以極強奏和極弱奏各反覆

由蕭邦作曲、佛金編舞的一齣芭蕾舞劇劇照。

兩遍，就進入中奏。中奏有兩段，前一段
的重音落在第三拍，後一段則如上所述，
是落在第三拍。

　　這首馬厝卡舞曲強烈的採用反覆樂
句，依照參孫的看法，是為了捕捉到歐伯
瑞克（oberek）舞曲那種不斷踏地和旋轉
的舞蹈風格，以求展現舞曲原始的精神和
活力。

　　對於一首快速進行而希望讓聆聽者能
夠跟著進入狀況的舞曲，反覆相同樂句是
非常務實的作法，而這也是任何國家的快
步舞曲都會採用的作法。過於複雜而多變
的主旋律，只會破壞掉快步舞曲讓人興奮
的意圖。由這一點去解釋蕭邦譜寫此曲所
採用的高度反覆的理由，就相當可以讓人
理解了。

專輯名稱：
FRYDERYK CHOPIN：Mazurkas
Volume 1 / Volume 2
演出者：
Idil Biret
發行商編號：
NAXOS 8.554529 / 554530

專輯名稱：
Chopin：PIANO SONATA No.3
- ETUDES - MAZURKAS
演出者：
LEIF OVE ANDSNES
發行商編號：
EMI 724348212023

C大調第 24 號馬厝卡舞曲

Mazurka No.24 in C major, Op.33 No.3
創作年代：1838年

　　這首以搖籃曲（Berceuse）般擺盪節奏寫成的馬厝卡舞曲，在不甚明顯的節奏之下，真正的重音是落在第二拍上的，就是透過這個重音才擺脫了搖籃曲的錯覺。

　　其實，以此曲的簡短（僅有五十個小節），依初版樂譜的安排放在第二曲，是比較合乎蕭邦在排列馬厝卡舞曲由短漸長，以最後一曲為高潮的原則。作品 33 的四首《馬厝卡舞曲》中，以此曲最不搶眼，或許也正是它近乎搖籃曲般的平和性格所致。

　　這首馬厝卡，就是讓梅耶貝爾（Meyerbeer）在蕭邦彈奏時，稱之為四二拍子（2／4），而引來蕭邦訕笑的一曲，我們聽現代的鋼琴家再怎麼刻意強調其節奏，應該都很難產生這樣錯誤的二拍聯想，很顯然蕭邦的彈法和現代鋼琴家有很大的不同；由於蕭邦當場就糾正他這是四三拍子（3／4）的曲子，梅耶貝爾為了要證明此曲是以二拍子寫成，還在他的歌劇中寫了一首芭蕾舞曲來呼應。

　　據說，這次的爭論，後來並沒有一個結論產生，兩人就這樣各持己見，不歡而散，兩人似乎也因此生出嫌隙；但據蘭茲（de Lenz 或 von Lenz）的記載，日後他曾在俄國聖彼得堡遇到梅氏，以此傳聞親口詢問過他，梅耶貝爾則答覆說：「我非常愛他。在我所認識的鋼琴家或鋼琴

作曲家中，沒有一位像蕭邦一樣。」

　　前面那段蕭邦與梅耶貝爾爭論的經過，是經由哈雷（Charles Halle）的記載而流傳到樂界的，他當天就在現場，因見兩人爭論，乃再次要求蕭邦彈奏此曲，而他自己則在一旁大聲數出拍子，居然發現每小節算四拍也可以行得通，而不是按譜上的三拍。結果，蕭邦聽到這樣出乎他意料的事，不禁大笑，承認這正是波蘭民謠音樂在節奏上給人造成的錯覺。

　　哈雷也解釋了蕭邦彈奏的方式為何會造成這麼大的錯覺，原來是蕭邦會在每小節第一音拍上停留比其兩拍更長的時間，這種彈性速度的運用，使人產生了錯覺。

　　另外值得一提的是，C大調是蕭邦甚少使用的調性，事實上，對整個浪漫派樂的作曲家而言，C大調都不是他們慣用的調性，這個調性太過明朗，對於強調細節和個別差異的浪漫派作曲家而言，這個調性很難彰顯出他們希望獲得的獨特風格。

專輯名稱：
FRYDERYK CHOPIN：Mazurkas
Volume 1 / Volume 2
演出者：
Idil Biret
發行商編號：
NAXOS 8.554529 / 554530

專輯名稱：
Chopin：Mazurkas
演出者：
Ronald Smith
發行商編號：
EMI 724358576726

b 小調第 25 號馬厝卡舞曲

Mazurka No.25 in b minor, Op.33 No.4
創作年代：1838年

　　這首馬厝卡舞曲因為技巧簡單、具有強烈異國色彩的主題，以及在蕭邦作品中很少出現的中奏段寫法，而非常受到鋼琴彈奏者的喜好。學者強森稱此曲有一絲強烈的幽默感在其中。

　　正因為此曲的性格強烈獨特，因此有許多後人穿鑿附會，為它標了故事。波蘭詩人澤連斯基（Zelenski）甚至依全曲寫了一首滑稽的小詩，亦步亦趨地循著樂曲進行來鋪陳；而另一位蕭邦學者克烈津斯基，則將之與一首由波蘭詩人烏傑切斯基（Ujejeski）所寫的詩作〈龍騎士〉（the Dragoon）聯想在一起。

　　〈龍騎士〉描述一位士兵在旅館中調戲一名少女，她不從而想要掙脫，卻被她的男朋友誤以為是在與對方調情，於是跑到湖邊自溺身亡。詩末則描述這名自殺的男友召喚馬車前來，要馬車響著鈴聲，拖著他沉入湖底的深處。

　　這些故事性的樂曲解說，在現代看來都有些可笑和荒謬，但也說明了此曲在當時和後世受到歡迎的程度，就和貝多芬的作品一樣，只有受到喜愛的作品才會有標題和故事的附會穿鑿。

　　蕭邦的馬厝卡舞曲並常將主題降到中音域去演奏，這是少數的一曲。此曲的重音落在第二拍上，樂曲還特別在這一拍上加了倚音去強

調。這首《馬厝卡舞曲》有一個特點，就是反覆在小調和大調之間擺盪，在高音域的部份以小調進行，進入中音域則轉為大調。至於標為強音演奏的中奏，則是蕭邦馬厝卡舞曲中少數狂暴的樂段，以和弦手法進行。

　　樂曲的基本架構非常簡單，比較特別的是，在一般的馬厝卡舞曲主樂段和中奏段之間，蕭邦各反覆了兩次後，又接上一個柔和的間奏曲段（intermezzo），這個樂段強調右手的歌唱線條，呈現出和前、後樂段不同的織體（texture）。

　　這段間奏段的後半段，將相同的音形延展，運用右手八度音達到全曲的最高音域，隨後就將這個音形轉借給一段長達十七小節、完全沒有伴奏的過門，這是非常大膽的創意，這段像是歌劇中的宣敘調（recitative）、又像是莫札特歌劇《唐・喬凡尼》（*Don Giovanni*）中

B小調第25號《馬厝卡舞曲》間奏段的大膽手法，像是莫札特歌劇《唐喬望尼》（如圖）中公爵的小夜曲，只用獨唱來展現一段幽默旋律。

公爵的小夜曲那樣，棄華麗的管弦樂伴奏於不顧，只用獨唱來展現一段帶有幽默感的、逗弄人的旋律。

但是，蕭邦的處理手法，與其說是帶有戲劇性效果，不如說是帶有詩意的，這種詩意的效果在這十七小節的獨唱後半段，隨著樂曲轉入小調，就顯露出來了，那才是這段無伴奏清唱的目的，音樂在轉入這小調後又回到主樂段。

這一首《馬厝卡舞曲》是蕭邦至今為止篇幅最長的一首，但是它的篇幅並不是決定此曲重要性和藝術價值的關鍵，事實上，此曲有著小品樂曲的簡單和易懂，但卻有著一種想要掙脫小品音樂的企圖和嘗試。

在多樣的旋律素材中，蕭邦謹守著 B 大調和 b 小調的核心調性，達成了樂曲的連貫性，再以切分音形的相似性來串起不同的素材，藉此讓原本可能越演越龐雜的全曲，在五分多鐘的演奏時間內，反而讓人有清晰透澈的結構觀，而不會有如闖入迷宮中般失去方向感的不安。

專輯名稱：
FRYDERYK CHOPIN：Mazurkas
Volume 1 / Volume 2
演出者：
Idil Biret
發行商編號：
NAXOS 8.554529 / 554530

專輯名稱：
Chopin：Mazurkas
演出者：
Ronald Smith
發行商編號：
EMI 724358576726

升 c 小調第 26 號馬厝卡舞曲

Mazurka No.26 in c-sharp minor, Op.41 No.1
創作年代：1839年

一般認為，作品 41 的四首《馬厝卡舞曲》是蕭邦真正步入成熟期的作品，不再那麼仰賴即興靈感，而是透過音符在塑造一份聲音的藝術品。1885年，蕭邦學者尼克斯（Frederick Niecks）曾評論：

「我們苦尋不到早期馬厝卡舞曲的那種野性美（beautes sauvages），相反的，這裡面盡是合宜的樂風和學究般的精雕細鑿，簡而言之，這套作品有著更多的沉思，而少掉了那種即興的放射。」

作品 41 第 1 號再度延續作品 33 第 4 號後段中，十七小節無伴奏的方式大膽的開始，不過在這裡只有三小節。這看似平淡無奇的開始，讓人料想不到蕭邦會把這首舞曲發展成接近壯麗史詩般，超越以往《馬厝卡舞曲》所看到鄉村舞曲或精緻城市沙龍小品的境界。

在前述那三小節起始的獨奏主題，聽起來一點也不像樂曲預示的升 c 小調，反而比較像是 A 大調，原來蕭邦是以佛里吉安（Phrygian）調式去寫這個主題，要一直到第四小節的左手和聲進入，才把這種錯覺拉回到升 c 小調的主音。

同樣的，佛里吉安調式也出現在樂曲最後尾奏前，那一長段的八度和弦的史詩效果中，在此，蕭邦更大膽地把和弦往上堆疊，超過了八度，甚至出現了十一度和十三度這種在當時不可能接受的大膽和聲。

這樣大跨度的前衛和聲，是馬勒和李察史特勞斯（Gustave Mahler, Richard Strauss）在譜寫後浪漫（late-Romantic）的大型管弦樂曲才會運用的，但那是五十年後、跨入二十世紀的事，卻在蕭邦的鋼琴小品中提早預見了。此曲另一個特點是，蕭邦經常採用一再反覆同一樂句的情形完全消失了，像是看到一個光明的未來，更有自信地擁抱著它。雖然兩個主要主題在樂曲隨後都會一再出現，但都是以越來越擴大的方式再現。

溫斯托克說得很好，他說此曲採用的音階富有異國色彩，節奏則相當具有說服力，旋律有點像是被現實生活染上些許悲傷色彩，但是，勇氣始終都未曾喪失。

這也是蕭邦所有馬厝卡舞曲中，第一次使用到佛里吉安調式的一首。強森認為這是最偉大的一首，也是最具有原創力和迷人的一首。蕭邦運用佛里吉安調式所創造微帶淒清的獨奏開場，以及隨後在曲末將第二主題染上最豐厚的十三度和弦的對比，讓這首舞曲像是從最荒涼的北極到最熱鬧的亞馬遜叢林一樣，讓人美不勝收。

專輯名稱：
FRYDERYK CHOPIN：Mazurkas Volume 1 / Volume 2
演出者：
Idil Biret
發行商編號：
NAXOS 8.554529 / 554530

專輯名稱：
Chopin：Mazurkas
演出者：
Ronald Smith
發行商編號：
EMI 724358576726

曲序大混亂

作品 41 的四首馬厝卡舞曲中，第 2 號的手稿上記著「1838年 11 月 28 日完成」的字樣，全套樂譜則在1840年出版，並獻給波蘭詩人斯蒂凡·魏偉齊（Stefan Witwicki）。

1839年夏天，蕭邦曾向好友封塔納（Julian Fontana）形容：這套樂曲就像是年邁父母眼中的稚子，總是心目中最美的。蕭邦也特別提到，e 小調第 1 號是在帕瑪一地譜寫的。帕瑪是馬約卡島（Majorca）上的一個小城，當時蕭邦正在那裡渡假。

這套樂譜的繕稿人封塔納，在曲序先後上和大部份現代樂譜採用的不同。現在被列為第 1 號的升 c 小調，在他的譜中是第 4 號，原本第 2 號的 e 小調則列為第 1 號，第 3 號 B 大調則是第 2 號、第 4 號降 A 大調則是第 3 號。

這種曲序，在1840年由巴黎出版商楚本納（Chez E. Troupenas & Cie）出版的樂譜上也被採用；同一年，由萊比錫出版商布萊可夫與哈特爾（Breitkopf & Hartel）所出版的樂譜上，卻已經改成現代所使用，以升 c 小調為第 1 號的曲序；隔年，萊比錫與巴黎出版商合作出版的樂譜也採用後者；但偏偏倫敦在1840年由魏索公司（Wessel & Co.）所出版的進口版樂譜，卻又採用楚本納的曲序。

這種混亂的曲序造成最大的問題在，作品 41 第 1 號就不能明指是哪一曲，而需以調性來分辨。不過，大半的演奏家都是採用升 c 小調為第 1 號的曲序。雖然按照先前蕭邦在每一套馬厝卡舞曲中，都是第一首往後越來越長，到最後一首篇幅最長，而升 c 小調馬厝卡按理是作品 41 中篇幅最長、企圖最大的一首，應該擺放到最後一曲去。

e 小調第 27 號馬厝卡舞曲

Mazurka No.27 in e minor, Op.41 No.2
創作年代：1839年

　　這首「悲傷到教人想哭」（胡涅克語）的馬厝卡舞曲，經常被稱為「帕瑪馬厝卡」（Palma Mazurka），因為蕭邦自己說這是在馬約卡島上的帕瑪所寫的。當時，蕭邦的健康極差，此曲也反映了他低落的心情，那種難過好似對影自憐，低著頭看著腳邊的影子。

　　此曲雖然簡短，但還是延續上一曲的手法，揚棄了先前經常採用的反覆，樂曲從頭到尾都在有機地發展著。此曲不像是馬厝卡舞曲，尤其是第一小節以三個和弦和頑固的 E 音低音展開，倒比較像是一首葬禮進行曲的開場，雖然接下來的旋律就推翻了這個發展的可能。

這首「悲傷到教人想哭」的《馬厝卡舞曲》，反映出蕭邦低落的心情，那種難過好似低著頭看著腳邊的影子。
圖：梵谷《憂傷》

但是，這個節奏型卻帶有那種凝重的氣息，沒有流暢的旋律，正是這首馬厝卡舞曲和其他同類作品最大不同的地方。它的織體是塊狀的，而不是線條的。樂曲的流動，要一直到第二主題出現，樂曲轉入Ｂ大調後，開始因為強烈的馬厝卡舞曲重音落在第三拍的節奏，而被破壞。

中奏段最引人注意的是，在升Ｄ音上那不斷反覆的同一個音，像一隻悲鳴的杜鵑。我們很懷疑，為什麼歷來論者都未就此點多加論述，因為在蕭邦的馬厝卡舞曲中，在高音聲部反覆同一個單音，而讓主題置於中音部的作法，僅見於此曲。同樣的手法，也出現在著名的《雨滴前奏曲》中，效果截然不同，並因而被冠上「雨滴」之名；而此曲卻並未因此醒目的手法而獲得任何標題。

專輯名稱：
FRYDERYK CHOPIN：Mazurkas
Volume 1 / Volume 2
演出者：
Idil Biret
發行商編號：
NAXOS 8.554529 / 554530

專輯名稱：
Chopin：Mazurkas
演出者：
Ronald Smith
發行商編號：
EMI 724358576726

B大調第 28 號馬厝卡舞曲

Mazurka No.28 in B major, Op.41 No.3
創作年代：1839年

　　這是非常明亮的馬厝卡舞曲，它以奇特而濃郁的民間色彩節奏進行著，到後半段更轉為具有英雄氣息的豪邁舞曲。此曲是蕭邦離開馬約卡島後，回返位於諾罕（Nohant）的喬治桑家中的作品。

　　雖然有人認為此曲與前兩曲不能相提並論，但事實上，此曲在節奏的發明和對馬厝卡舞曲形式的突破上，卻是迄今最大的曲子。

　　蕭邦學者強森認為，此曲非常無趣而且不出色。其實，我們可以看到此曲有很多前衛的觀念，它跳脫了浪漫派小品那種娟秀和小巧的性格，有一種頑強而具有現代感的民俗觀念，若拿此曲和巴爾托克（Bela Bartok, 1881～1945）等近代國民樂派的民俗風作品相比，就能體察到此曲那種前衛的觀點。

　　樂曲一開始用兩個八分音符連接加了重音的二分音符，光是這樣連續四個小節不變的和聲和節奏，出現在這樣一首短短只有七十三個小節的樂曲中，就已經夠大膽了，而這個動機更像是揮之不去的念頭，纏繞著，又間續出現了三次，並在曲末最後一次現身結束全曲。

降Ａ大調第 29 號馬厝卡舞曲

Mazurka No.29 in A-flat major, op.41 No.4
創作年代：1839年

　　這首馬厝卡舞曲非常簡短，按以往蕭邦排列作品順序的方式，這應該是放在第 1 號的。曲中更有大量的篇幅都在反覆主樂段的旋律，蕭邦把這段音樂當作動機來處理，隨後一再採取這段主題。

　　這首馬厝卡舞曲的重音落在第三拍，但是，我們可以聽到此曲的性格非常接近蕭邦的圓舞曲，是那種輕快而放鬆的上流社會趣味。所以，胡涅克才會稱此曲是調皮、富裝飾性，但卻在感情表達上不深刻。這是很優雅的圓舞曲的變形。

　　強森也指出，此曲和同時期的其他馬厝卡舞曲不同，無法從此曲中看出蕭邦在這時期藉馬厝卡舞曲所表達的藝術境界和深度。他並認為此曲的結束讓人不滿意。

　　強森的指責，應該是來自於蕭邦在中奏之後，讓主樂段連續反覆了兩遍（用反覆記號），然後又重新將中奏樂段引介進來，樂曲就以中奏段的第一小節漸慢來結束，等於全曲繞著主樂段和中奏的兩道主題在不斷反覆，而且，這兩道主題都沒有獲得更進一步的處理，反覆性太強，在調性上也沒有變化（只轉了三次調），僅在中奏結束後返回主樂段前時，那段完全沒有左手伴奏的右手線條，利用主樂段的動機來作些微的轉調，算是全曲中較富趣味性的一段處理。

除此之外，整首樂曲雖然小巧可愛，旋律本身也很甜美，但是，在實驗性、突破性以及創新上，並無太多代表性。儘管如此，此曲還是蕭邦作品中一首很甜美的小品。

這首作品，也是在喬治桑位於諾罕的家中完成的。比較讓人印象深刻的地方則是，蕭邦不僅僅讓重音落在第三拍，而且，也讓整段旋律頑皮地在這個他選定下重音的拍子上，以四分音符終止長達兩個小節的樂句，並在前一拍上安排一個倚音以強調這個重音，這給人一種正要飛翔的樂句忽然被拉住在這個拍子上的突兀感，而樂曲在優雅中帶有一種頑皮和戲謔的感覺，就是由此而來。

專輯名稱：
FRYDERYK CHOPIN：Mazurkas
Volume 1 / Volume 2
演出者：
Idil Biret
發行商編號：
NAXOS 8.554529 / 554530

專輯名稱：
Chopin：Mazurkas
演出者：
Ronald Smith
發行商編號：
EMI 724358576726

G大調第 30 號馬厝卡舞曲

Mazurka No.30 in G major, Op.50 No.1
創作年代：1841年

　　從作品 50 開始，蕭邦的馬厝卡舞曲一改以往四首一套，而以三首一套的方式出版，一直要到作品 67 以後，才又恢復四首一套的出版方式。原因可能是他逐漸在馬厝卡舞曲中找到藝術的份量，知道自己能寫出相當出色的創意，即使曲數較少，也足以獨當一面；另一方面，這些馬厝卡舞曲的篇幅也都增加了，這也是可以以較少曲數出版的原因。

　　從這套作品開始，往後的三套馬厝卡舞曲都有形式較複雜、情感表達更多樣的情形。為了這些藝術層面的元素，蕭邦也刻意地壓制了通俗元素。這正是一位藝術家自信和藝術尊嚴的顯現，他瞭解自己在當代音樂界的定位，也知道自已能給當代樂壇何種貢獻，不用再靠著寫出討好市場走向的音樂，去壓抑自己希望突破和實驗的精神。

　　而最明顯的改變，就在蕭邦的這幾套作品，大量採用庫亞威亞克舞曲（kujawiak）形式來創作，透過使用這種舞曲形式，蕭邦找到更深層的表達框架以供創造。作品 50 這三首馬厝卡舞曲完成於1841年，在隔年出版問世，獻給次米特柯夫斯基（Leon Szmitkowski）。

　　作品 51 開始第 1 號馬厝卡舞曲的篇幅就很長，是以往馬厝卡舞曲作品中最長一曲的長度，結構也更複雜，而且沒有採用任何迷人、讓人

印象深刻的旋律，這也是蕭邦在這個時期的嘗試。透過較不搶眼的主題呈現，他可以獲得在和聲、結構以及主題發展上更大的自由度。

　　相較於以往的馬厝卡舞曲，蕭邦給予中聲部和低音聲部（左手）相當大的歌唱空間，幾乎佔全曲的三分之一，這麼大篇幅的左手聲部，呈現出一種近乎對位的趣味，應該是蕭邦來到巴黎以後，逐漸對巴哈作品感興趣的結果。他自己曾一再強調，在演奏會前會以演奏巴哈平均律來穩定心情和觸鍵控制力，而巴哈音樂的複音技巧，也就這樣自然地進入他的作品中。

　　這首舞曲歷來很少受到討論，在其中期的作品中，也是較少被演奏家垂青的一首，主要是沒有吸引人的強烈旋律素材。值得注意的是，在主樂段後出現的第二主題，他改用古調性來寫，是全曲唯一與馬厝卡舞曲民間氣息有連結的地方。

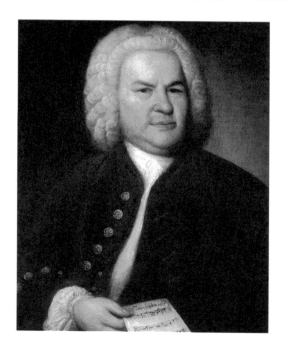

蕭邦一再強調，在演奏會前會以演奏巴哈（如圖）平均律來穩定心情和觸鍵控制力。

除此之外，此曲唯一讓人聯想到馬厝卡舞曲的地方，就只有落於第三拍的重音。而其他部份，則是完全受到巴黎沙龍音樂洗禮後，尋求較輕快樂風，而不再以強烈異國色彩彰顯自己風格的蕭邦。

還有一點必須留意，從前的樂譜對於最後一個大和弦的標示有著天壤之別，庫拉克（Kullak）版的樂譜將此和弦標示為強奏（forte），但克林沃斯（Klindworth）則標示為極弱奏（pianissimo），而在此之前的九個小節中，是標示為一個大樂句來處理，一般是將這九個小節以漸弱的方式演奏。

雖然1842年所出版的不管萊比錫版或是巴黎版，乃至倫敦版的初版樂譜上，都沒有標示這段的彈奏指示，但依照樂句逐漸往中低音域發展、且音樂織體逐漸變薄的情形去判斷，一般演奏家都傾向漸弱，到最後第二小節最後一個音時則最弱。

若將上述的最後一音彈得弱，樂曲就延續這樣的氣氛，安靜地結束，但若彈成強奏，那就是個意外的效果，不管如何，這個終止式都說得過去，也不違背曲意。

專輯名稱：
FRYDERYK CHOPIN：Mazurkas
Volume 1 / Volume 2
演出者：
Idil Biret
發行商編號：
NAXOS 8.554529 / 554530

專輯名稱：
Chopin：Mazurkas
演出者：
Ronald Smith
發行商編號：
EMI 724358576726

降A大調第 31 號馬厝卡舞曲

Mazurka No.31 in A-flat major, Op.50 No.2
創作年代：1841年

許多評者在面對作品 50 的第 1 和第 2 號馬厝卡舞曲時，都相當不留情地給予較差的評價，一般而言，若不是在探討「馬厝卡舞曲」全集時，這兩首鮮少有出現的機會。

第 2 號《馬厝卡舞曲》的重音落在第二拍上，而且蕭邦從一開始的序奏就藉由第一拍四分音符、第二拍二分音符的方式，成功地製造出第二拍重音的印象，之後的主題出現時，也是藉由第二拍延長的效果，好像怕聽者無法領受這種重音效果而刻意讓音樂簡單來突顯一般。

或許這反映了蕭邦在憑著帶自波蘭的馬厝卡舞曲重音錯置的直覺創作多年後，終於瞭解到非波蘭的聆樂者，即使像梅耶貝爾那樣的內行人，也無法領受重音錯置的趣味後，調整了創作方向和風格，以較淺顯易懂的手法寫出馬厝卡舞曲。

此曲從主題段出現，就讓人有似乎省掉了一般馬厝卡舞曲第一主題段，而直接進入中奏段的錯覺，這種單旋律強調歌唱風格、而不強調節奏或詩意的手法，往往是蕭邦希望較接近聆聽者的手法展現。

我們比對此曲和作品 24 第 2 號的中奏段之後，就會發現旋律音形和重音擺放位置的相似性。胡涅克稱此曲是「具有貴氣的馬厝卡舞

曲的完美樣本」，並稱其中奏和其後轉入降 b 小調的插入句，讓此曲成為值得被研究和珍惜的一曲。

　　此曲的第二拍重音在進入中奏後，造成了第二拍的延遲，這使得鋼琴家在彈奏時被迫採用彈性速度，造成了三拍中的第二拍聽起來比較長，而第三拍則相形變短，完全不像是正常的四三拍子的樂曲。這段中奏在經過反覆後，沿用同樣的節奏形和音形將樂曲帶入尾奏，隨後就將主樂段重現，並將樂曲帶入尾聲。

專輯名稱：
FRYDERYK CHOPIN：Mazurkas
Volume 1 / Volume 2
演出者：
Idil Biret
發行商編號：
NAXOS 8.554529 / 554530

專輯名稱：
Chopin：Mazurkas
演出者：
Ronald Smith
發行商編號：
EMI 724358576726

升 c 小調第 32 號馬厝卡舞曲

Mazurka No.32 in c-sharp minor, Op.50 No.3
創作年代：1841年

相較於前兩首作品受到極大的冷落，這首馬厝卡舞曲卻是經常被拿出來討論和研究，被視為作品 50、甚至所有蕭邦五十一首馬厝卡舞曲中極具特色的一曲。最主要的特點在其強烈的陽剛性格，評者認為這是一首極具爆發力的狂想曲（rhapsody），其織體極其複雜，情感表達則極具張力，其舞曲特質已經完全消失。很多評者（參孫）也指出，蕭邦在1840年代對嚴格對位法的關注，更認為這麼嚴格的對位，是最難以想像會出現在馬厝卡舞曲上，而蕭邦卻將它用進去了。

一開始，此曲採用相當纖薄的織體寫就，帶來一股寂寞感，也揮去了舞曲應有的效果。蕭邦以單旋律展開樂曲，沒有和弦的支撐，像一隻落在冬日枯枝上，被已南飛的同伴所遺棄的候鳥，孤單地啼鳴。

這段九個音的主題，隨後交到左手以淡淡的三和弦在高音部伴奏，像飄浮在外太空的太空船般孤單，那些伴奏和聲彷似遠方星星，無濟於事。這段樂曲的寫法，一般蕭邦學者認為是承繼了巴哈的卡農式（canonic）寫法。蘭茲（Von Lenz）就稱，好似為管風琴所寫一般；強森則認為，這段音樂的古典興味怪異而強烈。

胡涅克則認為，這樣的織體較以往更細膩，和聲更緊湊，雖然犧牲了所謂的自然感，但他認為蕭邦不可能自縛手腳於過往，至此，馬

厝卡舞曲已經讓他寫到了極限，再往下寫，只有自我突破和嘗試創新的風格，可見此曲在蕭邦創作生涯中的關鍵地位。

此曲一開始即以兩段指示要反覆的樂段展開，第一主題反覆一遍後，第二主題是以里底亞調式寫成，這個樂段也標示要反覆，這個開朗的樂段進一步引導了第三個主題進入，並轉回帶有更濃厚對位風格的主樂段，這裡的對位隨即帶領出這首舞曲的中奏，這個中奏是帶有強烈舞蹈節奏、重音在第二拍的節奏強烈的波蘭舞曲，之後則轉入另一段強調單旋律色彩的典型歐伯瑞克舞曲（oberek）。

在這裡，蕭邦浸淫在細微的調性變化中，這段中奏很任性地一再重覆同樣的音形，卻在稍後又完全沒有準備地引導主樂段進入。這次的主樂段，一樣是較富有對位色彩的處理，更大的差別則在第二主題

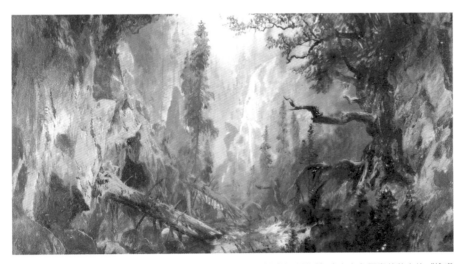

封蘭茲曾向蕭邦指出，這兩段中奏段的調性安排，和韋伯歌劇《魔彈射手》中女主角阿嘉莎著名的《詠嘆調》的進行一樣。圖為該劇舞台背景。

進入後，對位聲部更發展到主題的上方音域去，形成主題被上下兩邊音域的對位聲部夾在中間的情形。

這是非常有想像力而精彩的寫法，等於形成了三道旋律在同時進行，到目前為止，蕭邦的馬厝卡舞曲都還沒有出現這麼豐富織體的寫法。蘭茲曾經向蕭邦指出，這兩段中奏段的調性安排（從E大調到F大調）和韋伯（Carl Maria von Weber）的歌劇《魔彈射手》（*Der Freischuetz*）中女主角阿嘉莎（Agatha）著名的「詠嘆調」的進行一樣。據說，蕭邦對蘭茲聽出這細節感到相當滿意。

隨後，樂曲更以主樂段的前九個音符為動機，一再反覆，到最後則出人意表地以強奏在主和弦上結束。許多評者也注意到，到此蕭邦已經顯露出他對升 c 小調的特別偏好，許多出色的馬厝卡舞曲（如作品 30 第 4 號、作品 41 第 1 號等）都正好以升 c 小調寫成；而這幾首馬厝卡舞曲也都正好染上感傷懷舊的色彩，有些評者更因而推論，這是對波蘭昔日榮耀的懷念之情。

專輯名稱：
FRYDERYK CHOPIN：Mazurkas
Volume 1 / Volume 2
演出者：
Idil Biret
發行商編號：
NAXOS 8.554529 / 554530

專輯名稱：
Chopin：Mazurkas
演出者：
Ronald Smith
發行商編號：
EMI 724358576726

B大調第 33 號馬厝卡舞曲

Mazurka No.33 in B major, Op.56 No.1
創作年代：1843年

作品 56 於1843年，在喬治桑的故鄉諾罕完成，隔年出版。蕭邦將之獻給凱瑟琳·梅柏莉（Catherine Maberly）。梅柏莉是蕭邦的學生，來自英國。這是蕭邦最具實驗性大膽和聲的一套創作，但是，包括強森在內的部份蕭邦論者卻認為，這是蕭邦在靈感上最低落的作品，評價可說相當兩極化。他更認為，和同時期的作品 55 兩首夜曲一樣，都是最乏味的作品。

蕭邦學者參孫就認為，從作品 56 開始的兩套馬厝卡舞曲比不上作品 50 第 3 號的張力鋪陳。不過，在內心世界的展露上，這兩套較為隨性揮灑的馬厝卡舞曲要更勝擅場，但他並不吐露靜謐的私密情感，而是懷舊式的古典情調。

在情感捕捉上，作品 56 第 1 號的特別之處在於其曖昧和對立的情緒。我們從一開始聽到由左手彈奏的主題，其調性一度讓人誤以為是升 c 小調，而且靠著左右兩手共享每小節第一音的奇怪鄰近感，製造出非常單薄孤單的和聲織體，讓音樂在遊移的大小調之間，製造出先是落寞、沒有歸向的情緒，但緊接著右手三和弦主題逐漸上行發展，露出曙光般的暗示（注意這裡左手低音始終停留在同樣的空心五度和弦上，這是馬厝卡舞曲風笛低音的模仿樂句）。

隨後，八度和弦上的光輝和弦打破這種單薄織體，發展出幾乎可能向燦爛探尋的樂句和和聲，但下行的樂句和標示漸弱的記號，卻帶著樂曲回到原先的感覺。因此，聆者的情緒擺盪在這模糊的調性，以及似要高張、卻又跌落的效果之間。

　　此曲以左手的中音部主題開始，這是以往馬厝卡舞曲所未曾出現的情形，之後更維持這個中聲部的主題作為高音部主題的對旋律，這也是蕭邦中期對巴哈對位法著迷的結果。

　　樂曲中奏，則是以右手高音部化成的連續八分音符裝飾線條為主軸、省略了左手第一音，讓重音落在第二拍的樂段。這樣的寫法，在以往蕭邦的馬厝卡舞曲中也未曾出現過。

　　樂曲在重覆第一段樂句後，再現中奏段的連續八分音符樂段，不同的是，原本在此樂段結尾處只有六個小節的右手獨奏段，這時增長為十個小節，這種作法是為了準備即將到來的最後尾奏的準備。

　　尾奏到來前，先是重現第一主題段，之後才出現依第一主題段發展出來的六和弦主題，這段主題帶著和出現在左手的主題相似的音形和節奏，但音的相對位置和調性

德拉克洛瓦所繪之喬治桑畫像

則不同。這種似曾相識感，加強了樂曲前後的連結，為在尾奏僅現的新樂念，提供不致讓聽者感到突兀的關連性。胡涅克認為，此曲很有技巧燦爛的感覺，是整套三曲中較精緻的一首。然而，雖有對位技法的展現，卻缺少了深刻的情感。

另外，此曲雖說是馬厝卡舞曲，實質上卻是一首敘事曲，原因就在其主題樂念之間相關連、具發展性的特質，就好像在說故事一樣，繞著一道主題不斷地轉變。

上述所稱，在最後尾奏出現、將前面主題作發展性延伸，以產生樂曲關連性的作法，正是蕭邦後期馬厝卡舞曲的特色，在作品 56 第 1 和第 3 號、作品 59 第 3 號中都出現同樣的手法。

但是，這種類似交響曲般，找到主題連結性的手法，卻在蕭邦在1846年出版的最後一套馬厝卡舞曲作品 64 中付之闕如。是否到後來，蕭邦不再認為這樣的西方手法適合馬厝卡舞曲了呢？部份學者則認為，缺少了這樣的手法，讓作品 64 少了作品 56 的深度。

專輯名稱：
FRYDERYK CHOPIN：Mazurkas
Volume 1 / Volume 2
演出者：
Idil Biret
發行商編號：
NAXOS 8.554529 / 554530

專輯名稱：
Chopin：Mazurkas
演出者：
Ronald Smith
發行商編號：
EMI 724358576726

致命的戀人——喬治桑

　　在蕭邦一生中，曾與多名女性有過密切來往，甚至曾有論及婚嫁的異性友人。但是，在這所有的女性中，對他的創作和生命最具有影響力，也始終在歷史上與他的名字連在一起無法分開的，就是喬治桑（George Sand, 1804年7月1日～1876年6月8日）。

　　她是一位法國的小說家和女性主義者，雖然在那個時代，還沒有女性主義這個名辭。她原名艾曼婷－露西兒－奧羅兒・杜邦（Amantine-Lucile-Aurore Dupin），後來嫁給杜德望男爵（Casimir Dudevant）而成為杜德望女爵。

　　喬治桑出生貴族世家，祖父是薩克斯公爵（Comte de Saxe），與法皇路易十六是遠房親戚。雖然出生在巴黎，但從小卻是在諾罕（Nohant）的祖母家長大，日後她很多的小說都是以這個童年故鄉為背景。

　　十八歲，她就嫁給了杜德望男爵，對方大她九歲，隔年即生下長子莫里斯（Maurice）、後又在五年後生下次女索蘭（Solange）。但她卻在三十一歲時決定離開先生，獨自帶著兩個孩子生活，並改信猶太教。

　　喬治桑在未離婚前又開始與他人合作小說，因為第一位合作的作者名為朱爾斯・桑杜（Jules Sandeau），她在決定獨自創作後，乃以此名的英文拼法為筆名，自命為喬治桑，並著男裝在公共場合現身，原因可能與這樣的治裝費要比女裝節省得多有關，但也和當時許多場所不許女性進入，而她卻執意要進入有關。但卻因此惹人非議。

　　在當時的社會教條下，上流社會的女性離開先生獨居是司空見慣的事，所以，喬治桑的獨居反而不若她大張旗鼓的男裝和出入男性場合之行徑引人側目。而喬治桑也完全不掩飾自己與其他男性友人來往的事實，她在獨居後先後與四名男性過從甚密，除了蕭邦外，作曲家兼鋼琴

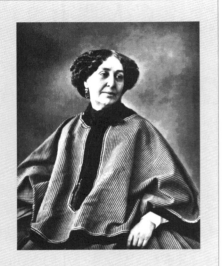

喬治桑是一個男性化傾向的女人，當她以男裝在公共場合現身，引起當時人的側目。

家李斯特（Franz Liszt）也是她的入幕之賓。晚年，她更和法國小説家福樓拜（Gustave Flaubert）書信往返密切，兩人最後更成為知交。

　　除此之外，她也和女演員瑪麗‧多瓦（Marie Dorval）非常親密，因此傳出她們之間有同性情愫存在，但此事卻始終只是時人蜚短流長的話題，未曾獲得證實。

　　1831年，喬治桑在巴黎認識蕭邦，兩人發展出一段致命的戀情。

　　許多人認為，若不是喬治桑硬把蕭邦帶往馬約卡島，不會導致他的早逝。1838～39年冬天，他們來到此島的沃德摩沙鎮（Valldermossa）一座名為卡圖席安修道院（Carthusian）渡假，海島嚴寒的氣候，導致蕭邦肺癆惡化。後來，喬治桑曾在《馬約卡島上的一季冬日》（*Un Hiver a Majorque*）書中提到這段旅程。

　　1848年，她和蕭邦的戀情劃下句點，隔年，蕭邦過世，那年他才 39 歲。許多人深信，蕭邦之死與喬治桑離他而去，導致他心碎有關。

C大調第 34 號馬厝卡舞曲

Mazurka No.34 in C major, Op.56 No.2
創作年代：1843年

作品 56 第 2 號《馬厝卡舞曲》非常簡短而帶有野性感。

這種野性感，來自於左手從一開始即採用連續二十八個小節始終未變的空心五度和弦，一直到中奏出現，這道和弦才告終止，而蕭邦使用這道和弦的方式也是非常波蘭式而鄉俗地，他以前一小節一個附點二分音符、配上下一小節落在後兩拍上的兩個四分音符來安排，造成一種重音錯落，前一小節落在第一拍、第二小節卻落在第二拍重音的方式，創造了西方古典音樂史上沒有人採用過的重音節奏，而這其實是他借用馬祖瑞克（mazurek）節奏而成的手法。

即使在這麼濃厚的波蘭民俗樂風中，蕭邦還是不忘對位旋律的趣味，在風笛低音之上，他寫了一個三音的中聲部動機，以四分音符構成，一再緊隨著高音部主題樂句完成的最後才相伴出現，饒富曲味，這也是他的馬厝卡舞曲中期和早期最大不同之處。

樂曲的中奏段，採用反覆記號反覆兩次，並使用古調式（里底亞調式）來表現出波蘭原始馬厝卡舞曲的音響，接下來的插入段也是採用古調式。而且，它延用了中奏段的音形和節奏形但是卻選擇在高音部發展，連樂句最後落在第二和第三拍標示著要突強的兩個八和弦也一樣。

這之後以八分音符持續在左右兩手間不斷進行的圓滑奏段提供了樂曲在相似的動機下，進一步的發展，藉此達到全曲的關聯性，卻擁有比早期馬厝卡舞曲更豐富的樂念。

　　最後，樂曲在左手的空心五度和弦伴奏下，又回到主樂段，這時，不再是前後分別落在第一拍和第二拍重音的節奏形，而是由一個附點二分音符和三個四分音符，前後都一樣將重音落在第一拍的方式來重現主樂念。

　　一位研究蕭邦的學者卡拉索夫斯基（Karasowski）曾經說，此曲應該是顯現了蕭邦創作時的某種心態，他說蕭邦似乎是受苦於憂鬱心情，而藉由毒品求得一時解脫和轉移注意力，這似乎說中了此曲那種麻木、反覆的節奏感中，間歇帶著苦澀的感受。

專輯名稱：
FRYDERYK CHOPIN：Mazurkas
Volume 1 / Volume 2
演出者：
Idil Biret
發行商編號：
NAXOS 8.554529 / 554530

專輯名稱：
Chopin：Mazurkas
演出者：
Ronald Smith
發行商編號：
EMI 724358576726

C小調第 35 號馬厝卡舞曲

Mazurka No.35 in c minor, Op.56 No.3
創作年代：1843年

　　胡涅克對這首長篇《馬厝卡舞曲》相當不看好，他認為此曲是用頭腦寫成的，而不是用心，而且不夠完整；強森也認為，此曲只是作品 56 第 1 號的續貂之作，甚至還比它更單調。但他也承認，有些和聲已經具備華格納的前衛風格，並說此曲適合在某種心情下聆聽，尤其是閒下來發呆獨思時。

　　此曲雖然篇幅甚長，基本上卻沒有明顯的主題和相對豐富的發展性，而是一直在簡單的幾個樂念上盤繞不去。音樂的演進和變化，是靠著飄忽不定的不穩定調性來達到的，這也是被稱為具有華格納風的原因所在。

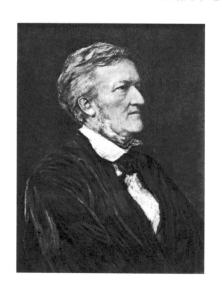

　　蕭邦至今的三十五首馬厝卡舞曲中，以此曲的對位性格最強烈，採用對位手法，他的目的並不在創

C小調第 35 號《馬厝卡舞曲》的有些和聲，已經具備華格納（如圖）的前衛風格。

造古代曲風，而是藉之加強音樂中低聲部、增進樂曲的和聲織體，並讓原本作為和聲基礎的中低聲部，獲得獨立於主題的進行方向。

在這首曲子裡，幾乎四小節中就會有三小節讓中低聲部獲得對等於高聲部、或是僅次於高聲部的對旋律，其比重是相當大的。也或許是這方面的考量，讓樂曲大幅削弱了早期馬厝卡舞曲那種仰賴即興揮灑的旋律美，而較走向和聲與聲部的鋪陳和計算。

此曲一開始，就以中聲部、左手的 G 音，先揭示了這種強調中低聲部的作法，接下來第一道主題也落在左手，而且是與高音聲部走了完全相反的下行音階來處理，兩道聲部同時朝不同的方向進行，因此獲得了聆聽上的獨立性，而不是從屬於對方的地位。

整首《馬厝卡舞曲》，不管在主題建構的簡化、發展的有機性關

連、對於和聲織體的豐富要求，與通篇作品的抽象化寫法，都讓人感覺這是首訴求著與以往蕭邦作品不同聆賞態度的作品。

雖然在將樂念予以充份發揮的豐富度上，遠不及貝多芬在鋼琴奏鳴曲中達到的層面，但它徹底轉變馬厝卡舞曲的實用性質，朝向比以往更進一步的音詩（tone poem）題材去發展，更有甚者，在對於短小樂念的敏感掌握，以及運用這些樂念來擔負主宰樂曲性格、乃至扭轉樂曲超過賞心悅耳的小品上，都有著明顯的突破性。

只是這種突破性和實驗性，並未獲得終極成果，只是停留在過程。正因如此，既失去蕭邦早期憑賴直覺創作的旋律美和獨特性，也沒有具備足夠圓熟的智性技法來支撐樂曲，引人進入更進一步的境界。

漢柏格（Paul Hamburger）這位蕭邦學者認為，此曲是蕭邦馬厝卡作品中的黑馬。樂曲在從五個升記號轉成兩個降記號、兩個降記號轉成三個降記號，以及尾奏第十一到十六小節等處，都能看到蕭邦採用非常難以預料的和聲進程，正是這樣的手法，迎接了未來華格納作品的來到。

專輯名稱：
FRYDERYK CHOPIN：Mazurkas
Volume 1 / Volume 2
演出者：
Idil Biret
發行商編號：
NAXOS 8.554529 / 554530

專輯名稱：
Chopin：Mazurkas
演出者：
Ronald Smith
發行商編號：
EMI 724358576726

a 小調第 36 號馬厝卡舞曲

Mazurka No.36 in a minor, Op.59 No.1
創作年代：1845年

　　到了完成作品 59 的三闋馬厝卡舞曲時，蕭邦已經有十二年的馬厝卡舞曲創作經驗了。當年，以二十二歲青春之齡創作第一首馬厝卡舞曲的蕭邦，現在已是一位見到自己中年身形、確立了樂壇地位的名家，卻也是一位已經嗅到死亡氣味，不久人世的遲暮藝術家。

　　蕭邦是否意識到這點了呢？我們並不清楚，但是，在他這些原本最獨特而充滿原始脈動的馬厝卡舞曲中，那種活力的確消失了，代之而起的是更普遍的詩意和細膩的創作手法。

　　這套作品 59，也是在喬治桑的老家諾罕創作的，1845年夏天完成，同一年出版，也是蕭邦第一次沒有題獻給任何人的馬厝卡舞曲集。有評者認為，蕭邦在經過了作品 56 短暫的靈感低落之後，在此重拾了創作馬厝卡舞曲的靈感和新鮮感。

　　到這時的蕭邦，顯然對創作有著更高的要求，學者卡爾伯格（Joffrey Kallberg）就比較了蕭邦當時拒絕出版的手稿和後來發行的樂譜，發現差異很大，看得出蕭邦經過一再的思考和塗改。

　　事實上，這種差異也存在初版樂譜和後來的版本之間，像在1845年由柏林出版商史坦（Stern & Co.）印行的初版中，主樂句（到十二小節以前）並沒有反覆，而是直接進入到中奏。這種情形，到了隔年

MAZURKA.

F. Chopin. Op. 59.

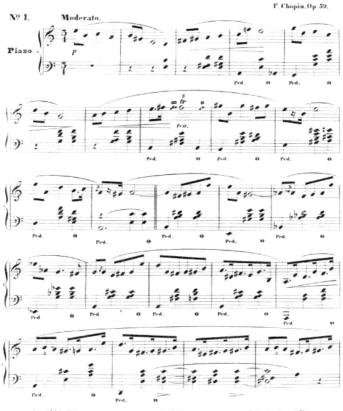

Propriété des Editeurs. S. et C.º 71. Berlin chez Sh. en et C.º

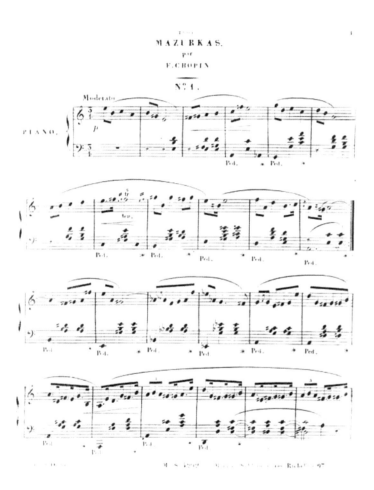

交由巴黎出版商史勒辛格（Schlesinger）出版的樂譜時，就已經改變成現版以反覆記號標示的情形了。

　　一般公認，作品 59 第 1 號是蕭邦馬厝卡舞曲中的傑作，事實上，這也是鋼琴家最常演奏的一首。胡涅克認為，蕭邦選擇了 a 小調創作的主題樂句，頗類似作品 41 中的升 c 小調《馬厝卡舞曲》，但是，蕭邦居然可以完全不受到前作的影響，走出全然不同的風格，簡直就是藝術奇蹟。他形容，這是在一條看似相似的路上，走下去後，卻來到一塊全然陌生的林間空地，飄著罕見香味的各式花朵。

　　另一位蕭邦學者哈道夫（Hadow）特別欣賞在第四小節左手出現的降 A 音，這個音讓合聲有了奇妙的轉變；強森則指出，此曲展現蕭邦最個人且獨創的轉調手法（他應該也是在指第四小節的降 A 音）。他認為，此曲中相當任性而狂野的調性使用，足以讓當初狂言想要撕爛蕭邦作品 7《馬厝卡舞曲》的雷爾斯塔（Rellstab）更加忿怒。

　　這整首《馬厝卡舞曲》的種種新穎手法，跳脫了早期馬厝卡舞曲寫實人像畫似的欣賞方式，而必須以欣賞一幅抽象畫般，不能細細賞玩那些依照合理邏輯可以享受的輪廓（旋律）和光影（舞曲節奏），而是在那隱微的明暗變化（和聲調性）和筆觸流動（主題變化）中，被牽引著情緒，然後在聆者心中投射出一個籠統而難以描述的畫面。

降A大調第 37 號馬厝卡舞曲

Mazurka No.37 in A-flat major, Op.59 No.2
創作年代：1845年

乍聽之下，這首舞曲似乎卸除了蕭邦在1840年代其他馬厝卡舞曲的特色：既沒有他當時醉心的對位色彩、也沒有中後期那種心境壓迫所造成的內斂創作風格、更沒有逐漸擺脫傳統馬厝卡舞曲影響的藝術性表現。此曲樂天、輕巧、可愛、單純，彷彿一首德國民謠。（胡涅克也指，此曲沒有尼克斯所稱的「野性美」）。

除此以外，此首還是有著早期所沒有的特徵：像是明朗的西方調式和節奏；在處理題材上，也展現了不同的創作方式，例如在主題的呈現上，在第一段將主題以單音呈現後，第二段則是加上六度音的方式來豐富和聲織體，削弱了蕭邦音樂特有的歌唱和圓滑奏性質，因此蕭邦以往並不特別在意，而且這種鋼琴寫法，比較像是德國的舒曼（Robert Schumann）和未來的布拉姆斯（Johannes Brahms）所會採用的和聲方式，蕭邦是否受到他們的影響而採用這樣的手法呢？

從中奏的性格轉變來判斷，蕭邦似乎有意依照所謂的「華麗圓舞曲」（valse brillante）的風格來寫，而刻意採用較濃的和聲織體，以求有助於樂曲的燦爛效果。同樣的例證也可以在最後的連續八分音符華彩段中可以看出來，這是借用圓舞曲寫作經驗而轉用於馬厝卡舞曲的手法。

英國學者哈道夫（W. H. Hadow）認為，此曲或可視為蕭邦馬厝卡舞曲中最優美的一首。不過，此曲在現代受到的喜愛並不多，或許因為它既不具備蕭邦特有的感傷或地方色彩，又不那麼像圓舞曲般輕巧討喜。雖然如此，這還是一首可以看到相當多細膩創作手法的作品。

　　此曲的尾奏很特別，蕭邦學者卡爾伯格（Jeffrey Kallberg）比對過此曲的初版和最後的決定版樂譜，就發現這部份蕭邦經過一再的推敲，呈現出出版和決定版樂譜大幅的差異。

　　但是，我們現在能取得的1945年柏林版初版樂譜（Stern & Co.）和1948年後出版於倫敦的再版樂譜（Wessel & Co.），則無法看到他所指出的差異何在。這首曲子在將主題轉入左手時的寫法，削薄了樂曲先前發展為燦爛圓舞曲的走向，落回到小品的馬厝卡上，讓人不禁想像，如果這樣的題材落入同時代的李斯特手中，將能夠獲得多麼華麗的寫法，而蕭邦卻規避了這種可能。

專輯名稱：
FRYDERYK CHOPIN：Mazurkas
Volume 1 / Volume 2
演出者：
Idil Biret
發行商編號：
NAXOS 8.554529 / 554530

專輯名稱：
Chopin：Mazurkas
演出者：
Ronald Smith
發行商編號：
EMI 724358576726

升 f 小調第 38 號馬厝卡舞曲

Mazurka No.38 in f-sharp minor, Op.59 No.3
創作年代：1845年

　　這首相當受喜愛的馬厝卡舞曲，可以說是蕭邦後期的靈感之作。此曲在幾個美好的樂念之間，有著巧妙的轉折。胡涅克將之與作品 6 同樣以升 f 小調譜成的馬厝卡舞曲相比，認為此曲要在樂念和完成度上更崇高許多，儘管缺少了尼克斯所謂的野性美。

　　他也點出，在第三小節上的三連音有著主角般的地位，在這主樂段最後，這個三連音轉為升 F 大調，在這個大調最後則又轉為升 D 大調，這是蕭邦創作力最高的表現。

　　他說：節奏和旋律這兩項隨時間流逝不留情的事物，卻都成了蕭邦手中的俘虜；而悲傷、細緻、大膽創新、纖細的感傷以及樂觀的藝術等等，一同讓這首《馬厝卡舞曲》成為傑作。胡涅克在所有蕭邦馬厝卡舞曲中，用過最強烈的讚歎詞，就屬這一段話，可見他對此曲的喜愛和推崇。

　　卡爾伯格也比對過這首樂曲的手稿和最後出版樂譜，發現其中原本手稿中以反覆記號來呈現的主樂段，在最後出版的樂譜中，則將整段樂曲 g 小調樂段改成了升 f 小調，藉此，蕭邦希望在調性上讓此曲與作品 59 其他兩曲間，獲得較完整的調性連結。為了獲致曲中這種調性的連結，蕭邦從樂曲中奏轉入升 F 大調（六個升記號）後的第二十一小

節開始，一個一個地拿掉升記號，好讓樂曲能在最後返回到主調升 f 小調。

而在這樣調性的轉變中，蕭邦要加進他對對位法的研究，一等到他達到升 f 小調的主調性後，他迫不及待地引進卡農式（canonic）的對位手法，先在右手唱出主題，然後就在左手低八度跟進。

這整首《馬厝卡舞曲》的情感層面非常豐富，雖然還不像蕭邦在敘事曲或詼諧曲中，擁有那麼大鋪陳的篇幅，但在這麼僅有的三分半鐘裡，將主題和其細微的動機，運用和聲的變化和對位聲部的織體濃淡對比，表現了相當難以掌握而讓人有餘韻猶存，想一再探究的回味之美，而不像早期的馬厝卡舞曲那樣，雖然美而感人，卻是一望而盡，沒有太多的回味空間。

究其原因，正在蕭邦沒有將樂曲的動機依照熱情發展到最高潮，而是在適當的比例下，讓每一道動機都擁有各自的空間，因此，既讓人感受到這些主要元素的吸引力，並給予發展方向，卻又有所保留地適可而止，如此一來，一切就盡在不言中了。

第五屆蕭邦音樂比賽的海報。

B 大調第 39 號馬厝卡舞曲

Mazurka No.39 in B major, Op.63 No.1
創作年代：1846年

　　作品 63，是蕭邦生前最後出版的馬厝卡舞曲，他過世後，出版社又陸續出版了作品 67、68 各四首的馬厝卡舞曲，那也是蕭邦生前就交付出版，只是未及在他生前印刷成冊，所以應該也算是獲得蕭邦認可的作品。

　　作品 63 的《馬厝卡舞曲》出版於1847年，1846年夏天於喬治桑的家鄉諾罕完成。當時正值他與喬治桑的感情低潮期，創作一直無法得心應手，但一般認為這套作品還是不乏靈感和詩意，創作力也未見衰減。但很明顯的，這三首馬厝卡舞曲在蕭邦同類作品中受到喜愛的程度，並不那麼高。其中最受到喜愛的是第 3 號。

　　這套作品完成後，蕭邦獻給老朋友蘿拉・澤絲諾芙絲卡女爵（Comtesse Laura Czosnowska），蘿拉和蕭邦的姐姐露薇卡（Ludwika）也是好友，當時正當 36 歲，受蕭邦和喬治桑之邀，來到諾罕與他們作伴共渡夏日假期，但似乎因為她的一些行為舉止不容於喬治桑和兩個小孩，而排擠在喬治桑的親友圈外，讓她的這個夏天過得不太愉快。

　　尼克斯認為這套作品完全沒有晚期那種靈感衰頹的跡象，而擁有蕭邦早期馬厝卡舞曲的新鮮和詩意而感到好奇不已。此三曲中，尼克斯特別鍾愛第 1 號的輕巧可愛，也指出第三曲中蕭邦對於對位作曲法的強調。

尼克斯似乎特別滿意於這套作品：「如果我們從作曲家本人的觀點去看，就能發現自己遺漏了多少新意和奇妙、美好而迷人的部份。尖銳的和聲、半音階的過門、製造了懸宕和期待、錯置的重音、完美五度和聲的演進（足以讓學院派大驚失色）、突然的轉進和意想不到的減音程，一切都那麼的無法解釋，找不到合乎邏輯的鋪陳，讓一直想要循著作曲家腳步探索他創意的人深受挫折。但蕭邦這一切的作法，都是為一個目的而來，是為了用樂曲親切的經驗表達出一種獨創性。這許許多多細節之中的感情意涵（只所以稱之為細節是因為比重上）其實是足以讓人瞠目結舌的。」

　　作品 63 第 1 號《馬厝卡舞曲》是一首非常活潑的舞曲，但如果不是蕭邦刻意將重音安排在第三拍、並以一個顫音裝飾它，很可能會讓人誤認為是一首圓舞曲。

維也納卡林西亞歌劇院門前的廣場。

蕭邦將第一主題的和聲予以厚重化，一開始只是三和弦，但當主題第二次出現時，則出現了八和弦。進入中奏段以後顯露出卡農性格，有時候甚至是在右手主題上，在八度上下跳躍著，將一道旋律第一次演奏時出現在低八度處、第二次出現時一開始還在原音域、但樂句一半卻意外跳高八度，不是合於邏輯的安排，製造了意外，也捉住了聽者的注意力。同時，這個中奏段從第二主題開始，交由左手演唱，也加強了樂曲在對位寫法上的趣味性。

這首樂曲的主題數量其實很少也很簡單，但是蕭邦透過有時以三連音、有時則加上顫音等手法加以變形，造成聆聽上的趣味和變化，卻又總是在出奇不意間，且總是只採用其中的動機元素，而不是整段借用，借用這些動機當作過門串場，讓樂曲在原始的主題之外，多了一些具有連貫性卻能平添變化的旋律元素，是讓整首樂曲既不致因太短的篇幅擠下太多的樂念，而造成聆聽上的疏離感、又不致因為樂念簡單而導致聆聽上的乏味，是一種相當經濟有效率的創作手法。

專輯名稱：
FRYDERYK CHOPIN：Mazurkas
Volume 1 / Volume 2
演出者：
Idil Biret
發行商編號：
NAXOS 8.554529 / 554530

專輯名稱：
Chopin：Mazurkas
演出者：
Ronald Smith
發行商編號：
EMI 724358576726

f 小調第 40 號馬厝卡舞曲

Mazzurka No.40 in f minor, Op.63 No.2
創作年代：1846年

　　作品 63 第 2 號是首標示著「緩板」（Lento）的簡短馬厝卡舞曲，但整曲聽下來卻好似相當的豐富，不似樂譜只有兩頁一百小節那麼短。胡涅克形容，這是首在風格或是內容上都簡短且不難理解的作品，其所擁有的哀愁特質要更濃些。這首《馬厝卡舞曲》既不採用蕭邦早期對節奏的強調，也不採用後期對於對位織體的趣味，相反的，卻似乎引用了蕭邦夜曲那種著重於右手旋律如歌（canbtabile）線條的傾向。

　　在主樂段中，蕭邦讓樂曲大幅度地浸淫於這種線條的流動裡，胡涅克所謂的悲歌氣質，就是來自這長達八個小節的主旋律中。在樂曲第二次反覆這道旋律時，蕭邦則加進了半音階（chromatic）的手法來裝飾線條，這更讓他處理此曲的手法接近他在夜曲中的方式。

波蘭村莊的景色。華沙時代的蕭邦，表現得如鶴立雞羣般傑出。

中段開始顯現了對位的趣味，蕭邦用類似舒曼鋼琴小曲來達到他希望豐富中聲部的目的，他創造了一個由四個八分音符組成的小動機，放在中聲部裡，一開始，只是間歇地出現在樂句最後兩小節，之後則藉此讓中聲部獲得篡位的機會，在樂曲轉入第二個插入句前，在標示著漸強的四個小節中，將樂曲降到原本擔任配角的中音域去，之後再回到高音域進入第二插入句。然後，就很快地返回到主樂句，將樂曲帶入尾聲。

這整首《馬厝卡舞曲》採用非常低調而像是淡彩一樣的寫法，全曲沒有太大的藝術企圖，似乎只是一張即興的心情速寫，而不像是想要登入廟堂的輝煌大作。雖然如此，其簡單的訴求卻很容易打動人心。

專輯名稱：
FRYDERYK CHOPIN：Mazurkas
Volume 1 / Volume 2
演出者：
Idil Biret
發行商編號：
NAXOS 8.554529 / 554530

專輯名稱：
Chopin：Mazurkas
演出者：
Ronald Smith
發行商編號：
EMI 724358576726

升 c 小調第 41 號馬厝卡舞曲

Mazurka No.41 in c-sharp minor, Op.63 No.3
創作年代：1846年

　　作品 63 第 3 號馬厝卡舞曲如果不講曲名，可能會讓人誤認為是一首「悲傷圓舞曲」（valse triste）。事實上，胡涅克就稱之為蕭邦另一首《升 c 小調圓舞曲》的充數之作。

　　這首《馬厝卡舞曲》不僅僅有著旋律美，也有著仔細推敲之後獲得的音樂構造之美。蕭邦在樂曲尾奏重覆主樂段時，在高八度音上寫了卡農式的對位樂句，這段寫法讓艾勒特（Louis Ehlert）說出了：「就算是一位頭髮已灰白的音樂老學究，也不可能在這八度音上寫出更完美的卡農。」

　　事實上，蕭邦不僅在尾奏的高度音上寫了對位卡農，也在低八度音處寫了對位卡農，而這些卡農則是旋律讓人回味無窮的原因之一。類似的手法，也被李斯特用在他依舒伯特（Franz Schubert）的藝術歌曲《小夜曲》（Staendchen）中，他在高八度處模仿主題演唱，製造出像是夜鶯在半夜輕聲回應歌唱者歌聲的效果，但他的方式是模仿主旋律，而蕭邦則是另創了一道動機。

　　這首《馬厝卡舞曲》非常短，前後只有七十五個小節，在蕭邦的馬厝卡套作中，很少在最後一曲是這麼短的，但即使如此，此曲還是作品 63 中最出色的一首，這一點則和先前馬厝卡舞曲在每一套中，

以最後一曲為壓軸的情形是一樣的。

　　至於此曲所採用的對位手法，蕭邦是以寫出動機而非對旋律（counter-melody）的方式來處理，而且他用近乎頑固的動機來鋪陳他在進入尾奏前的那段卡農寫法，在這裡，他一再使用 B-A- 升G這三個音作為動機，在每一樂句尾段出現。而同樣的動機，在尾奏則不僅出現在中音域，也出現在高八度的音域，而且是改成上行音形，但卻一樣是三音的動機。

專輯名稱：
FRYDERYK CHOPIN：Mazurkas
Volume 1 / Volume 2
演出者：
Idil Biret
發行商編號：
NAXOS 8.554529 / 554530

專輯名稱：
Chopin：Mazurkas
演出者：
Ronald Smith
發行商編號：
EMI 724358576726

G大調第 42 號馬厝卡舞曲

Mazurka No.42 in G major, Op.67 No.1
創作年代：1835年

在1840年代初期，位於德國梅因茲（Mainz）的樂譜出版商蕭特（B. Schott）接連向當時幾位出色的作曲家邀稿，包括孟德爾頌（Mendelssohn-Bartholdy）、陶貝格（Thalberg）、貝多芬的學生徹爾尼（Carl Czerny）和蕭邦等人，請他們寫就一套足以代表那個時代的作品。

結果，蕭邦就接連寫下了作品 67 和 68 共八首的馬厝卡舞曲。這些作品應該是在蕭邦在1840年前後到1849年他過世前，陸陸續續寫下來，並特意從其他馬厝卡舞曲中挑選出來，保留給出版商集結出版用的。但是，卻來不及在蕭邦生前出版，一直到1855年，蕭邦過世近六年後才出版。

但每一首作品，蕭邦生前都已經指明要呈獻的對象。第 1 和第 3 號都在1835年完成，他心目中要呈獻的對象是他在波蘭的老朋友安娜‧穆洛柯西葉維次（Anna Mlokosiewicz）和一位作家克雷曼汀娜‧霍夫曼（Klementyna Hoffmann）。

第 2 號則是1849年春天，蕭邦過世當年寫成的。

至於第 4 號，則是1846年完成，當年因為法國政治圈的紛擾，迫使蕭邦不得不接受倫敦方面的邀請，前往愛丁堡旅遊，也就在此地寫

下這首馬厝卡舞曲。

有人認為，作品 67 和 68 都不該視為蕭邦首肯發表的作品，而是他過世後負責校定樂譜的封塔納，以及蕭邦的姐姐露薇卡擅自決定為他發表的。畢竟，蕭邦在過世前曾經囑咐親人，要他們在自己過世後將未發表的樂譜和草稿都燒毀，不得發表。

後世的評者，對封塔納未照蕭邦的創作年代安排這些馬厝卡舞曲，也頗感到疑惑；尼克斯更認為，封塔納不該擅自將蕭邦刻意保留未發行的手稿出版，尤其是作品 67 號的四首最不該問世。至於曲序，封塔納應該是按照 G 大調、g 小調、C 大調、a 小調這樣的關係調性來編排，作品 68 也是如此。

作品 67 第 1 號《馬厝卡舞曲》的創作日期，一般公認是1835年就完成，但是克林沃斯（Klindworth）卻認為是在1849年，而尼克斯則是與一般看法相同，認為是1835年；胡涅克也認同尼克斯的看法，認為比較像蕭邦年輕時代的作品，相當輕快但有點造作；強森也認為，若真是1835年所作，那拿來與同一年完成的作品 24 相比，就沒有特別出色，也難怪蕭邦沒有將此曲選出來發表。

此曲另一個啟人疑竇之處，則是在彈奏上。在第二小節開始的三小節裡，主題都反覆在一個附點十六分音符上標示要顫音（trill），這會造成這個音符時值在樂曲標示要以活潑地（vivace）的速度下進行時，無法精確地依譜面要求執行，蕭邦為什麼要這樣寫，而不將這個顫音寫成是下一個四分音符的前倚音，這是在作曲上相當不精確的一種標示法，如果從蕭邦未同意樂譜出版的角度去看，或許就能理

解，他可能也還沒有釐清這點，所以壓住樂譜不讓出版。

　　這是一首相當簡短的馬厝卡舞曲，但其中還是有幾處是蕭邦其他馬厝卡舞曲中不曾見到的手法，像是一長串連續八個音以附點寫成的下行音符，充斥在中奏樂段（樂譜上標示著要輕快活潑地 leggiero），以及中奏最後用左手的倚音製造出波蘭風笛的頑固低音效果，都是相當新鮮的手法。

專輯名稱：
FRYDERYK CHOPIN：Mazurkas
Volume 1 / Volume 2
演出者：
Idil Biret
發行商編號：
NAXOS 8.554529 / 554530

專輯名稱：
Chopin：Mazurkas
演出者：
Ronald Smith
發行商編號：
EMI 724358576726

g 小調第 43 號馬厝卡舞曲

Mazurka No.43 in g minor, Op.67 No.2
創作年代：1849年

　　這首非常知名的馬厝卡舞曲的創作日期，尼克斯和克林沃斯的看法也有歧異，這次，尼克斯認為是1849年完成的，而克林沃斯則反而認為這是1835年的作品。但胡涅克還是站在尼克斯這邊，認為此曲應是1849年的創作，這也是後代一般公認的意見。但是，蕭邦的姐姐露薇卡卻堅稱完成於1848年，除此之外，也有人認為此曲是1845年的創作。

　　不管如何，此曲的優美讓它成為蕭邦「馬厝卡舞曲」作品中最常被演奏的一首，若照尼克斯看法，不該讓封塔納出版這套樂曲，那世人就沒有機會聽到這麼美的一首馬厝卡舞曲了。

　　此曲有著蕭邦晚年馬厝卡舞曲少有的出色旋律，也完全不強調對位，曲意、織體和節奏都非常簡單易懂，又有著馬厝卡舞曲特有的調式和獨特風格，其實說是蕭邦早期的作品，不如說是晚期作品更合理。

　　除了旋律、調式和風格酷似早期作品外，中奏是以反覆記號標示，而不像蕭邦中後期避免使用反覆記號，有很明顯的不同。但是，在樂曲最後一個兩小節，蕭邦引用了夜曲的裝飾手法來變形主題，這卻是晚期馬厝卡舞曲才會採用的手法。不論如何，這首馬厝卡舞曲受到歷代的鋼琴家和蕭邦喜愛者的推崇，絕對是馬厝卡舞曲的最佳代表作之一。

C大調第 44 號馬厝卡舞曲

Mazurka No.44 in C major, Op.67 No.3
創作年代：1835年

　　作品 67 第 3 號是一首非常平易近人的馬厝卡舞曲，中奏只有短短的八個小節，其餘段落則全部由主題反覆所組成（六次之多），整首樂曲的主題就只有兩道，構成十分簡單。

　　在第一主題上，蕭邦為避免反覆過多造成乏味，而在第二次反覆會加上六度和聲，除此之外沒有太大變化，連和聲都是一樣的；至於中奏，則是以左右手同奏D音並持續兩小節六拍的長度不變，再於其上和其下各進行一道上行和下行的第二主題，這種作法按理是後期蕭邦才會使用的，也就是讓左右手的進行獨立，所以，雖然蕭邦的姐姐堅稱此曲是1835年所作，但真實的日期還是值得再細加推究。

　　至於樂曲那悠揚的主題，其實比較像是蕭邦的圓舞曲，在調式上，是已經西方音階調式下的風格，完完全全沒有蕭邦早期馬厝卡舞曲藉助大量古調式（ancient modes）來製造波蘭音樂風格的特色了，就這一點而言，此曲的創作日期也值得再推敲。這首《馬厝卡舞曲》也被用在芭蕾舞劇《仙女》（Les Sylphides）中，因此也受到許多鋼琴家的歡迎。

a 小調第 45 號馬厝卡舞曲

Mazurka No. 45 in a minor, Op.67 No.4
創作年代：1846年

　　這首 a 小調馬厝卡舞曲非常有名，尤其是以鄰近音疊音寫成的中奏樂段，被許多人視為蕭邦纖細曲風的代表作。同樣的曲風，在他部份的夜曲中也常會出現，但在馬厝卡舞曲裡並不常有。

　　這首馬厝卡舞曲並不長，但中奏段和插入段卻都標示著反覆記號要各反覆一次。整首樂曲的構成並不複雜，但憑著那獨特的旋律創造，讓人印象深刻。雖然胡涅克對此曲的評語不佳，不過，強森認為，此曲是整套作品 67 中最出色的一曲，並猜測若蕭邦能夠活下來

A小調第 45 號《馬厝卡舞曲》帶有奇妙光彩，有一點夜色裡閃爍著異樣深藍星光般的特殊感覺。
圖：梵谷《星夜》

作決定，或許也會把此曲挑進他的下一套「馬厝卡舞曲」集中，並認為此曲就算不夠好到提高他在歷史上的地位，也絕對不會更差。

強森推測此曲是1846年完成的，一般看法也是如此。此曲的樂譜版本有許多種，最主要的差別在於曲中的三連音，有些版本把三連音寫成顫音（trill）。這首曲子蕭邦一樣引用里底亞四度調式（a 小調上第四音D音升高半音）來譜寫，這也是此曲帶有奇妙光彩，有一點夜色裡閃爍著異樣深藍星光般的特殊感覺。

但是，全曲中最巧妙的，還是在第一次反覆記號出現的中奏段裡的幾個四小節疊音，以及同一樂團中，反覆記號前倒數第四到第二小節裡，以半音階（chromatic）譜寫的那段過門（passing）旋律。

專輯名稱：
FRYDERYK CHOPIN：Mazurkas
Volume 1 / Volume 2
演出者：
Idil Biret
發行商編號：
NAXOS 8.554529 / 554530

專輯名稱：
Chopin：Mazurkas
演出者：
Ronald Smith
發行商編號：
EMI 724358576726

C大調第 46 號馬厝卡舞曲

Mazurka No.46 in C major, Op.68 No.1
創作年代：1830年

　　到作品 67 以前的馬厝卡舞曲，按照出版先後排列下來，一直排到第 41 號的作法是一般公認，但到了作品 67 以後則出現歧異。有些出版商會在作品 67 和 63 之間，插入兩首沒有作品編號的遺作，分別是 a 小調無編號，有著「我們的時代」（notre temps）這個標題的馬厝卡舞曲，被列為第 43 號、以及扉頁附有「獻給好友艾彌兒‧蓋雅」（A son ami Emile Gaillard）字樣的 a 小調馬厝卡，被編為第 42 號。於是，這之後的馬厝卡舞曲的曲序，就開始出現差兩號的情形。

　　作品 68 這四首馬厝卡舞曲，同樣是由梅因茲的出版商蕭特委託蕭邦創作的，並在蕭邦過世後由封塔納和蕭邦的姐姐露薇卡集結校定後出版。一般推斷其創作年代，第 1 號和第 3 號在1830年完成、第 2 號是1827年、第 4 號則是1849年。

　　雖然是早年的作品，卻有許多蕭邦最廣為人知的旋律。因此，儘管多位蕭邦傳記作者和學者對此套評價並不特別高，但卻是蕭邦馬厝卡舞曲中最常被演出的一套。

　　另外，作品 68 是四曲中最不完整的，在1855年首版之前，此曲早在1852年就單獨出版過，而當初負責校定此樂譜的人是封修姆（Auguste Franchomme），他是根據蕭邦一份非常難以辨讀的手稿重

建此曲，後來，幸虧英國學者海德禮（Arthur Hedley）在封修姆一位姓雷彌爾－安德列（Lemire-Andre）後代家中，發現了原始手稿，因此得以修正某些錯誤。

之後，此譜在1960年代又經波蘭學者艾克特（Jan Ekert）依據海德禮發現的手稿，重建了一段最難辨讀的部份，乃在1960年代以後，逐漸成為眾所公認的版本。但因為問世不到半世紀，此版本的權威性終究比不上已經問世一百五十年的封修姆版，所以，有時也會遇到有人採用法氏版樂譜的情形。

作品 68 第 1 號從節奏和調式安排來看，應屬於早期的創作。此曲的重音落在第三拍，這是蕭邦早期馬厝卡舞曲的特色，同時也引用里底亞四度的調式，以求製造波蘭民俗音樂的獨特效果。

這首樂曲採用明顯的馬祖瑞克舞曲（Mazurek）的形式（包括上述的重音落在第三拍），也是蕭邦早期馬厝卡舞曲的強烈證據。這首活潑、充滿生氣的馬厝卡舞曲儘管廣為人知，在胡涅克這位早期蕭邦傳記作者的眼中，卻只是平凡之作；強森更只用不到一行的文字，就將此曲介紹完。

值得注意的是，在1855年初版由封塔納掛名校訂初版的樂譜上，是將作品 67 和 68 合在一冊，因此，作品 68 第 1 號在樂譜上是標著第 5 號——這不是很合理的編號。

左頁：C 大調第 46 號《馬厝卡舞曲》製造波蘭民俗音樂的獨特效果。圖為波蘭景色。

a 小調第 47 號馬厝卡舞曲

Mazurka No.47 in a minor, Op.68 No.2
創作年代：1827年

作品 68 第 2 號，同樣也是深具代表性的蕭邦作品，可以這麼說，如果沒有這首舞曲，蕭邦的馬厝卡舞曲不會被那麼多人聽到。

和上一曲一樣，在 a 小調的第四音上採用升四度造成里底亞四度調式，那奇妙的異國感就是來自於此。和蕭邦早期的馬厝卡舞曲一樣，這首標示著緩慢的（Lento）的《馬厝卡舞曲》，有著強烈的反覆性格。即其主題樂句是用一再反覆來呈現，而不像後期會在和聲或是主題上作些許的變化。

此曲的重音落在第三拍，但蕭邦藉用顫音（trill）來拖延並強調這個效果。此曲的重覆性格也表現在主題轉入C大調後，出現反覆記號的樂段。另外，在C大調樂段之後，轉入A大調的中奏馬祖瑞克（mazurek）舞曲樂段時，也再度使

李斯特所著《蕭邦傳》一書的封面。

用反覆記號，這個樂段的重音落在第二拍上，和前面樂段落在第三拍是不同的。

　　相較於蕭邦中後期強調較薄弱的旋律和節奏這類表象上的音樂元素，而著重在全曲抽象的詩意刻劃，這首馬厝卡和早期馬厝卡舞曲一樣，給予這類實質官能性的元素較多的關照，依照推斷說是1827年的作品來看，是相當合理的。

　　這音樂承繼蕭邦祖國馬厝卡舞曲的特色，在音樂官能性功能上的發揮較多，是乍聽就能吸引住人，但卻沒有一個崇高的藝術性焦點，讓這首優美迷人的樂曲終究還是一首小品，但即使如此，卻還是揮灑了蕭邦獨到的創意。

專輯名稱：
FRYDERYK CHOPIN：Mazurkas
Volume 1 / Volume 2
演出者：
Idil Biret
發行商編號：
NAXOS 8.554529 / 554530

專輯名稱：
Chopin：Mazurkas
演出者：
Ronald Smith
發行商編號：
EMI 724358576726

F大調第 48 號馬厝卡舞曲

Mazurka No.48 in F major, Op.68 No.3
創作年代：1830年

　　作品 68 第 3 號《馬厝卡舞曲》同樣是一首曲意淺顯而討人喜歡的小品。以馬祖瑞克舞曲的形式寫成，這首1830年完成的作品，亦有人說是1829年創作的。

　　此曲被胡涅克說是薄弱而不足注意的作品，強森也附會他，認為胡涅克那番評語並非無的放矢。但此曲卻是蕭邦馬厝卡舞曲中經常為人演奏和播放的一首，或許是因為其技巧難度不高，許多鋼琴學生都會在初接觸蕭邦時被指定彈奏此曲，因而加強了它的普及度。

　　一開始的主要樂段（前三十二小節），完全不變地以附點八分音符加上一個十六分音符，和隨後的兩個四分音符，這樣的節奏型來構成，蕭邦只利用假性終止式等和聲手法來製造樂句的完整性，其切分音的性格主導了這個樂段，同樣的堅持於這種切分音的創作手法，我們在舒伯特的《a 小調鋼琴奏鳴曲》第一樂章中也看到了。但蕭邦要走得比舒伯特還要極端而透徹許多。

　　樂曲的中奏，模仿波蘭的風笛低音（drone）以頑固不變的空心五度寫成左手的伴奏，蕭邦以連續十一小節三十四個同樣的空心五度當作左手伴奏，並在中奏主題出現前讓這段伴奏先行了四個小節，並在第三小節開始錯置重音（accent displacement），第三小節先落在第

二拍上，第四小節卻跳成落在第一拍後又在第三拍再落一次，然後接下來的八個小節則都落在第三拍，這正是他祖國馬厝卡舞曲的節奏曲味所在，蕭邦其他的馬厝卡舞曲，尤其是早期的作品，也都多少會出現這種錯置重音的情形，但很少像此曲這樣的明顯而讓人一眼就看透。

在這頑固的風笛低音之上的，是一道非常有北國色彩、冷冽而孤單的主題，蕭邦在高了兩個八度上方的音域譜寫它，更加強了這個中奏段模仿風笛演奏的特色。這個中奏段以降 B 大調寫成，但是卻是在第四音（E）升了半音的里底亞四度調式，所以聽起來特別有異國感。之後，樂曲返回到原來的 F 大調，到主樂段即簡短地結束。

專輯名稱：
FRYDERYK CHOPIN：Mazurkas
Volume 1 / Volume 2
演出者：
Idil Biret
發行商編號：
NAXOS 8.554529 / 554530

專輯名稱：
Chopin：Mazurkas
演出者：
Ronald Smith
發行商編號：
EMI 724358576726

f 小調第 49 號馬厝卡舞曲

Mazurka No.49 in f minor, Op.68 No.4
創作年代：1849年

封塔納在他集結作品 67 和 68 出版的《蕭邦馬厝卡遺作樂譜》的此曲上，寫了一段法文：

這首馬厝卡是蕭邦臨死前，最後落筆寫下的靈感，但卻因為體弱而無法在鋼琴上試彈。

（Cette Mazurka est la derniere inspirtation que Chopin air jetee sur le papier peu de temps avant sa mort; il etait deja trop malade pour l'essayer au piano）。

但是，胡涅克認為，此曲過多的反覆、過近的和聲，以及狂野的轉調（轉入 A 大調），都實在教人生厭。而在他所著的《蕭邦傳》中更再一次強調，此曲那一成不變地固定在單一樂念上的作品，那種快爛和讓人驚訝的陰鬱，讓我們看到這位垂死之人那病態的腦子。

強森也認為，此曲讓我們找到理由可以再說一次「可憐的菲德列克」（pauvre Frederic）一語。言下之意，是此曲再次印證了蕭邦可憐的一生於音樂中的寫照；卡拉索夫斯基（Karasowski）也附會說，此曲非常悲傷，就如同這偉大的大師臨終前的日子一樣悲傷。他寫道：「在這首天鵝之歌中，他流露了對自己年少時家鄉的渴望，也因為這份渴望，讓他的創作靈感到死前最後一刻，都還忠實於祖國的音

樂，這塊備受折磨的故土。」

芬克（Finck）則稱：「此曲有著教人心碎的悲傷和精緻的情感流露……，那種感受與其說是美學上的悲傷，無寧說是對祖國的懷念，正因如此，蕭邦才會選擇以馬厝卡舞曲來創作，他對祖國的愛只在他對自己藝術的效忠之下。」

胡涅克還說：「在我們演奏完這首真正的墓之歌後，但願我們能夠把那份陰鬱和譏諷的心情都放下，以健康心情離開病態的蕭邦。這樂譜上充滿了對凋零的預兆，已經虛弱和跟蹌到連發燒的力量都沒有了，在這裡的蕭邦，是一位非常的衰弱、提早被耗損掉的年輕男子。儘管曲中有幾絲強作歡笑的行跡，卻在死亡的霧氣中被吞噬了，這是大自然所曾創造出來最纖細的頭腦。」

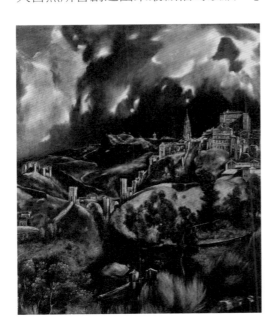

雖然早期的蕭邦學者對此曲有這樣負面的看法，但還是不失為蕭邦作品中迷人的一首小品。事實上，它也經常被演奏。至於它是否

胡涅克說：「在我們演奏完這首真正的基之歌後，但願我們能夠把那份陰鬱和譏諷的心情都放下，以健康心情離開病態的蕭邦。」圖為葛雷柯《托利多的風景》。

像胡涅克和卡拉索夫斯基等人所堅信的那樣，是蕭邦的天鵝之歌，是他病到無法下床的創作呢？蕭邦的姐姐露薇卡有不同的看法。

露薇卡認為此曲是1848年，也就是蕭邦過世前一年寫下的作品，如果真是如此，胡涅克和卡拉索夫斯基等人的附會之語，就顯得毫無立場可言了。而且，此曲也並未真的陰鬱病態到那種地步。

此曲的樂譜，在最早於1855年發行的初版中，是標上了「從頭再來，卻不知道到哪裡該結束」的字樣（D. C. al segno senza fine.），但如前文所述，近代的學者已經將結束的地方標在中奏結束、也就是第二十三小節處。此曲的美，正在主樂段運用了半音階的手法去雕塑旋律，這也是蕭邦晚期音樂的特點之一。另外，此曲的主樂段省略了左手第一拍，並有將重音落在第三拍、卻不明顯的傾向。不論如何，這是蕭邦非常優美的一道作品，和他晚期馬厝卡舞曲普遍缺乏旋律美和早期靈感的情形很不一樣。

專輯名稱：
FRYDERYK CHOPIN：Mazurkas
Volume 1 / Volume 2
演出者：
Idil Biret
發行商編號：
NAXOS 8.554529 / 554530

專輯名稱：
Chopin：Mazurkas
演出者：
Ronald Smith
發行商編號：
EMI 724358576726

Nocturne

夜曲

夜曲總論

尋覓靜謐夜晚的色彩

蕭邦一共寫有二十一首夜曲，其中十八首是他生前出版的，第19號則是在蕭邦過世後，由後人出版的。另外，第 20 號則完全沒有作品編號，而第 21 號則是一直到1938年才被校對出版。

這裡面有七首（第 1 到第 5 號、第 19、20 號）是他在華沙時就寫好的學生時代作品。當時，蕭邦之所以會寫作這種音樂，則是因為愛爾蘭作曲家菲爾德（John Field）的啟發。

在1830年以後，菲爾德就一直在俄國發展音樂事業，他從1812年開始出版夜曲作品，在這之前，他就已經開始寫作類似的靜謐鋼琴小品，分別給這類作品取過「田園曲」（pastorale）、「小夜曲」（serenade）、「浪漫曲」（romance）之類的曲名，但似乎「夜曲」是他認為最適合的曲名。

到1835年，菲爾德健康開始走下坡不再創作前，一共寫了十八首夜曲。而蕭邦則在1832年菲爾德離開莫斯科前往西歐舉行演奏會時，和他有過一面之緣〔他對蕭邦的評價並不好，他說蕭邦是「病

房派的才子」（a sickroom talent）〕。

　　但很顯然，蕭邦早在幼年時就已經聽過菲爾德的夜曲，畢竟俄國和波蘭之間的民族性與政治上一直都多所交流，菲爾德在俄國的知名度想必也傳到了附庸國波蘭。在菲爾德採用「夜曲」這名詞創作鋼琴作品以前，十九世紀初的人們一聽到「夜曲」這個字，心中第一的浮現的其實是歌曲，一種在沙龍中演唱的輕柔歌曲，菲爾德就是以這種右手擔任歌手角色、左手擔任伴奏角色的風格，來創作他的夜曲的，從這個角度去看，其實這也就是所謂的「無言歌」。

　　就像孟德爾頌和同時代其他作品，通常用來稱呼他們這類歌曲風作品的名稱是一樣的，只是菲爾德又更進一步讓它脫了無言歌這樣中性的稱謂，讓這種音樂沾上了夜晚靜謐的色彩。

蕭邦在察托里斯卡公主府邸的音樂會。

　　瞭解了這點，或許我們就比較能理解蕭邦對待夜曲的態度，他是把夜曲當成鋼琴的歌曲來創作，也難怪當蕭邦的好友封修姆（Auguste Franchomme）將他的一首夜曲填上拉丁文歌詞，名之為「孤寂詠」（O Salutaris）時，蕭邦也沒有反對。

　　在夜曲的型式上，蕭邦一開始是沿襲了菲爾德那種左手脫胎自分解和弦的伴奏旋律和右手的歌唱線條，但到後來就慢慢混進馬厝卡舞曲（像第 20 號夜曲、作品 30 第 3 號夜曲）等其他樂曲型式，到了作品 48 時，他的夜曲更已經慢慢具有像敘事曲這樣表達高戲劇張力作品的能力了。

　　在蕭邦生前，菲爾德這位前輩的名氣要比他大，所以當大家指認出他的夜曲受到菲爾德影響時，他並不以為忤，反而覺得是一種恭維。但是越往後期，他就越覺得原來菲爾德賦予夜曲（或該說是菲爾德承繼自歌唱形式的夜曲）的表現幅度（expressiveness）有限，因此蕭邦開始在夜曲中段加進一些不同的元素，改變樂曲原本靜謐的歌唱氣氛，像作品 15 第 1 號、第 2 號夜曲和作品 62 第 2 號夜曲。蕭邦似乎對夜曲這種型式份外著迷，一向就不喜採用傳統曲式創作的他，一生中持續地重返夜曲這種型式創作（從1827年的作品 72 到1846年最後的作品 62），但始終不忘讓自己的夜曲帶有菲

爾德夜曲的色彩，只是更為豐富和變化多端。

　　事實上，蕭邦自己也很清楚夜曲中所帶有的歌唱元素，米庫利（Karol Mikuli）這位同樣居住在巴黎的波蘭人，就記載蕭邦經常要求學生要彈奏他的夜曲，好訓練他們在鋼琴上歌唱的能力；而蕭邦也因為對於夜曲作為鋼琴歌曲性質的投入，甚至還在作品 32 第 1 號夜曲中，引用了類似歌劇宣敘調（recitative）的風格。

　　蕭邦的學生古特曼（Adolf Gutmann）也記載，蕭邦要他在彈奏作品 48 第 2 號夜曲時，採用歌劇一般的想像力，在彈奏中段時要把前兩和弦彈奏成暴君在下命令的宣敘調，而其餘的和弦則彈成對方在求饒。同樣採用宣敘調於樂曲中的，還有作品 55《第 1 號夜曲》中段那九個小節的開始處。

　　而蕭邦自己在演奏夜曲時，也是帶有歌唱風格，一位聽過蕭邦彈奏夜曲的人葛瑞許（Emilie Gresch）就說，蕭邦彈奏夜曲是採用梅莉布朗（Malibran）這位偉大女高音的歌唱風格。

降E大調第 2 號夜曲

Nocturne No.2 in E-flat major, Op.9 No.2
創作年代：1830～1831年

這是蕭邦最知名的作品，也是許多鋼琴學生會彈奏的名曲。

但是，在蕭邦的時代，德國著名的樂評人雷斯塔布（Rellstab 他就是給貝多芬的《月光奏鳴曲》下了「月光」這個標題的人），卻狠狠地批評此曲說：

「菲爾德微笑的地方，蕭邦卻在作鬼臉；菲爾德歎息的地方，蕭邦卻在咆哮；菲爾德聳聳肩之處，蕭邦卻全身扭曲；菲爾德只是加點調味料的地方，蕭邦卻世大把地加進辣椒。」

他的意思是認為，菲爾德把濫情和浪漫分得很清楚，不會過度，但蕭邦太過煽情了。值得注意的是，此曲採用三拍（12 / 8）的伴奏，沿襲自蕭邦在馬厝卡舞曲和圓舞曲的節奏，但卻寫成夜曲，這是菲爾德夜曲中未曾採用的節奏型。

專輯名稱：
FRYDERYK CHOPIN：Nocturnes
Volume 1 / Volume 2
演出者：
Idil Biret
發行商編號：
NAXOS 8.554531 / 554532

g 小調第 6 號夜曲

Nocturne No.6 in g minor, Op. 15 No.3
創作年代：1833年

　　這一首獻給作曲家希勒（Ferdinand Hiller）的夜曲，完成於1833年間。這是非常受到推崇的一首夜曲。據克列津斯基記載，蕭邦曾經說此曲是讀了莎士比亞的《哈姆雷特》（*Hamlet*）後的感想，但是後來他又改口說：「不妨就讓他們自己去猜吧。」

　　比起早期的夜曲來，此曲的性格要更複雜而隱晦些，但基本的切入點還是客觀的描繪，而非主觀的情緒表達。

專輯名稱：
FRYDERYK CHOPIN：
Nocturnes Volume 2
演出者：
Idil Biret
發行商編號：
NAXOS 8. 554532

專輯名稱：

CHOPIN：4 Nocturnes‧
Ballade No.1‧Polonaise No.6
演出者：
Maurizio Pollini / Paul
Kletzki‧Philharmonia
Orchestra
發行商編號：
EMI 0724356754928

升 c 小調第 7 號夜曲

Nocturne No.7 in c-sharp minor, Op.27 No.1
創作年代：1835年

這首夜曲是公認的傑作，雖然克列津斯基認為此曲完全脫離了菲爾德，其實不然。在調性的運用和樂曲的氣氛上，蕭邦利用升 c 小調和其後的模糊調性所勾勒出情境，的確是菲爾德《夜曲》所沒有想像到的陰鬱世界，但蕭邦為此曲所寫出的第一段主題中的左手分解和弦，卻完全是菲爾德式夜曲會採用的方式。但此曲到了中間轉為降 A 大調的插曲，就不是菲爾德所能想像的複雜了，而且，此曲也採用了上文中所提到的宣敘調手法。

專輯名稱：
FRYDERYK CHOPIN：
Nocturnes Volume 1
演出者：
Idil Biret
發行商編號：NAXOS
8.554531

專輯名稱：
CHOPIN：4 Nocturnes．
Ballade No.1．Polonaise No.6
演出者：
Maurizio Pollini / Paul
Kletzki．Philharmonia
Orchestra
發行商編號：
EMI 0724356754928

降D大調第 8 號夜曲

Nocturne No.8 in D-flat major, Op.27 No.2
創作年代：1835年

　　這一首蕭邦夜曲中最優美的一首，和作品 9 第 2 號一樣的受到世人的喜愛。這是最能符合人們對於「夜曲」這個字想像的一首作品：靜謐、安祥，充滿夜晚的恬靜感受。

專輯名稱：
FRYDERYK CHOPIN：
Nocturnes Volume 1
演出者：
Idil Biret
發行商編號：
NAXOS 8.554531

蕭邦的《夜曲》樂譜扉頁。蕭邦創作夜曲，是為了尋找適合靜謐夜晚聆聽的旋律。

專輯名稱：
CHOPIN：4 Nocturnes．
Ballade No.1．Polonaise No.6
演出者：
Maurizio Pollini / Paul
Kletzki．Philharmonia
Orchestra
發行商編號：
EMI 0724356754928

c 小調第 13 號夜曲

Nocturne No.13 in c minor, Op.48 No.1
創作年代：1841年

這是蕭邦所有夜曲作品中，最擁有異樣色彩和奇想的一曲。

完全打破了夜曲以左手流暢的分解和弦伴奏為基礎的風格，卻像悲歌一樣地在生硬的四拍節奏中進行著。樂曲到中段後，更形成一段連在他的敘事曲或詼諧曲中也未曾出現過的壯麗樂段，以對位法寫

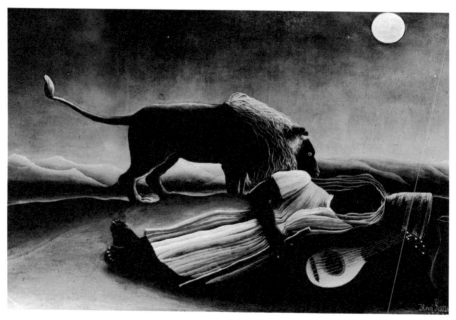

《C 小調第 13 號夜曲》擁有異樣色彩和奇想。圖：盧梭《入睡的吉普賽女郎》。

成，由主題和以半音階進行的八度音對位主題，非常激昂地歌唱著。蕭邦一生中，就只用這個樂念寫過這首夜曲。

專輯名稱：
FRYDERYK CHOPIN：Nocturnes
Volume 1 / Volume 2
演出者：
Idil Biret
發行商編號：
NAXOS 8.554531 / 554532

專輯名稱：
Chopin：Preludes and Nocturnes
演出者：
Garrick Ohlsson
發行商編號：
EMI 0724358650723 / 2 CD

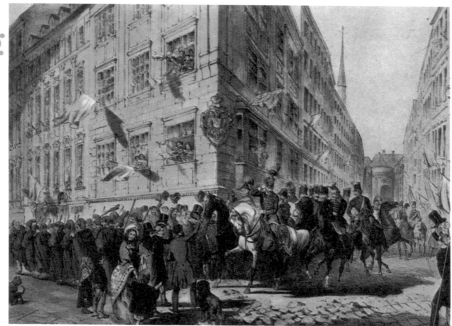

十九世紀維也納街道的景象。

Scherzo

詼諧曲

b 小調第 1 號詼諧曲

Scherzo No.1 in b minor, Op.20
創作年代：1832年

　　在蕭邦採用「詼諧曲」這個標題創作大型鋼琴樂曲之前，詼諧曲是只存在交響曲或是奏鳴曲的一個樂章。在這之前，有兩位作曲家各以詼諧曲寫了兩首獨立的鋼琴小品，他們分別是貝多芬（作品 33 第 2 號的鋼琴小品 Bagatelle）和舒伯特（D 593），但這兩首都是道道地地的小品，而不是像蕭邦詼諧曲這樣的長篇大作。

　　所以，蕭邦是以自己的方式重新定義了詼諧曲，在他之前或之後，都沒有人寫作類似風格的單樂章詼諧曲作品。蕭邦的詼諧曲和古典交響曲中的詼諧曲，僅有三個地方相似：急板（presto）、四三拍子（3 / 4）和附有中奏（trio）段的三度體。

　　但是，蕭邦處理中奏段和主樂段的方式，卻是以製造非常大的對立樂段，而非像一般詼諧曲那樣只是性格不同的主題。（第 1~3 號詼諧曲都是如此）。在這樣的情形下，蕭邦對於詼諧曲的運用，脫離了原來義大利文中「詼諧」一字所指的輕快、幽默、戲謔的曲趣，而是採用了維也納古典樂派諸家（海頓、貝多芬、舒伯特）等人在器樂詼諧曲樂章中的架構，這種架構是貝多芬承繼自海頓對於詼諧曲的小步舞曲化。

　　有趣的是，蕭邦在《第 2 號奏鳴曲》和《第 3 號奏鳴曲》中也寫了同樣叫做「詼諧曲」的樂章，但這時他卻又採用貝多芬鋼琴奏鳴曲中的

1848 年 2 月 16 日蕭邦舉行音樂會的節目單。

諧謔曲定義，完全沒有因為自己在兩種作品中採用同一個字、卻不同創作手法而感到衝突或需要加以解釋。

李斯特就說，在蕭邦的練習曲和諧謔曲中，可以看到蕭邦釋放自己最黑暗的情緒，那是平常一派平靜的他不輕易揭露的一面。在這些音樂中，可以看到那喘不過氣來的怒氣和被壓抑的忿慨。

《第 1 號諧謔曲》是1830～1832年間的作品，蕭邦很可能在1830年抵達維也納時就開始創作了，隨後發生俄國入侵波蘭事件，他在完全沒有準備的情況下，被迫定居國外。

再訪維也納，蕭邦發現自己並沒有像第一次到維也納時那麼地受到歡迎，因此頗為失望。11 月間俄國鎮壓波蘭事件，更讓蕭邦面臨了後無退路、前無去處的困境。因此，許多人相信，這首諧謔曲深深反映了蕭邦這樣的心情。但是，我們知道，蕭邦的作品很少反映他的心理狀態，他是一位把私人情緒和創作切割得很清楚的作曲家。

此曲完成後在1835年於巴黎出版，並獻給奧布瑞希特（T. Albrecht）。後來交由英國出版商發行時，還被意外的冠上了「地獄的宴席」（Le Banquet infernal）這樣古怪的標題，蕭邦對此似乎小有

怨言，但這個標題多多少少提醒人，在同一時期正在波蘭發生的俄國入侵事件對蕭邦心情的影響，和創作此曲的背後動機。

中奏裡，借用了波蘭的聖誕頌歌（carol）《睡吧，小耶穌》（*Lulajze Jezunin*），這是其作品中很少數確實引用非他原創旋律的一首作品，也因這個主題被裝飾且襯托得很美，讓它成為四首詼諧曲中最廣為人知的一首，也加深人們對此曲與俄國入侵華沙有關的猜測。

俄國鎮壓波蘭事件，讓身在異鄉的蕭邦面臨後無退路的困境。《第 1 號詼諧曲》深深反映了蕭邦這樣的心情。
圖：流行歌曲《波蘭的流亡》扉頁。

這首詼諧曲一開始的兩個和弦就非常引人注意，蕭邦先用一個 b 小調的二級七和弦以極強奏宣告調性，中間等了四個小節的延長音，讓它漸弱後，再彈出一個 b 小調的五級附屬七和弦，立刻宣告了樂曲的浪漫調性，然後接連彈出六個左手低音的減七和弦，則更是顛覆了傳統的和聲規則。而這段琶音彈奏的風格，被歷來許多學者指出是從巴哈組曲（partita）的風格，過渡到蕭邦《第 2 號鋼琴奏鳴曲》第一樂章的見證。

同樣地，在這個樂段最後反覆以前蕭邦所採用的終止式（cadence）主題——那種讓和聲進程找回主音的方式，很像巴哈《德國舞曲》（Allemande）的手法。之後，蕭邦讓第一主題進一步延伸，但卻沒有加以發展變形，而是像一再的反覆一樣；然後，第二主題，也就是上述的波蘭聖誕歌主題樂段就出現在讓人有陰霾散去的 B 大調上，蕭邦之前沒有讓第一主題進一步獲得發展的作法，顯示他正視循著古典詼諧曲的手法——鋪陳樂曲的架構。

這首波蘭古老的聖誕歌曲，至今依然傳唱在塔特拉山脈的農民口中，英國作曲家羅斯頌恩就曾描述過，有一次，他前往該山區時，聽到一位當地農民在靄靄白雪的山區裡，用粗獷而無節奏的方式自由地唱著這首歌曲，這次的經驗更讓他相信，西方大部份的鋼琴家都把這段旋律處理得太過柔美矯作。

他也形容，在這段中奏中，蕭邦將主題藏在中聲部（inner voice）而在右手高八度音處反覆著同一個主題，造成像是鐘聲一樣的效果，非常迷人而具有催眠的效果。

這首民謠真正的唱法，波蘭的蕭邦
協會曾經遣人採集下來，是三拍子的，只
要把蕭邦這個以八六拍子的主題去掉高
八度的那個音，將低八度這個音改為一
拍，就是原始民謠主題。這之後，蕭邦插
入一段小插曲後又反覆了同一段歌謠，同
樣的樂段再反覆一次，就安排曲首的極強
奏七和弦回來，從頭再來一遍。

　　就因為這麼簡單的反覆手法，讓蕭
邦學者亞伯拉罕（Gerald Abraham）認為
此曲在結構上非常單純，也認為蕭邦在處
理中奏和主樂段連結的手法上，相當粗糙
而完全未對這接縫處加以掩飾。（他以木
匠的手法來形容 carpentry）。這之後，蕭
邦按照詼諧曲的架構，在中奏後反回開頭
的主樂段，並以瘋狂的尾奏承接，將樂曲
帶入最後兩個大和弦，正與曲首兩個長達
四小節的大和弦遙遙呼應。

專輯名稱：
FRYDERYK CHOPIN：Scherzo
and Impromptus Allegro de
concert
演出者：
Idil Biret
發行商編號：
NAXOS 8.554538

專輯名稱：
chopin：Sonata no.2 / 4
scherzos
演出者：
simon trpceski
發行商編號：
EMI 0094637558621

降 b 小調第 2 號詼諧曲

Scherzo No.2 in b-flat minor, Op.31
創作年代：1837年

　　舒曼稱這首在1837年出版的詼諧曲，是具有「拜倫風格的」（Byronic），意即非常具有浪漫派的精神。此曲採用了一個循環動機，就是曲中那個三連音的上行音形，這個動機蕭邦自己也非常重視，曾對學生蘭茲（Wilhelm von Lenz, 有時候被以法國式的拼法拼為

專輯名稱：
CHOPIN：Famous Piano Music
演出者：
Musique celebre pour piano / Beruhmte Klaviermusik
發行商編號：
NAXOS 8.550291

專輯名稱：
chopin：Sonata no.2 / 4 scherzos
演出者：
simon trpceski
發行商編號：
EMI 0094637558621

流行歌曲《波蘭的流亡》之扉頁。蕭邦面對華沙的淪陷，將焦慮的心情轉化為音樂，其中《c 小調練習曲》（又稱：革命練習曲）就是他懷著亡國的哀思完成的。

馬萊茲基（Wladyslaw Aleksander Malecki, 1836-1900）：《沃維爾皇宮一景》（Widok na Wawel, 1873）。

de Lenz）說，這是要彈成一個問號，而且，蕭邦認為其彈法要有似
乎永遠嫌彈得不夠疑點重重，似乎總嫌不夠輕、不夠重、不夠圓熟、
不夠莊嚴那樣。

　　蕭邦甚至曾說過，這個三連音要彈成像是在停屍間裡一樣。

蕭邦生平紀事
及
作品列表

蕭邦生平紀事

年代	生平	時代背景	藝文大事
1810	生於波蘭。	法國兼併波蘭	德國作曲家舒曼出生。
1816	於祖威尼門下學習鋼琴。	西、葡兩國因美洲殖民地爭奪發生戰爭。 阿根廷脫離西班牙獨立。	羅西尼作歌劇《塞維里亞的理髮師》。
1817	創作第一首樂曲，為 c 小調之波蘭舞曲。	倫敦發生暴動。	舒伯特作《鋼琴變奏曲》、《幻想曲》。 羅西尼作歌劇《奧泰羅》。
1822	向艾斯那學習作曲	希臘土耳其發生戰爭。	貝多芬完成《第九號交響曲》。
1825	亞歷山大大帝贈送蕭邦鑽石戒指。	希臘獨立。	小約翰史特勞斯出生於維也納。
1828	高中畢業，考進華沙音樂學院，開始作曲。	俄土戰爭結束。	舒伯特去世。
1829	前往柏林欣賞音樂會、有感於孟德爾頌大師風采，燃起對音樂的熱情。 自音樂學院畢業，至維也納舉行兩場音樂會，逐漸建立鋼琴家以及作曲家的名聲。 認識小提琴家帕格尼尼。	波蘭發生革命。	孟德爾頌作《仲夏夜之夢》。
1830	因華沙革命，局勢動盪，因而決定在維也納發展其音樂事業。後因為維也納發展不順，又轉往巴黎。	法國七月革命，路易菲力浦稱帝，威廉四世成為英國國王。	白遼士作《幻想交響曲》。
1831	9 月 8 日華沙淪陷，悲憤之餘創作《革命練習曲》，此時已在巴黎音樂界佔有一席之地。	比利時獨立。次年摩斯發明電報機器。	俄國小說家托爾斯泰出生。 羅西尼歌劇《威廉泰爾》上演。

年代	生平	時代背景	藝文大事
1832	首次在巴黎舉行音樂演奏會，演奏《f小調鋼琴協奏曲》等曲目，成為知名鋼琴教師，與李斯特、孟德爾頌等音樂家往來密切。	俄國廢除波蘭憲法。波蘭成為俄國一省。	董尼才第作歌劇《愛情靈藥》。
1835	前往德勒斯堡與萊比錫，拜訪舒曼夫婦以及孟德爾頌，開始創作《即興曲》。	英國通過議會改革法案，使中產階級得以參政。	哥德去世。歌劇作家聖桑出生於法國。
1836	認識小說家喬治桑，並與其同居。開始有肺病的徵兆。	路易·拿破崙（拿破崙之侄）試圖推翻法國政府失敗，被流放美國。	孟德爾頌完成神劇《聖保羅》。
1838	因病與喬治桑到馬約卡島休養，創作出多首名曲。	第一艘輪船橫渡大西洋。	法國作曲家比才（歌劇《卡門》作者）出生。
1839	因氣候不佳，肺病加劇。返回法國，定居喬治桑的故鄉諾魯。	西班牙內戰結束。受法國革命影響，歐陸各國也爆發多起革命。	俄國作曲家穆索斯基出生。
1846	與喬治桑分手，創作《D大調前奏曲》以作紀念，病情持續惡化。	德國通過憲法。	白遼士作《浮士德的天譴》、舒曼完成第二交響曲。喬治桑作《小法岱特》。
1848	2月16日於巴黎舉行離別演奏會，再前往倫敦舉行音樂會，大獲好評極為成功。此時已病入膏肓。	法國二月革命爆發、成立第二共和。	董尼才第去世。
1849	10月17日逝世，葬於巴黎拉雪斯神父墓地，心臟則運至母國波蘭華沙聖十字架教堂安葬。	俄國沙皇被流放至西伯利亞。英國佔印度為其殖民地。	華格納作《羅恩格林》。次年，狄更生作《塊肉餘生錄》。

蕭邦作品年表

編號	曲　名	創作年代
Op. 1	c弓小調迴旋曲	1825
Op. 2	降 B 大調，依照歌劇《唐・喬凡尼》所寫變奏曲	1827
Op. 3	C大調波蘭舞曲	1829
Op. 4	c 小調第 1 號鋼琴奏鳴曲	1828
Op. 5	F大調迴旋曲	1826
Op. 6	四首馬厝卡舞曲	1830
Op.7	五首馬厝卡舞曲	1830-1831
Op. 8	g 小調三重奏	1829
Op. 9	三首夜曲	1830-1831
Op. 10	十二首練習曲	1829-1832
Op.11	e 小調第 1 號鋼琴協奏曲	1830
Op. 12	降 B 大調變奏曲	1833
Op. 13	A大調波蘭風的幻想曲	1828
Op. 14	F大調迴旋曲	1828
Op. 15	三首夜曲	1830-1833
Op. 16	降 E 大調迴旋曲	1832
Op. 17	四首馬厝卡舞曲	1832-1833
Op. 18	降 E 大調華麗的大圓舞曲	1831
Op. 19	a 小調舞曲	1833
Op. 20	b 小調第 1 號詼諧曲	1830-1832
Op. 21	f 小調第 2 號鋼琴協奏曲	1829-1830
Op. 22	降 E 大調華麗的鋼琴曲	1834
Op. 23	g 小調第 1 號敘事曲	1831-1835
Op. 24	四首馬厝卡舞曲	1833-1835
Op. 25	十二首練習曲	1830-1834
Op. 26	二首波蘭舞曲	1834-1835

編號	曲　名	創作年代
Op. 27	二首夜曲	1835
Op. 28	二十四首前奏曲	1836-1839
Op. 29	降 A 大調第 1 號即興曲	1837
Op. 30	四首馬厝卡舞曲	1836-1837
Op. 31	降 b 小調第 2 號詼諧曲	1837
Op. 32	二首夜曲	1836-1837
Op. 33	四首馬厝卡舞曲	1837-1838
Op. 34	三首圓舞曲	1831-1838
Op. 35	降 b 小調第 2 號鋼琴奏鳴曲《送葬》	1839
Op. 36	升 F 大調第 2 號即興曲	1839
Op. 37	二首夜曲	1838-1839
Op. 38	F 大調第 2 號敘事曲	1836-1839
Op. 39	升 C 小調第 3 號詼諧曲	1839
Op. 40	二首波蘭舞曲	1838-1839
Op. 41	四首馬厝卡舞曲	1838-1839
Op. 42	降 A 大調圓舞曲	1838
Op. 43	降 A 大調塔特拉舞曲	1841
Op. 44	升 f 小調波蘭舞曲	1841
Op. 45	升 c 小調前奏曲	1841
Op. 46	A 大調的快板	1832-1841
Op. 47	降 A 大調第 3 號敘事曲	1840-1841
Op. 48	2首夜曲	1841
Op. 49	f 小調幻想曲	1841
Op. 50	三首馬厝卡舞曲	1841-1842
Op. 51	降 G 大調第 3 號即興曲	1842
Op. 52	f 小調第 4 號敘事曲	1842

編號	曲　名	創作年代
Op. 53	降 A 大調波蘭舞曲《英雄》	1842
Op. 54	E 大調第 4 號詼諧曲	1842
Op. 55	二首夜曲	1843
Op. 56	三首馬厝卡舞曲	1843
Op. 57	降 D 大調搖籃曲	1843
Op. 58	b 小調第 3 號鋼琴奏鳴曲	1844
Op. 59	三首馬厝卡舞曲	1845
Op. 60	升 F 大調船歌	1845-1846
Op. 61	降 A 大調波蘭風的幻想曲	1845-1846
Op. 62	二首夜曲	1846
Op. 63	三首馬厝卡舞曲	1846
Op. 64	三首圓舞曲	1846-1847
Op. 65	g 小調鋼琴奏鳴曲	1845-1846
Op.66	升 c 小調幻想即興曲	1835
Op. 67	四首馬厝卡舞曲	1835-1849
Op. 68	四首馬厝卡舞曲	1827-1849
Op. 69	二首圓舞曲	1829-1835
Op. 70	三首圓舞曲	1829-1841
Op. 71	三首波蘭舞曲	1825-1828
Op. 72	夜曲	1826-1827
Op. 73	雙鋼琴的 C 大調迴旋曲	1828
Op. 74	十九首歌曲	1829-1847

國家圖書館出版品預行編目(CIP)資料

你不可不知道的蕭邦100首經典創作及其故事 / 高談
音樂企劃小組編. -- 三版. -- 臺北市：信實文化行銷,
2014.03
面； 公分. --（What's music；20）
ISBN 978-986-5767-17-4（平裝）
1.蕭邦（Chopin, Frederic Francois, 1810-1849）
2.音樂家 3.樂評 4.波蘭

910.99444 103004014

What's Music 020
你不可不知道的蕭邦100首經典創作及其故事

作者 高談音樂企劃小組 編
總編輯 許汝紘
副總編輯 楊文玄
美術編輯 楊詠棠
行銷經理 吳京霖
發行 許麗雪
出版 信實文化行銷有限公司
地址 台北市大安區忠孝東路四段 341 號 11 樓之三
電話 （02）2740-3939
傳真 （02）2777-1413
www.wretch.cc/ blog/ cultuspeak
http://www. cultuspeak.com.tw
E-Mail：cultuspeak@cultuspeak.com.tw
劃撥帳號：50040687 信實文化行銷有限公司

印刷 彩之坊科技股份有限公司
地址 新北市中和區中山路二段 323 號
電話 （02）2243-3233

總經銷 高見文化行銷股份有限公司
地址 新北市樹林區佳園路二段 70-1 號
電話 （02）2668-9005

更多書籍介紹、活動訊息，請上網輸入關鍵字 華滋出版 搜尋 或 九韵文化 搜尋